그대가 그것이다

Thou Art That

그림자의 위로

그림자의 위로

빛을 향한
건축 순례

김종진 지음

효형출판

빛을 향한 순례를 시작하며

헛간의 문을 열었다.

낡은 나무문이 삐걱거리는 소리를 냈다. 안은 어둑했다. 얼기설기 짜여진 나무널 사이로 빛줄기가 들어왔다. 얼마나 오래되었는지 모를 먼지가 빛의 환영 속으로 날아올랐다.

말로 형언하기 힘든 공간 분위기였다.

초등학생 시절, 아버지의 포니를 타고 남해도의 큰집을 방문하곤 했다. 부산에서 거의 반나절을 달려야 도착했다. 덜컹거리는 차 안에서 나는 여지없이 곯아떨어졌다.

희한하게 남해도에 도착하면 잠을 깼다. 구불거리는 산허리를 타고 돌다 몽돌해변이 나타나면 이제야 도착했다는 안도감이 들었다.

나는 큰집과 마을 여기저기에 있는 헛간들, 바닷가에 위치한 그물과 어구 보관 창고에 들어가 보는 것을 좋아했다. 이상하게 그런 공간들이 눈길을 끌었다. 아무도 거들떠보지 않는 삼각지붕 헛간들 안에는 신비로운 기운이 감도는 공간이 숨겨져 있었다.

나중에 건축을 전공하고 나서도 이런 체험은 비슷하게 이어졌다. 다양한 건축 스타일을 배우려고 시도해 보고, 때때로 바꾸어 보기도 했지만 나는 빛과 그늘이 드리워진 사색적인 분위기의 공간을 좋아했다. 학교에서, 그리고 실무로 진행했던 프로젝트들도 그런 경향을 크게 벗어나지 않았다.

한번은 가지고 있던 모든 슬라이드 필름을 조명판에 펼쳐 놓아 보았다. 디지털카메라를 사용하기 전에는 슬라이드 필름으로 답사 건축물 사진을 찍었다. 조명판 위에 오색찬란한 빛의 공간과 무채색 음영의 이미지들이 모습을 드러냈다. 의식적으로, 무의식적으로 참 많은 빛을 찾아다녔다.

그런 경험은 빛에 관한 탐구로 이어졌다. 언젠가부터 빛과 어둠의 공간에서 느끼는 감성 체험이 단순한 개인의 경험을 넘어 보편성을 가질 수 있다는 확신이 들었다. 빛은 나와 세계를 통합하는 근원이었다. 나는 어린 시절 느꼈던 그 이상한 공간의 감정을 파고들기로 마음먹었다.

'빛을 향한 순례'가 시작되었다. 나는 나름의 이름을 짓고 몇 년간 오롯이 빛과 어둠의 건축만 찾아다녔다. 아시아, 유럽, 아메리카 지역을 돌며 수많은 건축 작품을 답사했다. 그 여정에서 깊고 아름다운 음영의 공간들을 마주할 수 있었다. 때로는 웅장한 교향곡처럼, 때로는 감미로운 실내악처럼 내면을 울렸다. 빛과 그림자가 주는 위로이기도 했다. 나는 이 감정을, 이 경험을 독자와 공유하고 싶었다. 아름다운 풍경과 예술을 보면 함께 하지 못한 누군가를 떠올리는 것처럼.

답사를 준비하며 대상 작품을 선별하고 빛의 유형을 나누었다. 목차에 쓰여 있는 여덟 가지 주제가 그것이다. 침묵, 예술, 치유, 생명, 지혜, 기억, 구원, 안식. 빛의 유형은 건축 안에 담긴 기능과 연계해 있다. 예를 들어, 예술의 빛에서는 미술관을, 지혜의 빛에서는 도서관을, 안식의 빛에서는 묘지를 다루었다. 다양한 작품을 조사하고 답사했지만, 책에는 유형별로 한 작품씩 실었다. 오랜 세월 많은 사랑을 받아 온 작품 중에서 나의 내면에 큰 공명을 자아냈던 사례로 한정했다.

여행을 계속하며 빛의 유형들은 서로 연결되어 영향을 준다는 사실을 깨달았다. 빛과 어둠의 세계는 언어와 개념으로 설명하기 힘든 고유하고 신비로운 현상이었다. 그럼에도 불구하고 여행의 기록과 의미를 한 권의 책으로 담아 보려 노력

했다. 책에는 사례 작품에 대한 소개도 있지만, 방문하고 머물면서 느꼈던 감정과 경험, 그리고 마주쳤던 풍경과 사람들이 색색의 실로 짜인 퀼트처럼 콜라주되어 있다.

답사를 이어 가며 어디론가 계속 들어가고 있다는 인상을 받았다. 처음에는 건축 작품 속에 담긴 빛과 어둠을 오감으로 체험하는 것이 목적이었다. 그러나 답사를 진행할수록 눈앞의 현상을 넘어 어딘가로 들어가고 있었다. 이 책은 빛을 향한 여정의 기록이기도 하지만, 또 다른 곳을 향한 여정의 기록이기도 하다.

첫 번째 책 『공간 공감』, 두 번째 책 『미지의 문』에 이은 세 번째 책이다. 모두 효형출판에서 출간을 맡아 주었다. 이 자리를 빌려 감사를 표한다. '빛을 향한 순례'라 이름 지은 연구 과제를 지원해 준 한국연구재단과 책이 나오기까지 도움을 주신 분들께 감사를 드린다.

때로는 빛나고, 때로는 어둑했던 삶의 길 위에서, 마주치고, 스치고, 함께 걸었던 모든 분께 따스하고 영롱한 빛이 가득하기를.

2021년 11월
김종진

목차

치유의 빛:

테르메 발스 온천장

생명의 빛:

길라르디 주택

지혜의 빛:

필립스 엑시터 아카데미 도서관

기억의 빛:

911 메모리얼

구원의 빛:

마멜리스 수도원

안식의 빛:

우드랜드 공원묘지

침묵의 빛:

르 토로네 수도원

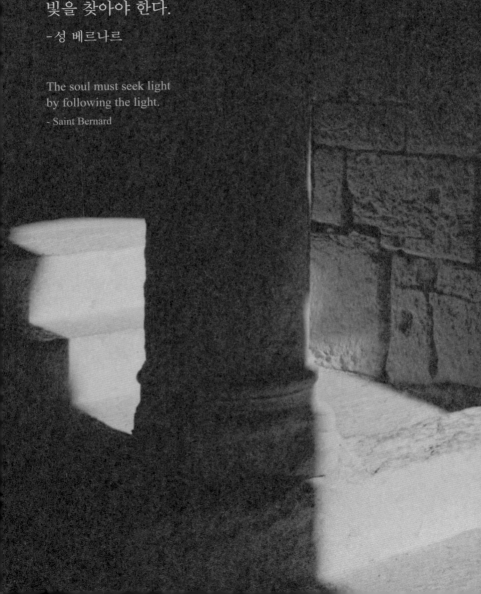

영혼은 빛을 따름으로써
빛을 찾아야 한다.
-성 베르나르

The soul must seek light
by following the light.
- Saint Bernard

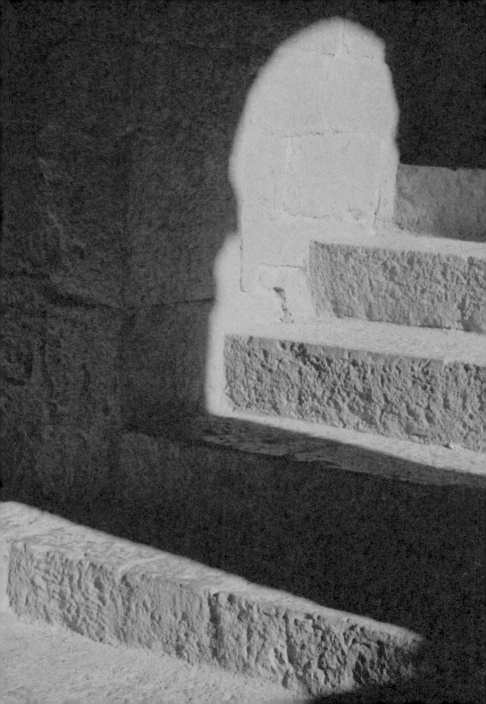

빛 속으로

"곧 니스 공항에 도착합니다."

기내 방송이 흘러나왔다. 여객기가 흔들리며 하강하기 시작했다. 느슨하게 매어진 안전벨트 끈을 조여 맸다.

타원형 창문 밖을 바라보았다. 밝고 파란 바다가 끝없이 펼쳐졌다. 녹색이 감도는 한국의 바다색과 다르다. 태양빛을 받은 물결이 반짝거린다.

비행기 출입구에 맞댄 이동식 계단으로 나갔다. 따스한 바람결에 이국적인 향기가 실려 왔다. 선탠오일 향, 화장품 냄새, 서양인의 체취, 바닷소금 맛이 뒤섞였다.

르 토로네 수도원(Le Thoronet Abbey)을 비롯한 몇몇 건축 작품을 답사하기 위해 남프랑스를 찾았다. 두 번째 방문이다.

올 때마다 지중해의 파란 바다 코트다쥐르(Côte d'Azur)는 마음
을 설레게 한다. 군청색 바다라는 뜻을 가진 그 이름은 발음
조차 이국적이고 신비롭다.

육지 쪽으로 오렌지색 테라코타 기와 지붕을 덮은 수많은
집과 사이사이의 녹음이 보였다. 그 너머 저 멀리에는 희뿌연
아지랑이 속에 산과 언덕이 고요히 잠겨 있다. 꿈결 같은 풍
경이다. 저 속에는 수많은 삶과 사랑 이야기가 숨어 있을 것
같다. 문득 이곳에서 탄생한 그림들이 눈앞에 스쳐 지나갔다.
폴 세잔의 〈생 빅투아르 산〉, 빈센트 반 고흐의 〈밀밭〉, 앙리
마티스의 춤추는 색상들….

프로방스에 있는 세 개의 수도원, 토로네, 실바캉(Silvacane),
세낭크(Sénanque) 수도원은 빛의 원형을 보여 주는 곳이다. 지
금은 수도원으로서의 기능은 사라지고 순수한 건축 형태와
빈 공간만이 남았다. 하지만 그렇기 때문에 오히려 햇빛과 대
기가 빚어내는 날것 그대로의 건축 모습을 경험할 수 있다.
건축을 공부한 이래로 이 수도원들이 전해 주는 빛과 재료의
공명은 나에게 무한한 영감을 주었다. 끊임없이 변해 가고 유
행을 타는 건축 사조와 스타일에 눈이 따라가고 귀가 얇아질
때마다 이곳들은 나의 내면에 깊은 울림을 주었고, 나를 제자
리로 돌아가게 했다.

나에게 빛의 고향은 남해 바다와 헛간들이다. 넓게 펼쳐진 대양, 은갈치 떼처럼 반짝이는 윤슬, 얕은 언덕에 옹기종기 모여 앉은 삼각지붕 집들은 지중해 연안의 마을들과 닮아 있다. 밝게 빛나는 바닷가 마을에서 우연히 발견한 헛간의 내부 풍경은 어린 시절의 나에게 신비하고도 이상한 감정을 불러일으켰다.

남해 바다와 헛간들을 체험한 시기는 주로 1970년대와 80년대였다. 이후 큰집을 포함한 홍현마을의 집들은 대대적인 수리를 거쳤고, 그 과정에서 빛과 어둠을 간직했던 이름 없는 일상의 장소들은 하나둘씩 사라져 갔다.

건축을 공부하기 시작한 후 정확히 어느 책이 먼저였는지는 기억나지 않지만, 나는 간혹 도서관이나 책방에서 우연히 마주쳤던 수도원 사진들, 특히 묵직한 그림자가 드리워진 공간의 모습에 매혹되곤 했다. 이상하게도 빛과 어둠이 교차하는 침묵의 공간은 항상 내 마음을 잡아끌었다. 나중에 나는 그 사진들의 주인공이 르 토로네를 비롯한 남프랑스의 수도원들이라는 사실을 알게 되었다. 또한 나를 그토록 매혹했던 흑백 사진들은 루시앙 에르베(Lucien Hervé)의 작품이라는 것도 발견했다. 사진을 들여다보고 있으면 어린 시절 어둑한 공간에서 느꼈던 신비하고도 이상한 감정이 되살아났다.

나는 책에서만 보았던 프로방스의 수도원들을 방문하는
것을 오랜 기간 꿈으로 간직했다. 그곳에서 그리 멀지 않은
런던에서 유학을 했지만 IMF 외환 위기 시절이라 여행은 감
히 엄두도 내지 못했다. 시간이 흘러 몇 해 전, 드디어 나는
꿈을 이루었고, 이번에 두 번째로 방문하게 된 것이다.

좁고 구불구불한 2차선 도로가 언덕으로 올라갔다. 정상

루시앙 에르베, 〈토로네 수도원〉, 1951년. 33×28cm. 프랑스.

부근에 이르니 작은 마을이 나타났다. 낡고 거친 아이보리색 돌로 지어진 집들이 길과 공터를 에워싸고 있다. 카페가 보였다. 길가에 차를 세웠다. 차양이 드리워진 외부 테라스에 커피잔을 들고 나가 앉았다. 갈색 고양이 한 마리가 꼬리를 세우고 다가왔다. 언덕 아래 멀리 니스와 지중해가 파노라마로 펼쳐졌다. 나는 아까 공항에서 보았던, 희뿌연 아지랑이 속에 잠긴 산과 언덕, 바로 그 꿈결 같은 풍경 속으로 들어와 있다.

참 멀리도 왔다. 서울에서 비행기를 타고 런던으로 와서, 다시 소형 여객기로 갈아타고 니스에 도착했다. 렌트카를 빌려 한참을 달렸다. 앞으로도 한참을, 아니 며칠을 계속해서 차를 몰아야 한다. 무엇이 절실해서 이토록 먼 거리를 온 것일까. 빛을 향해 순례를 시작하는 느낌이 들었다. 무엇을 보기 위해, 무엇을 찾기 위해 여행을 하는 것일까.

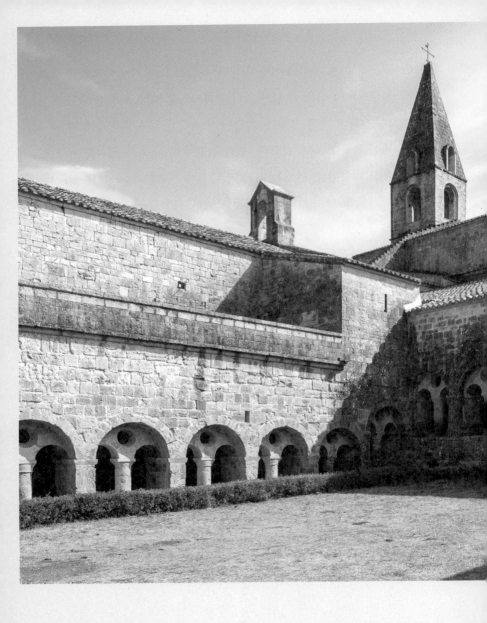

중정에서 바라본 토로네 수도원 회랑과 예배당.

어둠 속에 드러나다

뾰족한 피라미드 모양 종탑이 보이기 시작한다.

토로네 예배당이 모습을 드러냈다. 단순하고 검박하다. 벽
면에 일체의 장식이 없고 창문 크기도 작다. 마치 하나의 거
대한 아이보리색 암석을 깎아 만든 건물처럼 보인다. 흔히 볼
수 있는 중세 교회나 성당과 사뭇 다른 모습이다. 외부에서는
좀처럼 내부 풍경을 짐작하기 어렵다. 침묵의 수도자처럼 서
있는 예배당은 그 안에 수많은 내밀한 이야기를 품고 있을 것
같다.

예배당 주위를 돌며 손으로 건물 표면을 만져 보았다. 돌
들은 아직 간밤의 서늘함을 간직하고 있다. 오랜 세월을 견딘
돌 표면에서 미세한 가루가 묻어났다. 손가락으로 촉감을 느

끼며 냄새를 맡아 보았다. 묵은 석회 가루 냄새가 났다. 라임 스톤(Limestone)이다. 예배당을 포함한 토로네 수도원 건물은 모두 이 돌로 만들어졌다. 라임스톤은 이집트 피라미드를 비롯하여 역사적으로 중요한 건물의 재료로 널리 사용되어 왔다. 밝은 미색 표면은 빛을 부드럽게 흡수하고 반사한다. 그래서 라임스톤으로 지은 건물이 만드는 빛과 그림자의 그라데이션은 온화하다. 내부 공간 깊은 곳에 짙은 어둠을 드리울지라도 그 속에는 일말의 따스함이 배어 있다.

예배당 정면에 양쪽으로 작은 문 두 개가 있다. 보통 교회나 성당은 정면 중앙에 상징적으로 높고 큰 입구가 있는데, 토로네 예배당의 정문은 부속 출입문처럼 보인다. 오른쪽 문이 약간 크고 출입구로 사용된다.

문이 열려 있다. 동그란 아치문 안으로 내부가 컴컴하다. 그때였다. 어둠 속에서 밝고 노란 빛이 꿈틀거리며 나타났다. 나는 무언가에 홀린 듯 가만히 서서 그 빛을 바라보았다. 살아 있는 생명체같이 꿈틀거렸다. 깜박깜박 점멸하기도 하고, 아메바처럼 흐물거리기도 했다.

건물 안으로 들어갔다. 시야가 좁아지며 어두워졌다. 꿈틀거리는 빛을 향해 걸었다. 사람 없는 예배당에 발자국 소리가 나지막이 울렸다. 노란 생명체는 원형 제단 뒤편 좁은 창에서

들어오는 태양빛이었다. 태양이 흘러가는 구름과 흔들리는 나뭇잎들에 가려졌다 나타났다 하며 빛이 변화하는 것이다.

눈이 어두운 내부에 적응하는 데 시간이 걸렸다. 짙은 갈색 공간 속에서 노란 빛을 받은 둥그런 천장과 육중한 기둥들이 하나둘씩 드러났다. 렘브란트(Rembrandt)의 그림을 보는 느낌이다. 화가가 노년에 그린 자화상을 보면 어둠 속에서 얼굴에만 빛을 받고 있다. 암흑으로 표현된 영겁의 세월 속에서 잠시 자신의 존재를 드러내고, 이내 다시 영겁 속으로 사라질 것 같다.

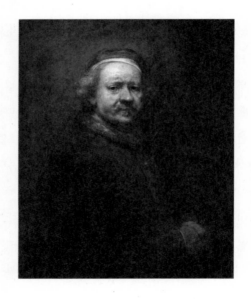

렘브란트, 〈자화상〉, 1669년. 86×70.5cm. 영국 내셔널갤러리.

노년의 렘브란트는 자신의 죽음을 감지했던 것일까. 1669년 자화상은 작고하기 몇 달 전에 그려졌다. 만약 그림이 어두운 공간에 걸려 있으면 암흑 배경이 액자 틀을 벗어나 공간과 하나가 되고, 렘브란트와 나는 어둠 속에서 말없이 서로를 바라보며 서 있을 것 같다.

예배당에서 비슷한 효과를 경험했다. 닫힌 건축 형태는 내부에 어둠을 드리운다. 이러한 공간은 밖에서 들어오는 사람을 순간 침묵하게 한다. 시끄럽게 뛰어놀던 아이들도 대성당이나 예배당과 같은 공간에 들어오면 금방 조용해진다. 굳이 종교 공간이 아니더라도 숙연한 분위기의 공간은 사람을 숙연하게 만든다. 공간이 사람을 그렇게 만든다. 토로네 예배당에서 그런 공간의 힘을 느낄 수 있다.

좁고 낮은 창을 통해 들어오는 빛은 공간에 미묘하고 섬세한 울림을 준다. 넓고 높은 창을 통해 들어오는 빛은 밝고 화사한 공간을 만들지만 침묵적인 분위기를 만들기에는 과하다. 빛을 더 섬세하게 경험하도록 하기 위해 빛을 제한할 필요가 있다. 소중한 것을 더욱 소중하게 느낄 수 있도록 절제하는 것이다.

외부 형태와 마찬가지로 내부 공간도 마치 하나의 암석을

깎아 만든 것처럼 보인다. 분명 수많은 석재를 정교하게 깎고 정성스레 쌓아 지은 건물인데 그러한 노고를 일부러 숨기려는 듯이. 예배당은 특정한 장식이나 상징물을 뽐내지 않고 아름답게 교차하는 빛과 그림자의 그라데이션, 그 안에서 은근하게 빛나는 공간과 형태에 우리의 눈길이 가도록 한다.

영국의 건축가 존 포슨(John Pawson)은 다음과 같이 말했다.

"토로네 수도원은 불필요한 시각적 산만함을 제거할 때 얻어지는 숭고한 공간을 잘 보여 준다. 물질이 가진 내적 아름다움이 드러난다. 빛이 내부 공간을 조각한다. 이 빛은 단순한 아름다움을 넘어선다. 물리적인 실체로 구현된 신성을 상징한다. 성 베르나르의 말처럼, 영혼은 빛을 따름으로써 빛을 찾아야 한다."[1]

빛이 공간을 조각한다. 사실 이 말은 토로네 수도원에만 해당되는 것이 아니다. 빛은 공간을 전혀 다른 모습으로 보이게 하는 탁월한 수단이다. 사람 얼굴에 비친 빛을 상상해 보자. 하얀 형광등을 얼굴 정면에서 비출 때, 노란 할로겐 전구를 측면에서 비출 때, 붉은 네온사인을 뒤에서 비출 때…. 사람과 공간을 어떤 빛으로 어떻게 비추는가는 그 사람과 그 공

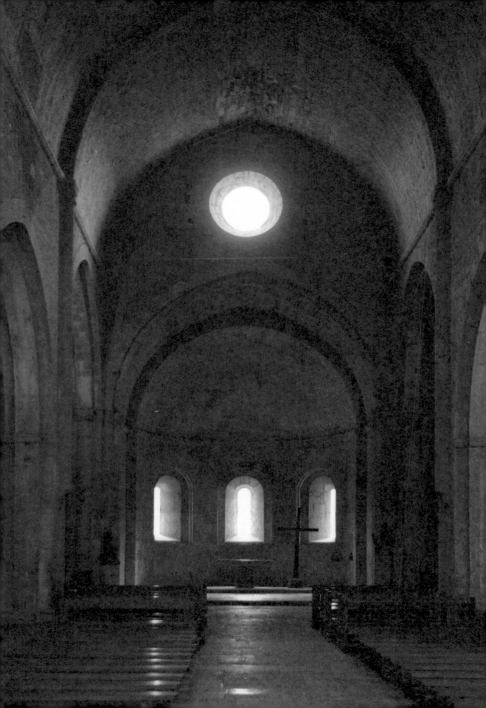

간을 어떤 세계로 표현하고 싶은가의 문제다. 토로네 예배당
에서의 빛은 백색 건축에 어울리는, 쨍쨍하게 내리쬐는 직사
광선이 아니다. 좁은 돌 틈으로 들어오는 희미하고 은은한 빛
이다. 그 속에는 사람을 고요한 사색으로 이끄는 힘이 있다.

　빛을 따름으로써 빛을 찾아야 한다. 시토회(Cistercian Order)
의 초기 수도자, 성 베르나르(Saint Bernard)가 한 이 말은 니스
를 향해 가는 비행기에서도, 남프랑스 들판을 달리는 자동차
에서도 계속 머릿속에 맴돌았다. 나는 빛을 향해 가고 있는데
그 빛이 전부가 아니고, 이면에 또 다른 빛이 존재한다는 말
일까. 빛을 따름으로써 찾아야 하는 빛은 어떤 것일까. 성 베
르나르와 수도원에 얽힌 이야기를 살펴보아야겠다.

숲속의 공동체

12세기 말,
프로방스의 한 숲속.

시토회 수도사들은 오랜 기간에 걸쳐 토로네 수도원을 지었다. 왜 하필이면 도시에서 멀리 떨어진 시골구석이었을까. 남프랑스에는 멋진 바다를 볼 수 있는 장소도 많은데 왜 별다른 풍경도 없는 숲속 오지였을까. 성 베르나르의 말은 이에 대한 실마리를 제공한다.

"당신은 책보다 숲에서 더 많은 것을 찾을 수 있다. 나무와 돌들은 당신이 위대한 사람들에게서 결코 배울 수 없는 지혜를 가르쳐 줄 것이다."[2]

　'숲' 속에 '돌'로 지은 건축. 바로 토로네 수도원이다. 성
베르나르는 시끄러운 세상에서 벗어나 은둔하며 침묵의 삶
을 사는 것을 수도자의 덕목으로 삼았다. 그러니 바다나 멋진
경치가 보이는 대지보다 숲속의 안온한 장소가 적합하다. 아
름다운 풍경은 내면으로 침잠해야 하는 수도자에게 방해가
될 수 있다. 시선이 '밖으로' 향하기 때문이다. 시선이 밖으로
향하면 마음도 밖으로 향한다. 성 베르나르는 마음을 밖으로
펼치지 말고 안으로 모으라고 했다. 안으로 들어가 내면 깊은
곳에서 영혼의 샘물을 발견하라고.

토로네 수도원으로 들어가는 다리와 입구.

"영혼의 삶은 우리 자신 속 깊은 영혼의 체험으로부터 솟아오르는 샘물과 같다. 영혼의 삶 속에서 우리 모두는 자신의 샘물을 마셔야 한다."[3]

예로부터 수도회에는 다양한 분파가 있었다. 최초의 수도자들은 사막이나 숲에서 홀로 살았던, 일명 '황야의 교부들(Desert Fathers)'이었다. 3~4세기 이집트에 살았던 성 안토니오(Saint Anthony)가 대표적이다. 그는 수십 년간 고독과 침묵 속에 지내며 영성을 체험하고 가르침을 펼쳤다. 이후 그를 따르는 은둔 수도자들이 많이 생겨났다. 이들은 혼자 혹은 공동체를 이루어 수도 생활을 해 나갔다. 5~6세기 이탈리아에서 활동한 성 베네딕트는 가톨릭 수도회에서 가장 유명한 성자다. 수도회 규칙을 정립했고, 베네딕트 수도회를 창립하여 널리 부흥시켰다.

9~10세기는 수도원의 전성기였다. 유럽 도시 곳곳에 생겨난 수도원들은 크기가 비대해졌다. 국가 기관과 결탁한 수도회가 막대한 부와 권력을 쌓자 문제가 생겼다. 일부 종교 조직이 급속히 타락한 것이다. 이러한 상황 속에서 원시 수도회의 정신으로 돌아가자는 반성의 움직임이 있었다. 바로 시토회다.

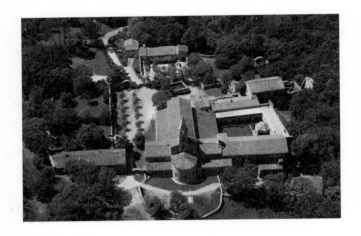

시토회는 1098년 프랑스 중부에서 결성되었다. 이름은 첫 근거지 시토(Citeaux) 마을에서 따왔다. 성 베르나르는 초기 시토회의 대표 성자다. 그는 은둔, 침묵, 명상을 중심으로 하는 전통 수도회의 정신과 계율을 부활시켰다. 깊은 영혼의 목소리와 통찰력 있는 지혜는 지금까지도 수도회의 중요한 지침으로 남아 있다.

토로네 수도원은 대략 1176년에서 1200년 사이에 지어졌다. 성 베르나르는 토로네 수도원 건축에는 직접 관여하지 않았다. 1153년에 작고했기 때문이다. 하지만 그가 가졌던 수도자, 수도회, 수도원에 대한 생각들은 건축 과정에 큰 영향을 끼쳤다. 현재까지도 토로네 수도원을 설계한 건축가가 누구

토로네 수도원 전경.

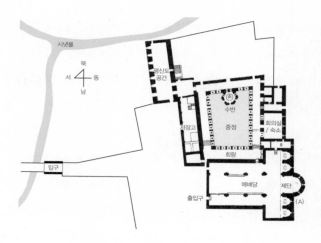

인지는 알려지지 않았다. 분명 건축가 역할을 한 중심 수도사가 있었을 것이다. 그렇지 않았다면 지금과 같은 건축의 통일감과 일관성을 보여 줄 수 있었을까.

배치도를 보자. 남쪽에 예배당이 있다. 제단은 동쪽을 향한다. 반원형 제단 뒤편 작은 창들에서 오전 빛이 아름답게 들어온다. 출입구 앞에서 바라보았던 꿈틀거리는 노란 생명체도 그중 하나였다.(A) 예배당 북쪽에 붙은 건물은 수도사들이 사용했던 공간이다. 1층에 회의실, 2층에 숙소가 있었다. 볕이 들고 비가 내리는 중정을 감싸고 회랑이 돌아간다. 중정 북쪽에 위치한 육각형은 수반이다. 인근 시냇물을 끌어와 물

토로네 수도원 평면도.

을 공급했다. 숙소 건너편 건물은 저장고와 창고였다. 평신도들이 사용하던 건물은 가장 끝, 시냇물 옆에 자리했다.

전체 공간을 정리해 보면 예배당을 비롯한 각 건물이 중정을 ㅁ자 형태로 둘러싸고 있음을 알 수 있다. 회랑은 마치 혈관처럼 모든 공간을 연결한다. 이러한 공간 구성은 시토회뿐만 아니라 고금의 많은 수도원에서 유사하게 적용되었다.

수도사들은 수도원 곳곳에서 다양한 하루 일과를 보냈다. 당시 일과표를 보면 시간대별로 일정이 빽빽하게 짜여져 있었다. 수도사들의 생활은 결코 느슨하지 않았다. 일정은 계절에 따라 변화했다. 인공조명이 없던 시절이라 태양빛에 맞추어 일과를 조정했던 것이다.

새벽부터 저녁까지 여러 번 미사를 드리고, 명상을 하고, 책을 읽고, 대화를 나누고, 식사를 하고, 노동을 하고, 잠을 잤다. 수도원 생활은 공간에 울려 퍼지는 종소리와 함께 이루어졌다. 미사와 같은 중요한 일과에는 예배당 종탑의 종을, 식사와 같은 일상 행위에는 조그만 종을 울렸다.

돌로 지은 건축 공간의 특성 때문에 소리들은 내부를 다채롭게 공명시켰다. 종소리뿐만 아니라 새소리, 바람소리가 지나가고, 거친 돌의 촉감이 손발에 느껴지고, 미사에 사용되는 향 냄새가 회랑을 타고 돌았다. 숲속의 공동체, 토로네 수도

원은 오감의 공간이기도 했다.

하루 일과를 마친 수도사들은 작은 아치 창문 아래에 머리를 두고 잠들었다. 숙소의 창문들은 침상 머리맡에 하나씩 위치했다. 하나의 생명에게 하나의 빛을. 그렇게 수도사들은 달빛과 별빛을 받으며 잠들었고, 새벽빛을 받으며 일어났다.

회랑을 걸으며

예배당에서 회랑으로 나왔다.

반원형 천장이 터널처럼 이어졌다. 빛, 그림자, 빛, 그림자,
빛, 그림자…. 아치 모양 창들에서 들어오는 빛이 리듬을 만
들었다. 태양이 구름에 가려지면 돌벽에 맺힌 빛이 흐려졌다.
구름에서 나오면 선명해졌다. 살아 있는 빛의 음악이다. 가만
히 바라보고 있으면, 빛과 빛을 받은 돌들이 무언가 말을 건
네는 것 같다. 예배당 출입구에서 보았던 꿈틀거리던 빛도 그
랬다. 분명 무언가 살아 있다.

성 베네딕트의 말이 떠올랐다. "마음의 귀로 잘 들어 보아
라." 성 베르나르만큼은 아니지만 성 베네딕트의 말에도 간
혹 시적인 표현이 있다. 인간 존재를 넘어선 세계를 체험하는

데 어찌 인간이 만든 개념과 논리만으로 설명할 수 있겠는가. 빛 속에서 영성이 어떻게 드러나는지 우리는 말할 수 없지만, 느낄 수는 있다. 그것이 영성이라고 감히 단언할 수는 없지만, 가슴속 울림은 분명 존재한다.

바닥이 아래로 내려갔다. 천장은 수평인데 바닥만 내려가니 공간의 깊이감이 묘하다. 수도원을 경사지에 지어 그렇다. 예배당을 가장 높은 곳에, 나머지 건물은 경사를 따라 낮은 곳에 지었다. 회랑도 예배당과 같이 하나의 거대한 암석을 깎아 만든 것처럼 보인다. 장식 없는 순수한 건축 형태, 빛과 그림자가 만드는 공간 깊이는 토로네 수도원 곳곳에서 일관되게 나타난다.

회랑을 한 바퀴 돌아보았다. ㅁ자 회랑의 네 부분은 비슷하지만 다르다. 가운데 위치한 중정을 옆에 두고 회랑을 걷는다. 발걸음은 앞으로 가는데 눈은 계속 중정을 향한다. 물리적인 움직임은 회랑을 따라 사각형으로 돌지만, 정신적인 방향성은 중정을 향해 원형으로 모인다. 보이지 않는 원형은 중정의 빈 공간 가운데 심리적인 소실점을 만든다. 그곳에 빛이 있다. 토로네 수도원 건축은 이러한 체험을 위해 바쳐진 정교한 공간 장치다.

남측 회랑 벤치에 앉았다. 엉덩이가 닿는 부분이 만질만질

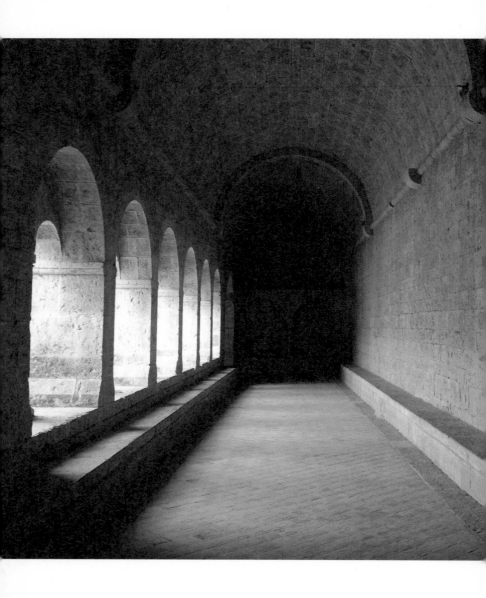

벤치가 있는 남측 회랑.

하다. 얼마나 많은 사람이 여기에 앉았을까. 얼마나 많은 사람이 서늘하고 딱딱한 돌벽을 등에 느꼈을까.

회랑 끝이 어둠에 묻혀 있다. 검은 공간 속에서 렘브란트가 걸어 나올 것 같다. 자화상의 모습을 하고 회랑을 천천히 걷는다. 말없이 중정을 바라보다가 다시 어둠 속으로 들어간다. 렘브란트의 그림 속 암흑은 이곳에도 이어져 있다.

내 옆에 수도복을 입은 수도사가 앉아 있다. 에메랄드 눈빛을 가진 노년의 수도사는 한 손에 작은 책을 들고 중정을 바라본다. 그 옆에 또 다른 수도사가 있다. 그는 건너편 벤치에 앉은 수도사와 낮은 소리로 대화를 나눈다. 라틴어 대화가 이어진다. 대화가 무르익을 무렵, 점심 시간을 알리는 종소리가 울린다. 젊은 수도사가 나무 쟁반에 거친 곡물빵과 수프를 담아 온다. 수도사들이 음식을 나누어 먹는다.

수도사들의 생활을 상상해 보았다. 실제로 토로네 수도원의 수도사들은 날이 좋은 날 혹은 특정한 의미가 있는 날, 회랑의 벤치에서 독서와 식사를 함께 했다. 가톨릭에서 단식일에 허용하는 간단한 식사를 콜레이션(Collation)이라고 부른다. 이 말의 라틴어 어원 콜라티오(Collatio)는 원래 소규모 독서 모임과 모임 후에 먹는 간단한 식사를 함께 의미했다.[4]

이렇듯 회랑은 모든 공간을 이어 주는 통로이기도 했지만

동시에 그 자체로서 성스러운 목적을 가지는, 통로를 넘어선 장소이기도 했다. 예배당이 공간을 닫고 심리적으로 밀도 높은 침묵을 체험시킨다면, 회랑은 공간을 열고 편안한 움직임과 다양한 종교 활동을 가능케 한다. 영성의 체험이라는 목표는 같지만 공간적인 형식과 내용에서는 다르다.

갑자기 웅성거리는 소리가 들렸다. 예배당에서 회랑으로 사람들이 걸어 나왔다. 백인과 라틴계 사람들이 섞인 단체 방문객이다. 어깨를 드러낸 민소매와 짧은 반바지를 입은 여성들도 보였다. 가이드의 목소리가 회랑에 울렸다. 스페인어나 포르투갈어로 들렸다. 사람들이 내가 있는 벤치 쪽으로 걸어왔다.

선탠오일과 화장품 냄새가 풍겼다. 수도원 공간과 어울리지 않았다. 한 남자 관광객이 가까이 다가왔다. 그의 은색 선글라스에 동양인의 모습이 비쳤다. 카키색 티셔츠에 안경을 쓰고 카메라를 멨다. 나는 나를 잊고 있었다. 그들도 나도 모두 이방인이다.

회랑을 지나 출구 쪽으로 나갔다. 지중해의 밝은 태양빛이 들판에 가득하다. 입구 마당에 소그룹으로 온 아이들이 뛰어놀고 있다.

빛 너머의 빛

"여섯 시 반에 문을 닫습니다."

안내소 직원이 불어로 말했다. 오전과 다른 사람이다.

"네, 괜찮습니다."

다시 토로네 수도원 입장권을 샀다. 오전에 수도원을 방문한 후, 주변 마을을 구경하고 입장 마감 가까운 시간에 다시 찾았다. 저녁 무렵의 빛을 보기 위해서였다. 오전의 빛과 분명 다를 것이었다.

마음 같아서는 수도원에서 밤을 지내보고 싶었다. 바람에 흔들리는 촛불을 들고 컴컴한 회랑을 걸으면 어떤 느낌일지, 달빛과 별빛만 새어 들어오는 예배당은 어떤 풍경일지, 작은 돌창문 아래에서 잠을 자고 새벽 새소리를 들으며 일어나면

어떤 기분일지 궁금했다.

예배당 출입문 앞에 섰다. 여전히 문이 열려 있다. 오전에
보았던 꿈틀거리던 빛의 생명체는 더 이상 보이지 않았다. 대
신 예상치 못한 장면이 나타났다. 나의 그림자가 예배당 바닥
에 길게 드리워졌다. 태양이 등 뒤에서 나를 비춘다. 긴 그림
자는 낯설고 기묘한 인상을 풍긴다. 계단을 내려가니 그림자
도 따라 내려왔다.

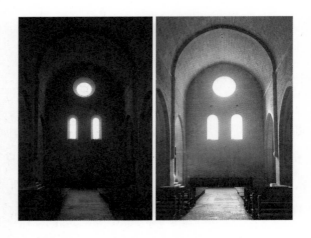

예배당 안이 무언가 달라 보였다. 오전에는 동쪽, 즉 제단
에서 빛이 들어왔는데 지금은 서쪽 출입구에서 빛이 들어온
다. 반대 방향이다. 일몰 빛이라 색감도 달랐다. 오전에는 제

예배당 서쪽 공간의 오전(왼쪽)과 늦은 오후(오른쪽) 모습.

단에 비해 어둡던 서쪽 공간이 오렌지빛으로 가득 차 있다. 빛이 많이 들어오니 천장도 높아 보이고, 폭도 넓어 보이고, 창도 커 보인다. 같은 공간이지만 빛이 어디서 어떻게 얼마나 들어오는가에 따라 참 다르다.

예배당에 나 홀로 서 있다. 회랑에서도 인기척이 느껴지지 않았다. 방문객이 모두 나가고 혼자 남은 것 같았다. 적막이 감돌았다. 예배당의 나무 의자에 앉았다. 낡고 오래된 의자에서 소리가 났다. 소리는 돌바닥으로부터 기둥을 타고 올라 허공 속으로 퍼졌다.

제단을 바라보았다. 짙은 음영 속에 벽과 바닥의 윤곽이 모호했다. 세 개의 아치 창에서 희미한 빛이 들어왔다. 빛이 미세하게 떨렸다. 알 수 없는 공명이 느껴졌다. 식어 가는 돌들이 내는 소리일까. 공간이 살아 있다. 어느 순간 내가 존재한다는 생각이 사라졌다. 어디까지가 나의, 나라는 자아의 경계일까. 신체를 감싼 피부가 그 경계일까. 피부의 안은 나고, 바깥은 외부일까. 자아는 피부막 안에 존재할까. 전자 현미경으로 보면 그 얇은 피부조차 어마어마한 허공이라는데.

눈을 감았다. 제단이 사라졌다. 눈을 떴다. 제단이 나타났다. 눈이 있기에 제단이 있다. 제단이 있기에 눈의 작용이 있다. 각막에 공기가 스쳤다. 제단과 눈 사이에 공기와 공간이

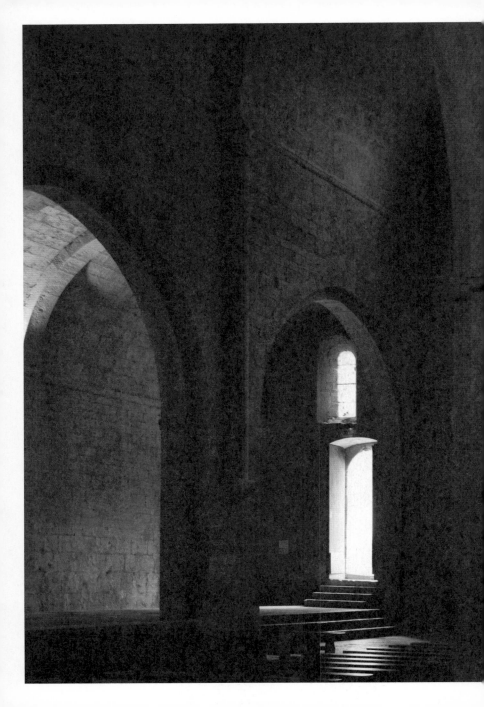

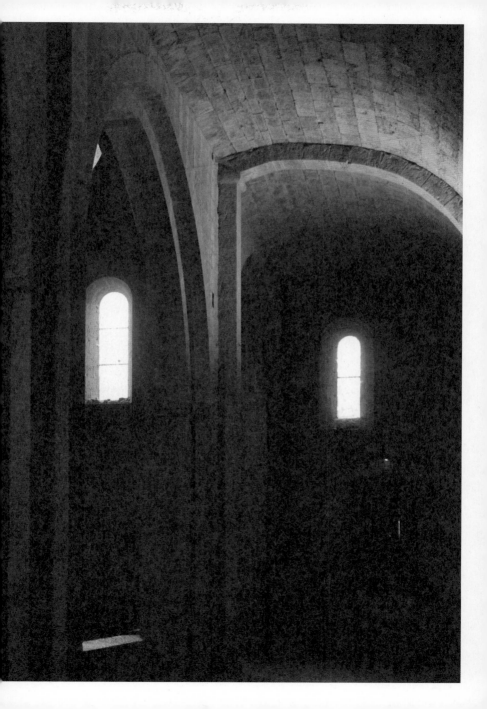

있고, 이를 타고 제단의 돌들이 반사하는 빛이 오간다. 소리
도 마찬가지다. 귀가 있고, 소리의 원천이 있고, 소리를 전달
하는 공기와 공간이 있다.

　눈, 공간, 물질, 귀, 소리, 나, 외부…. 이 모든 것은 인간이
만든 개념이고 언어다. 이들을 잊고 온전히 현상과 감각에만
집중하니 '바라봄', '들림' 같은 경험만 남는다. 그리고 경험
을 '알아차림'이 있다. 알아차리는 무언가가 아니다. 무언가
를 상정하면 또 그 무언가를 명사로 규정하고 찾는다. 세상은
동사다. 흐르고 변하고 움직이고 살아 있다. 나라는 자아를
잊어버리면 세상 모두가 하나의 거대한 '살아 있음'이다. 14
세기 독일 신학자 에크하르트(Meister Eckhart)의 말이다.

"아는 자와 알려지는 대상은 하나다. 무지한 사람들은 신께서
마치 거기에 계시고, 자신들은 여기에 있는 듯이 신을 보아야
한다고 생각한다. 그렇지 않다. 신과 나, 우리는 앎 속에서 하
나다."[5]

주체와 객체가 사라지고 나와 세계, 나와 신성은 일체라는
뜻이다. 에크하르트는 그 안에서는 영혼조차도 사라진다고
말했다.

"여기서는 더 이상 영혼에 대하여 언급할 수가 없다. 왜냐하면 영혼은 신성한 본질이라는 일자 속에서 자신의 본성을 잃어버렸기 때문이다. 그곳에서는 영혼을 더 이상 영혼이라 부르지 않고 측량할 수 없는 존재라고 부른다."[6]

성 베르나르의 "빛을 따름으로써 빛을 찾아야 한다."라는 말이 생각났다. 우리가 찾아야 하는 빛은 예배당 창문으로 들어오는 저 바깥의 빛이 아니라, 모두가 하나인 빛, 앎 속에서 하나인 빛, 영혼조차 사라진 측량할 수 없는 존재로서의 빛이다. 이것은 보이는 빛이 아니다. '빛 너머의 빛'이다.

종교적인 체험은 종교인과 비종교인을 떠나 인간의 보편적인 경험이다. 종교라는 개념과 형식이 만들어지기 훨씬 전, 고대인들도 이런 경험을 했다. 그들이 남긴 아름다운 예술 작품들이 이를 증명한다. 우리는 누구나 성스러움과 영성을 체험할 수 있다.

토로네 수도원은 공간의 힘으로 이러한 체험을 가능케 한다. 빛과 어둠이 교차하는, 깊은 침묵의 공간은 우리를 시끄러운 도시와 경계 지어진 사물의 세계로부터 벗어나게 하고 내면의 사색으로 이끈다. 종교적인 상징이나 설명으로 우리를 인도하는 것이 아니다. 공간의 힘으로 이끈다. 잊고 있었

던 우리의 감각은 되살아나고 인간 본연의 감성과 체험으로
이어진다.

이러한 의미에서 토로네 수도원은 여전히 수도원으로서의
역할을 한다. 과거의 행정적인 수도원은 사라졌다. 수도회도,
수도사도 없다. 비록 입장권을 팔고 세계 각지의 방문객이 찾
아오는 공간이 되었지만 그렇기 때문에 오히려 반전의 가능
성이 있다. 공간의 힘으로 보편적인 인간 체험, 즉 영성을 경
험시키기 때문이다. 열린 영성의 건축이다. 다양한 이방인들
도, 뛰어노는 아이들도, 이국적인 향기들도 모두 하나가 된다.

문을 닫을 시간이 되었다. 예배당 밖으로 나갔다. 해는 이
미 숲 뒤로 넘어갔다. 밤이 오고 있다.

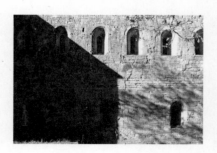

ADDRESS: 83340 Le Thoronet, France
ARCHITECT: Unknown

예술의 빛:

인젤 홈브로이히 미술관

하늘은 빛의 원천이다.
그것은 모든 것을 지배한다.

-존 컨스터블

The sky is the source of light in nature
and it governs everything.

- John Constable

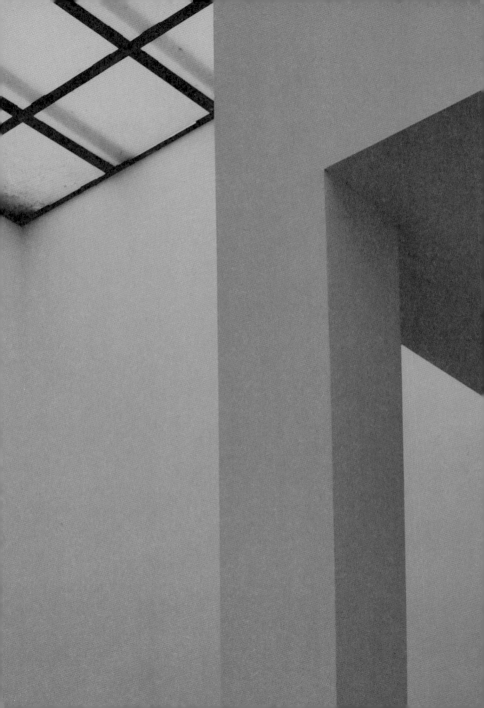

미술관 가는 길

리옹으로 가는 고속도로.

달리던 차에서 소리가 났다. 무언가 계속 바닥에 부딪혔다.
운전석 앞바퀴 쪽이 내려앉아 있었다. 타이어에 펑크가 난 모
양이었다. 갓길로 빠져나가려 했다. 여의치 않았다. 사정을
모르는 차들은 경적을 울리며 신경질적으로 추월했다.
　바퀴에서 연기가 났다. 매캐한 연기가 차 안으로 들어왔다.
눈과 코가 따가웠다. 나는 당황하기 시작했다. 가까스로 갓길
에 차를 세웠다. 앞바퀴 고무가 완전히 찢어졌다. 탄 냄새가
진동했다. 렌트카 서류에서 비상 연락처를 찾았다. 전화를 걸
었다. 나도, 프랑스 직원도 서로의 말을 전혀 알아듣지 못했
다. 갓길 턱에 앉아 난감해하고 있었다. 소형 트럭 한 대가 멈

쳐 섰다. 팔에 문신을 새긴 트럭 운전사가 바퀴를 살펴보며
불어로 뭐라 말했다. 나는 영어와 몸짓을 섞어 설명했다. 그
가 어디론가 전화를 걸었다. 통화를 마친 그는 엄지를 치켜올
리더니 다시 가던 길을 갔다.

얼마나 지났을까. 사이렌을 울리며 고속도로 순찰차가 왔
다. 덩치 큰 백인 경찰이 불어로 질문을 쏟아냈지만 역시 못
알아들었다. 경찰이 차 트렁크를 열고 바닥판을 들어올렸다.
임시 타이어가 나왔다. 나는 트렁크 바닥을 올려 볼 생각은
못했었다. 평생 처음으로 자동차 밑에 들어가 바닥에 등을 대
고 바퀴를 갈았다. 손과 얼굴에 까만 그을음이 잔뜩 묻었다.

남프랑스 수도원 답사를 마치고 리옹 공항으로 가던 중 일
어난 일이었다.

언제부터인가 목적지가 여행의 전부는 아니라는 생각이
들기 시작했다. 여정에서 우연히 만나는 장소와 크고 작은 일
들이 새롭게 보였다. 그것들은 모두 나름의 가치와 의미를 지
니고 있었다. 예전에는 가능한 한 빨리 목적지에 도착하려 했
다. 험난한 길을 거쳐 어떤 곳을 찾아갈 때는 여정 없이 바로
목적지에 도달하고 싶었다. 그런데 생각이 바뀌었다.

드문 일이지만, 고생해서 찾은 목적지에서 발길을 돌린 적

도 있다. 방글라데시 다카까지 갔지만 루이스 칸이 설계한 국회의사당에 들어가지 못했고, 멕시코 멕시코시티까지 갔지만 루이스 바라간이 설계한 승마장 문은 닫혀 있었다. 그때는 실망이 컸다. 하지만 돌이켜 보면 미완성이라고 생각했던 그 여행들은 그 자체로 의미가 있었다. 비록 목표했던 건축 작품에는 들어가지 못했지만 대신 예상치 못한 만남들을 선사했기 때문이다. 리옹 고속도로에서의 사건도 그랬다. 일정이 흐트러졌지만 그로 인해 많은 것을 경험할 수 있었다.

"사실 가장 중요한 것은 거쳐간 길인데 길의 끝이야 아무려면 어떤가. 우리가 여행을 하는 것이 아니라 여행이 우리를 만들고 해체한다. 여행이 우리를 창조한다."[7]

다비드 르 브르통(David Le Breton)이 『걷기 예찬(Eloge de la marche)』에서 한 말이다. 낯선 장소에서 우리는 새로운 감각과 풍경에 물든다. 나를 에워싸고 있던 자아의 껍질은 침투해 들어오는 타자에 의해 흔들린다. 여행에서 마주치는 사람들, 장소들, 사건들은 모두 전에 없던 타자들이다. 낯선 세계에 우리를 더 열어 놓을수록 우리 존재의 층위는 더 깊어진다. 우리가 여행을 하는 것이 아니라 여행이 우리를 여행한다.

독일 뒤셀도르프 공항에서 다시 렌트카를 빌렸다. 이번에
는 바퀴와 차 상태를 꼼꼼하게 점검했다.

L201 국도로 들어섰다. 차가 많이 다니지 않는 2차선 도로.
차창 밖으로 드넓은 평원이 펼쳐졌다. 창문을 내렸다. 시원
한 바람과 시골 냄새가 얼굴에 스쳤다. 황금빛 밀밭 가운데에
기하학적인 모양을 한 건물들이 옹기종기 모였다. 랑엔 재단
(Langen Foundation)이다. 국도를 기준으로 한쪽에는 랑엔 재단
이, 반대쪽에는 인젤 홈브로이히 미술관(Museum Insel Hombroich)
이 있다. 둘 다 같은 설립자가 만들었다.

랑엔 재단이 있는 곳은 얼마 전까지만 해도 지도에 표기
되지 않았다. 우리나라에도 그런 장소들이 있다. 지도 중간
에 구멍이 난 것처럼 아무런 표기도 없는 곳들. 바로 군사 시
설들이다. 랑엔 재단이 위치한 대지는 1960~80년대에 나토
(NATO)군 미사일 기지로 사용되던 땅이다.

아침 안개가 고요히 흐르는 들판, 하늘을 향해 서 있는 핵
미사일들, 꽃나무 위를 한가로이 날아다니는 새들, 언제든지
누를 수 있는 감시탑 안의 빨간 스위치…. 상상하기 어렵지만
미술관 대지에서 실제로 일어났던 풍경이다.

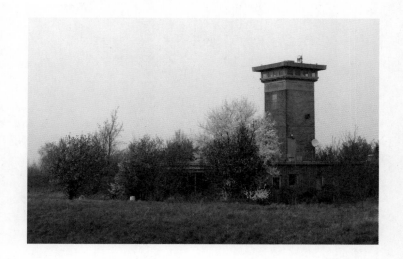

랑엔 재단 대지에 남아 있는 감시탑.

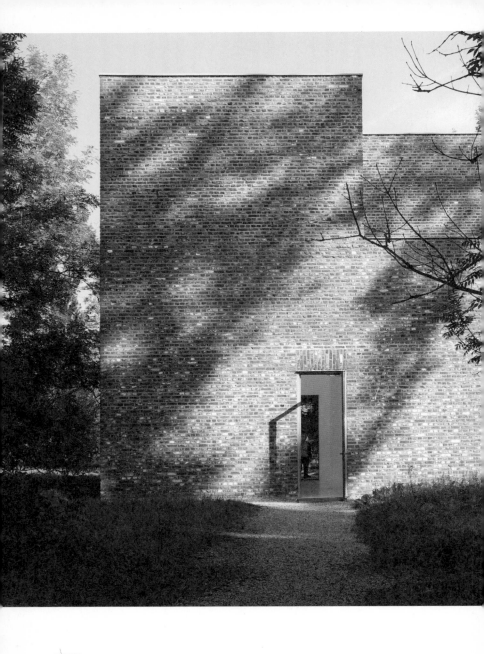

오솔길에서 바라본 튜름.

이상한 숲속의 앨리스

자갈 깔린 주차장에 차를 세웠다.

입구 건물로 들어섰다. 안경 쓴 금발 중년 여성이 무심한 표정으로 표를 건넸다.

"이 책 영어 버전 있나요?"

"Nein.(아니요.)"

나는 진열대에 놓인 책 한 권을 가리키며 4년 전과 똑같은 질문을 했고, 그녀 역시 똑같은 대답을 했다.

얕은 언덕을 내려갔다. 홈브로이히 섬 습지가 펼쳐졌다. 인젤 홈브로이히에서 '인젤'은 독일어로 섬을 뜻한다. 홈브로이히 섬에 지은 미술관이다. 섬이라고 하지만 작은 강에 인접한 습지들이다. 녹음의 향기와 습지의 물비린내가 바람에 실

려 왔다.

오솔길을 걸었다. 나뭇잎 사이로 벽돌 건물이 나타났다. 첫 파빌리온 '튜름(Turm)'이다. 독일어 튜름은 타워를 의미한다. 튜름이 길을 막고 섰지만 오솔길은 건물을 관통해 지나간다. 섬 안쪽으로 가려면 자연스럽게 튜름 내부를 지나가게 만들었다. 벽돌 벽에 맺힌 나무 그림자가 바람에 흔들렸다.

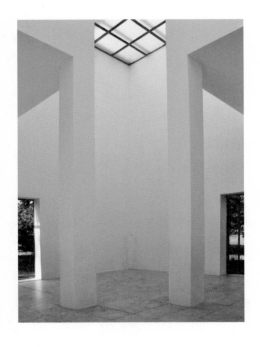

안으로 들어갔다. 하얀 사각 공간이다.

튜름의 내부.

한 사람만 지나갈 수 있는 문이 사방에 있다. 내부에는 전시물이 없다. 백색 공간은 외부와 다른 세상이다. 밖에는 낡고 거친 벽돌, 바람에 흔들리는 들꽃, 깊고 파란 하늘이 있다면 안에는 무색무취의 기하학적인 허공이 있다. 밖이 구상적인 현실의 세계라면 안은 추상적인 미학의 세계다.

길 가운데에 왜 이러한 공간을 만들었을까. 튜름을 설계한 조각가 에르빈 헤리히(Erwin Heerich)는 숲속 공터에서 착안했다. 홈브로이히 섬에는 오래전부터 오솔길들이 나 있었다. 사람이 거니는 길, 동물이 오가는 길이 조화를 이루었다. 이를 따라 걷다 보면 섬의 다양한 장소를 만난다. 튜름이 있는 곳은 오솔길이 모여 작은 공터를 형성하는 곳이었다. 헤리히는 공터 중간에 파빌리온이 위치하도록 계획했다.

숲길을 걷는다. 우연히 공터를 만난다. 볕이 드는 아늑한 곳이다. 우리는 잠깐 발길을 멈춘다. 물을 마시며 빛과 바람을 쐰다. 시야는 수목이 둘러싼 원형 하늘로 향한다. 사람은 누구나 밝고 열린 공간으로 고개를 돌리기 마련이다. 이러한 장소의 경험이 튜름의 배경이 되었다.

그럼에도 불구하고 튜름 속에는 헤리히가 추구했던 순수 기하학의 조형 세계가 있다. 헤리히는 젊은 시절부터 시대사조와 미술 양식에 관심이 없었다. 대신 3차원 형태와 기하학

이 만들어 내는 입체 공간 표현에 집중했다. 순수한 백색 공간은 자연과 함께 있을 때 대비를 이루며 더욱 부각된다. 이를 통해 튜룸의 안팎 관계를 이해할 수 있다.

다시 오솔길을 걸었다. 들판과 습지가 이어졌다. 울창한 나뭇잎들이 어두운 터널을 만들었다. 작은 다리를 건넜다. 갑자기 벽돌벽과 나무문이 나타났다. 조심스럽게 문을 열고 들어갔다. 그늘진 백색 공간이 나왔다. 검정 물체들이 바닥에 듬성듬성 놓였다. 경사진 반투명 천장에 나무 그림자가 일렁거렸다. 초현실적인 공간 풍경이다.

이상한 나라의 앨리스가 생각났다. 소설 속 주인공 앨리스

호혜 갤러리로 다가가는 다리.

가 토끼를 따라 이상한 나라로 들어가 기묘한 숲속 공간들을 만난다. 인젤 홈브로이히에서는 오솔길이 토끼 역할을 한다. 오솔길을 따라 걷다 보면 여지없이 '어떤' 공간이 '문득' 나타난다. 그리고 그 안에는 밖에서 상상하기 힘든 풍경이 펼쳐진다.

이곳은 호헤 갤러리(Hohe Gallery)다. 호헤는 독일어로 '높은'을 의미한다. 갤러리가 지어진 곳은 가로수가 늘어서 있는 좁고 긴 땅이었다. 가로수길을 걸으면 나뭇잎들이 만드는 빛과 음영을 느낄 수 있다. 가을이면 낙엽이 쌓인다. 헤리히는 그것을 호헤 갤러리에 담았다.

"파빌리온은 마치 맞춤 제작된 옷처럼 원래 있던 길에 삽입되었다. 문들은 갤러리 벽을 관통하는 실과 같이 세워졌다."[8]

튜름과 비슷한 방식이다. 파빌리온이 지어지는 땅에서 고유한 특성을 읽고, 그것을 바탕으로 건축을 한다. 넓은 들판에 파빌리온들이 무심히 툭툭 놓여진 것 같지만 사실은 정교하게 계획된 것임을 알 수 있다.

바람이 많이 부는 모양이었다. 천장에 맺힌 나무 그림자가 크게 흔들렸다. 그때였다. 쓱, 소리를 내며 천장의 검은 덩어

리가 아래로 내려갔다. 경사진 지붕에 쌓여 있던 낙엽 뭉치가
스스로의 무게를 견디지 못하고 쓸려 내려간 것이다. 그 순간
내부 공간이 밝아졌다. 잔잔한 연못에 물방울이 떨어지며 물
결을 일으키듯, 그늘진 공간에 빛이 떨어지며 파동을 일으켰
다. 자연이 만드는 살아 있는 예술이다.

하늘과 자연이 내부를 물들였다. 존 컨스터블(John Constable)
의 말이 생각났다.

"하늘은 빛의 원천이다. 그것은 모든 것을 지배한다."

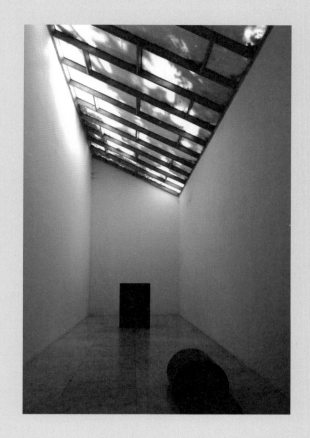

호헤 갤러리 내부 풍경과 헤리히의 조각 작품.

하늘은 미술관 천장

독특한 자연 미술관 인젤 홈브로이히는
어떻게 탄생했을까?

카를 하인리히 뮐러(Karl-Heinrich Müller)는 아트 컬렉터와 부
동산 사업을 하며 부를 쌓았다. 그는 오랫동안 미술관 설립을
꿈꾸었다. 1982년, 뮐러는 홈브로이히 섬과 그 안에 있는 로
자 주택(Rosa House)을 구입했다. 섬은 라인강 지류인 에르프트
강 서쪽에 위치한다. 길이 600미터 정도의 대지다. 습지와 개
울이 많아 섬이라고 불렸다.

이곳은 미술관을 짓기에 무척 불리한 땅이다. 하지만 뮐러
는 천혜의 자연조건이라 생각했다. 자신의 꿈을 펼칠 수 있는
곳이라고 믿었다. 뮐러는 평소 대도시에 지어진 권위적이고

상업적인 미술관에 반감을 갖고 있었다. 그의 소망은 어떠한 관료 체제에도 영향받지 않는, 자연이 예술만큼 중요한, 살아 있는 장소를 만드는 것이었다.[9]

자연이 예술만큼 중요한, 살아 있는 장소. 이 말들은 인젤 홈브로이히 미술관의 핵심을 잘 나타낸다. 뮐러는 사람들이 쓸모없는 땅이라 여겼던 섬에 대하여 다음과 같이 말했다.

"섬은 여성적이다. 생명을 잉태하고, 보살핀다. 자연은 '반드시(Must)'가 아닌 '어쩌면(May)'이고 '둘 중 하나(Either)'가 아닌 '그러나 함께(But both)'다."[10]

자연은 모두를 수용한다. 사람이 만든 언어와 개념에서는 분리와 경계가 중요하지만 자연에서는 그렇지 않다. 공존할 수 없는, 또는 그렇게 여겨지는 그 어떤 것도 자연에서는 '그러나 함께' 살아갈 수 있다. 모든 것을 끌어안는 어머니와 같다. 그래서 대자연을 '마더 네이처(Mother Nature)'라고 한다. 뮐러는 이러한 자연의 본질을 인젤 홈브로이히의 철학으로 삼았다.

뮐러는 조각가 헤리히에게 미술관 설계를 부탁했다. 헤리히는 당시 뒤셀도르프 미술 아카데미(Düsseldorf Academy of Art)

교수로 재직하고 있었다. 의외였다. 왜냐하면 헤리히는 그전
까지 건축 작업을 해 본 경험이 없고, 무엇보다 순수 기하학
조형에 몰입한 예술가였기 때문이다. 뮐러가 추구하던 자연
과 예술의 공생을 떠올려 보면 상당히 추상적인 면이 강했다.

　헤리히는 핑크빛 페인트가 칠해진 로자 주택에 작업실을
마련하고 설계를 진행했다. 설계는 특정 건물 하나에 관한 것
이 아니었다. 섬 전체를 어떻게 예술 공간으로 만들 것인가의
문제였다. 동시에 수목, 들판, 습지가 어우러진 섬의 자연은
예술만큼 중요하게 다루어져야 했다.

　뮐러와 헤리히는 오랜 시간 함께 섬을 거닐며 대화를 나누
었다. 시간이 흐르며 점차 계획안이 잡혀 갔다. 건축가가 대
지에 살면서, 혹은 오랜 기간 방문하며 천천히 설계를 진행하

로자 주택.

면 장소와 건축이 잘 어우러진 작품이 탄생한다. 마음을 열고
땅의 소리를 경청했기 때문이다.

덴마크 루이지애나 현대미술관(Louisiana Museum of Modern
Art)도 비슷한 경우다. 건축주와 건축가는 수개월 동안 대지
를 거닐고 막대기로 땅에 그림을 그리며 구상을 다듬어 갔다.
땅의 그림은 건축 도면이 되었다. 몸으로 장소를 온전히 체험
하고 건축했기 때문에 오감의 경험이 풍부하게 살아 있다.

헤리히는 오솔길을 따라 1, 2층 정도의 아담한 파빌리온
열 개를 배치했다. 사이를 잇는 길은 숲, 들판, 습지를 지난다.
파빌리온 건축은 헤리히의 조형관을 바탕으로 단순하고 정
갈한 기하학적 형태를 지닌다. 낡은 재활용 벽돌로 외부를 마
감해 자연과 어우러지도록 했다. 섬 곳곳에 세워진 파빌리온
은 들판에 홀로 서 있기도 하고, 숲속에 숨어 있기도 한다. 뮐
러는 이들을 '침묵의 성자들'이라고 불렀다.

헤리히의 조형 작업.

파빌리온에는 세 가지 유형이 있다. 첫 번째는 '워크-인-스컬프처(Walk-in Sculpture)'라고 불리는 유형이다. 튜름과 그라우브너 파빌리온(Graubner Pavillion)이 여기에 속한다. 이들은 내부에 미술 작품을 전시하지 않는다. 말 그대로 걸어 들어가는 조각이다. 파빌리온의 형태, 공간 자체가 예술 작품이다. 두 번째는 워크-인-스컬프처와 비슷하지만 내부에 약간의 전시를 하는 경우다. 호헤 갤러리와 오랑제리(Orangerie)가 포함된다. 전시가 있지만 워크-인-스컬프처의 성격이 강하다. 세 번째는 일반 갤러리 공간과 유사한 '파빌리온(Pavillion)'이다. 회화와 조각 작품이 공간을 차지한다. 그럼에도 불구하고 고유한 전시 방법, 빛의 상태, 공간 분위기를 가진다. 대표적으로 라브린트(Labyrinth)가 있다.

뮐러는 파빌리온이 예술 작품을 담기 위한 또 다른 예술 작품이 되기 원했다. 이제 조각가 헤리히를 주 설계자로 선정한 이유를 알 수 있다. 뮐러는 홈브로이히 섬 전체가 하나의 예술 공간이 되기를 원했다. 큰 미술관을 짓고 그 안에 작품을 나열하는 것은 원치 않았다. 숲과 들판을 거닐다 문득 조각 속으로 들어가고, 개울을 따라 산책하다 우연히 회화를 마주하길 바랐다.

파빌리온 사이 오솔길은 미술관 복도다. 하늘은 미술관 천

장이다. 그렇게 홈브로이히 섬은 보이지 않는 미술관, 미술관 너머의 미술관, 하나의 특별한 장소가 되었다.

인젤 홈브로이히 전경.

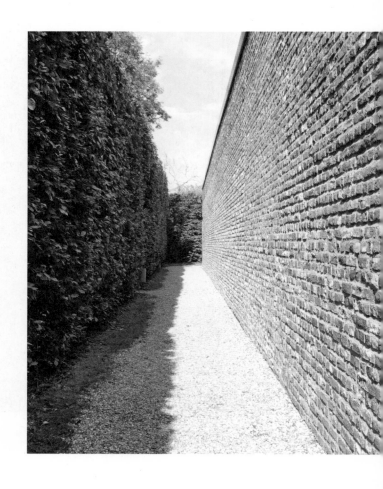

라브린트 파빌리온 진입로.

라브린트

미로가 나왔다.

한쪽은 수풀벽, 한쪽은 벽돌벽이다. 벽이 높아 너머가 보이지 않았다. 자갈길은 벽돌벽을 따라 돌아갔다. 자갈 밟는 소리가 좁은 허공에 울렸다.

벽돌벽 구석에 문이 있다. 아무 표기가 없다. 입구인지 출구인지, 건물 이름이 무엇인지 모르겠다. 안으로 들어갔다. 벽에는 그림들이 걸려 있고, 바닥에는 조각들이 놓여 있다. 불상도 보였다. 빗살무늬 천창에서 은은한 빛이 내려왔다.

그림으로 다가갔다. 작품 주변에 라벨이 없다. 작가 이름, 그림 제목, 제작 연도를 알 수 없다. 조각도 마찬가지. 작품을 만지지 못하게 하는 경계선조차 없다. 그러고 보니 보통 갤러

리 구석에 앉아 있는 안내원도 보이지 않았다. 작품을 만져 보고 싶은 마음이 생겼다. 그런데 내가 바라보고 있는 평면과 입체 조형은 미술 작품이 맞을까.

라벨과 설명이 없으니 헷갈렸다. 동양과 서양, 과거와 현재, 추상과 구상이 섞여 있어 더욱 모호했다. 대략 짐작 가는 작품도 있었지만 작가 이름과 그림 제목 찾는 것을 잊기로 했다. 그냥 작품에 몰입했다.

그림 속 색채, 붓의 터치, 두텁고 거친 물감의 텍스처를 자세히 보았다. 말라 버린 물감 사이사이와 아래위에 빛과 그림자가 오묘하게 배어 있다. 코를 가까이 대 보았다. 오래된 유화 물감 냄새가 났다. 색채와 감각의 향연이다. 그림과 조각의 조형에만 집중하니 빛, 색, 재료, 형태, 공간이 그 자체로 순수하게 드러났다. 사전 지식이 필요 없었다. 무언가를 표현하기 위한 것도 아니었다. 스스로 살아 있는 현상이자 특별한 세계였다.

나는 그동안 왜 이들이 내는 소리를 제대로 듣지 않았을까. 오랫동안 나는 라벨과 설명에 익숙해져 있었다. 항상 작품과 라벨을 함께 보며 감상했다. 작가 이름, 작품 설명이 만드는 프레임 안에서 예술 작품을 온전하고 순수하게 체험할 수 있을까. 아는 만큼 보인다는 말이 있다. 이 말은 순수 예술에도

라브린트 내부.

적용되는 것일까. 지식의 양이 느낌의 깊이를 보장할까.

뮐러는 라벨 없는 전시에 대한 질문에 "사람들은 모든 것이 설명되어야 한다고 생각합니다. 그러나 사랑, 인생, 당신의 아이들은 설명될 수 없습니다."라고 답했다.[11] 예술을 삶과 사랑의 감정처럼 있는 그대로 느끼라는 것이다. 그는 선입견과 생각을 내려놓고 몸과 감각으로 작품을 깊이 경험해 보라고 권유했다. 감정과 마음을 언어와 개념으로 표현하는 데에는 한계가 있다. 때론 덧없기도 하다. 예술이 이성이 아닌 감성의 세계에 속한다면 뮐러의 말은 틀리지 않았다.

라브린트 내부가 어두워졌다.

짙은 구름이 태양을 가렸다. 천장에 인공조명이 없다. 갤러리에서 흔히 볼 수 있는 화사한 백색 불빛 없이, 오로지 태양빛에 의존한다. 하늘이 어두워지면 라브린트 내부도 어두워진다. 그림과 조각의 밝기가 대기의 변화를 따른다.

라벨 없는 전시도 그렇지만 이 역시 당황스럽다. 비 오는 날 늦은 오후나 지붕에 눈이 쌓인 겨울에는 전시 공간이 무척 어두울 텐데 괜찮을까. 화가 윌 바넷(Will Barnet)은 다음과 같이 말했다.

"나는 해가 지고 어둑해질 때, 혹은 밤에 컴컴한 작업실에서 내 그림의 빛남을 살펴본다. 어두운 형태들이 여전히 울림을 전하고 빛남을 보인다면, 그림이 살아 있음을 느낀다."[12]

어둠 속에서 빛나는 어둠. 매력적이다. 이렇듯 언제나 동일한 백색 조명 아래가 아니라 자연스럽게 변화하는 하늘빛 아래에서도 그림을 감상할 수 있지 않을까. 밝은 날에는 밝게, 흐린 날에는 흐리게, 비 오는 날에는 촉촉하게.

세계 도처의 전시실에서 사용되는 빛은 정교하게 계산된 인공조명이다. 작품을 잘 감상하기 위해서다. 그러나 모든 곳이 똑같을 필요는 없다. 어차피 변하지 않는 하나의 빛과 색은 존재하지 않는다. 시시각각 공기가 변하고, 내 몸이 변하고, 물질이 변한다. 고정된 빛과 색은 개념일 뿐이다.

1987년 미술관 오프닝에서 뮐러는 다음과 같이 말했다.

"인젤 홈브로이히는 정해진 목표를 갖지 않습니다. 다양한 예술과 자연이 만나는 이곳은 항상 열려 있고, 끝이라는 것이 없습니다."[13]

아무런 정보 없이, 하늘빛에 내맡겨진 색채와 감각의 세계

는 당연히 우리를 열린 결말로 이끈다. 열린 결말은 때로는 불편하고 혼란스럽다. 사실 이 불편함은 라브린트 전시가 초래한 것 같지만 아니다. 불편함은 내 안에서 기인한다. 내가 익숙하게 느끼는 것이 이미 존재하기 때문이다. 불편함은 그 익숙함을 눈으로 확인하지 못해서 생긴다. 익숙함을 제거하면 불편함도 사라진다.

독일어로 미로를 뜻하는 라브린트. 고대 그리스 신화에서 크레타의 왕 미노스가 만들었다고 전해진다. 왕비 파시파에가 황소와 만나 몸은 인간이고, 머리는 황소인 미노타우르스를 낳았는데 그를 가두기 위해 만들었다고 한다.

파빌리온 내부 공간도 미로를 닮았다. 하지만 이곳에서 진정한 미로는 몸을 움직여 가는 물리적인 미로가 아니다. 감각, 지각, 상상을 통해 발견해 가는 심리적이고 미학적인 미로다. 미로의 끝에서 우리는 어디로 빠져나갈지 모른다. 열린 결말 속에서 각자 자신만의 목적지에 도달한다.

빨갛고 노란 맛

다리가 뻐근했다.

시계를 보았다.

두어 시간째 걷고 서고를 반복했다. 배도 출출했다.

카페테리아로 갔다. 수목 사이로 경사진 유리 건물이 보였

수목 사이로 보이는 카페테리아.

다. 이 역시 헤리히가 설계한 파빌리온이다. 그가 디자인한
파빌리온들은 서로 다른 기능을 담지만 사실상 모두 걸어 들
어가는 조각, 워크-인-스컬프처다.

　안으로 들어갔다. 백인 중년 방문객들이 차를 마시며 담소
를 나누고 있었다. 독일어로 들렸다. 유럽은 가는 곳마다 쓰
는 말이 달라 언어 풍경이 다채롭다.

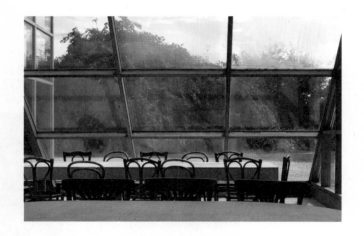

　빈 테이블에 자리를 잡았다. 밖을 바라보았다. 카페테리아
로 다가갈 때는 안이 잘 보이지 않았다. 그런데 안에서는 밖
이 훤히 보였다. 헤리히는 유리면을 경사지게 만들어 태양빛
을 반사시켰다. 밖에서는 빛 반사에 의해 조각 같은 건축 형

카페테리아 안에서 밖을 바라본 모습.

태가 강조되도록 하고, 안에서는 투명하게 밖이 보이도록 만
들었다. 경치를 보면서 차와 음식을 즐기라는 배려다.

음식이 놓인 테이블로 다가갔다. 빨갛고 노란 사과, 삶은
감자와 달걀, 구운 마늘, 잡곡빵, 올리브 파스타가 있다. 음식
냄새가 식욕을 자극했다. 4년 전 인젤 홈브로이히에 처음 왔
을 때가 생각났다. 그때는 카페테리아 음식이 무료인지 몰랐
다. 커피와 음식을 사기 위해 카운터와 직원을 찾았는데 없었
다. 전시 공간과 비슷했다. 아무런 표기도, 메뉴도, 설명도 없
었다. 내가 두리번거리는 모습을 보고 노년의 방문객이 말을
걸어, 미소를 지으며 차와 음식이 무료라고 알려 주었다.

뮐러는 평소 방문객들을 자신의 집에 초대한 손님처럼 생
각했다. 그렇게 해야 방문객도 편안한 마음으로 미술과 자연
을 감상할 수 있다고 믿었다. 이는 앞서 이야기한 루이지애나
현대미술관의 설립자 크누드 옌센(Knud Jensen)이 가졌던 생각
과도 비슷하다. 옌센은 현대 미술에 익숙치 않은 사람들에게
미술관은 마치 시골 삼촌 집을 방문하는 것처럼 친근해야 한
다고 말했다. 그는 평범한 전원 주택을 미술관 입구로 만들어
방문객을 맞이했다.

바구니에 든 사과들이 작았다. 미니사과까지는 아니지만
가게에서 흔히 보는 사과보다 훨씬 작았다. 멍이 든 것도 있

고, 벌레 먹은 것도 있다. 이 사과들은 홈브로이히 섬과 인근
숲에서 자란 과일이다. 대량 생산된 상품이 아니라 자연 서식
한 과일. 그래서 모양이 제각각이다.

　바깥 풍경을 보며 사과를 한입 깨물었다. 껍질이 거칠었다.
홈브로이히 섬에서 자란 빨갛고 노란 빛은 새콤달콤했다. 오
늘 경험한 색과 감각이 콜라주로 떠올랐다. 파란 하늘, 뭉게
구름, 바람에 흔들리는 녹음, 낡고 거친 벽돌, 하얀 기하학 허
공, 천장에 맺힌 나무 그림자, 원색 회화, 검은 조각, 습지의
물비린내, 빨갛고 노란 사과의 맛.

　인젤 홈브로이히 미술관은 '오감으로 체험하는 현상의 장'
이라는 생각이 들었다. 카페테리아 음식마저도 자연과 예술
체험의 일부다. 라벨과 설명의 부재는 이러한 현상 체험을 더

섬과 인근 숲에서 자란 과일.

욱 증폭시킨다. 하나로 통합한 거대 현상 속에서 회화, 조각, 건축의 경계는 사라진다.

평면 조형은 회화라 하고, 입체 조형은 조각이라 한다. 라 브린트에서 보았던, 두터운 물감 사이사이에 빛과 어둠의 공간을 가진 작품은 분명 미시 세계에서 입체인데 회화라고만 할 수 있을까. 걸어 들어가는 공간과 내부 기능을 가진 파빌리온은 조각일까, 건축일까.

기존의 사고를 내려놓고 현상을 있는 그대로 온전히 체험하면 모든 것이 새롭고 낯설다. 낯섦은 열린 가능성을 만든다. 르 브르통의 표현대로, 여행이 우리를 만들고 해체한다. 여행이 우리를 창조한다. 현상이 우리를 만들고 해체한다. 현상이 우리를 창조한다. 여행은 결국 낯선 현상들이다.

인젤 홈브로이히 미술관은 예술의 의미를 다시 묻는다. 답을 제시하지 않는다. 언어와 개념을 버리고 낯선 자연과 조형의 세계에 몰입해 보라고 한다. 그 속에서 어떤 감정 상태, 미적 경험이 일어난다면 그것이 바로 당신의 예술 체험이다. 미적 경험을 유발하는 형식이 예술이라면 인젤 홈브로이히에서는 자연도 예술이다.

튜름이 보였다.

　오후 햇빛이 긴 나무 그림자를 드리웠다. 튜름으로 다가갔다. 바람 소리가 났다. 좁은 문으로 지나가는 바람 소리인가 보다. 그런데 소리가 묘하다. 바람 소리에 또 다른 소리가 겹쳤다. 내부로 들어갔다. 기묘한 화음이 하얀 허공에 울렸다. 양쪽 구석에 여성이 한 명씩 서 있다. 성악가로 보이는 그들은 바람 소리에 맞추어 소리를 냈다. 악보도, 가사도 없다. 한 사람은 낮게, 한 사람은 높게. 바람과 사람이 함께 만드는 음악이었다.

　뒤로 멀어지는 합주를 들으며 섬의 출구로 나갔다.

ADDRESS: Minkel 2, 41472 Neuss, Germany
ARCHITECT: Erwin Heerich

치유의 빛:

테르메 발스 온천장

여름 아침에 목욕을 마친 후,
정오까지 햇살 비치는 문간에 앉아 있곤 한다.

- 헨리 데이비드 소로

Sometimes, in a summer morning,
having taken my accustomed bath,
I sat in my sunny doorway from sunrise till noon.

- Henry David Thoreau

낯선 이름의 온천장

뭔가 이상했다. 이름이 낯설다.

내가 알던 온천장 이름이 아니다.

스위스 건축가 페터 춤토르(Peter Zumthor)가 설계한 온천장을 예약하기 위해 홈페이지에 접속했다.

이곳의 원래 이름은 '테르메 발스(Therme Vals)'. 열, 온천을 뜻하는 '테르메'와 지역명 '발스'를 합쳐 만든 말이다. 발음에서 고대 로마 목욕탕 느낌이 났다. 그런데 이름이 '7132'로 바뀌었다. 숫자의 의미를 찾아보았다. 주소 번지수였다. 왜 좋은 명칭을 두고 이름을 바꾸었을까.

홈페이지를 살펴보았다. 검정색 리무진, 설원에 앉은 헬리콥터, 황금색 샴페인이 놓인 테이블, 스키니 정장에 명품

시계를 찬 남자, 비키니를 입고 뇌쇄적인 눈빛을 보내는 여
자…. 홍보 문구들도 보였다. 세계 최고의, 가장 아름다운, 럭
셔리, 고급 예술, 일생에 한 번…. 은행 대기실에 꽂혀 있는 광
택 나는 잡지 같았다.

내가 기대했던 이미지와 달랐다. 사실 고급 리조트를 소개
하는 자료에서 저 정도는 특별한 것도 아니다. 하지만 내가 알
고 있는 테르메 발스 온천장은 럭셔리와는 거리가 멀었다. 다
른 차원에 존재했다. 빛과 어둠이 교차하는 공간, 짙은 수증기
에 잠긴 정적의 온천, 알프스 산과 조화를 이루는 묵직한 건
축. 사진에서 보았던 테르메 발스에는 숭고함마저 감돌았다.

건축가 춤토르 역시 수도사 같은 분위기를 풍긴다. 일체의
상업적인 프로젝트를 거부한다. 자신의 철학을 온전히 담을
수 있는 작품만 고르고 골라 설계한다.

그러니 홈페이지 이미지들이 낯설게 느껴질 수밖에 없다.
예약 완료 버튼을 눌렀다.

취리히로부터 발스를 향해 차를 몰았다. 세 시간 남짓한 거
리. 한 시간 정도 달렸을 때였다. 왼쪽 차창 밖으로 아름다운
옥색 호수가 펼쳐졌다. 발렌 호수였다. 고려청자빛 호수 표면
이 햇살에 반짝거렸다. 높은 산, 깎아지른 암벽, 아기자기한

마을이 장관을 이루었다. 수영하는 사람들이 보였다. 어제 일이 생각났다.

취리히 중앙역에 내려 배낭을 메고 숙소를 향해 걷던 중이었다. 한여름 정오 햇살이 따가웠다. 이마와 등에 땀방울이 맺혔다. 아이스커피를 마시고 싶었다. 트램, 자동차, 사람이 함께 다니는 다리 위로 올라섰다. 강에서 웅성거리는 소리가 났다. 다리 아래를 내려다보니 강물에 수많은 사람이 떠 있었다. 모두 노란 튜브를 붙잡고 물 위를 떠다녔다.

헤엄치는 사람들, 물장난치는 젊은이들, 하늘을 보고 누운 연인들, 무리 지어 수다 떠는 가족들. 노란 튜브와 사람들은 강물에 몸을 싣고 천천히 떠내려갔다. 거리에 안내판이 붙어 있었다. 리마트 강 축제였다.

나도 수영을 하고 싶어졌다. 당장이라도 땀에 젖은 배낭을 내려놓고 시원한 강물에 뛰어들고 싶었다. 리마트 강 물맛은 어떨지도 궁금했다. 미리 알았더라면 수영 축제에 신청했을 텐데. 맑은 하늘, 깨끗한 강, 즐겁게 헤엄치는 사람들을 보니 장거리 기차 여행의 피로도 잊었다.

한강에서도 이런 축제가 가능할까. 지금은 상상하기 어렵지만 1950년대까지만 해도 한강은 피서지였다. 모래사장에 파라솔도 있었다. 흑백 사진을 보면, 많은 사람이 수영을 하고

여름을 즐겼다. 도시가 개발되며 한강은 우리 삶에서 점점 멀어져 갔다. 최근 수변 공원과 자연 서식지를 만들며 생태를 회복하고 있지만 아직 예전만큼은 아니다.

전날 밤, 숙소에서 테르메 발스로 가는 길을 검색했다. 지도에 파란색으로 칠해진 호수와 사이사이를 잇는 얇은 파란 선들이 보였다. 노트북 화면을 확대해 보았다. 물길이다. 리마트 강은 수로를 통해 발렌 호수로 이어졌다. 물길은 다시 크고 작은 마을을 지나 발스까지 연결되었다. 리마트 강에서 수영하던 사람들은 발스 온천물에서 수영하는 셈이었다.

차량 내비게이션이 목적지에 도착했음을 알렸다.

7132 호텔. 표지판이 보였다. 여전히 이름이 낯설다. 주차장에 차를 세우고 짐을 내렸다.

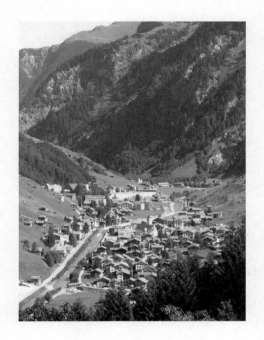

발스 마을 전경과 테르메 발스(▼).

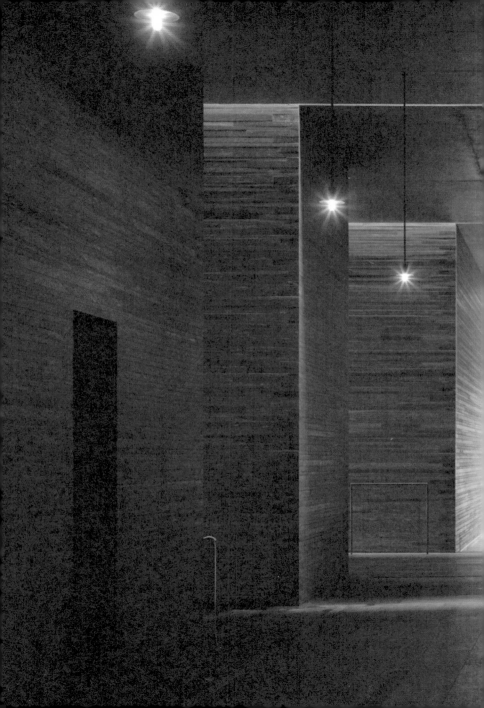

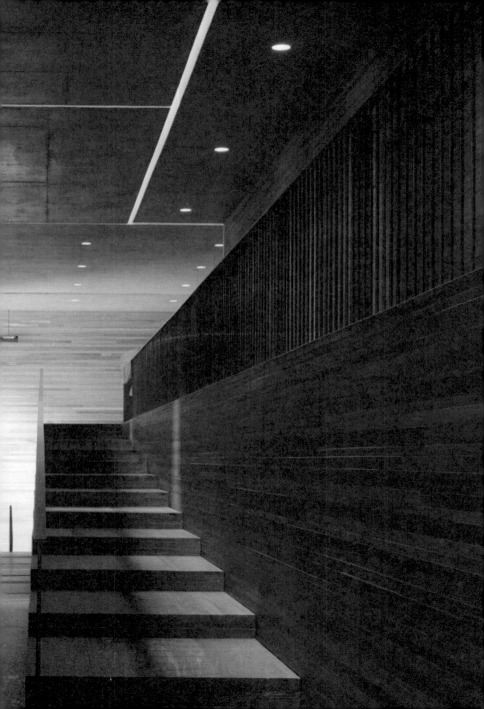

깊은 그늘 속 목욕

호텔 방문을 열었다.

화사한 빛이 가득했다.

아이보리색 나무판들이 부드럽게 공간을 감쌌다.

일본의 건축가 구마 겐고(隈 研吳)가 디자인한 방이다. 온천장 옆에 붙은 7132 호텔은 유명 건축가들이 방을 나누어 설계했다. 페터 춤토르, 안도 다다오(安藤忠雄), 구마 겐고, 톰 메인(Thom Mayne)이 참여했다.

나는 구마 겐고 방을 선택했다. 춤토르가 설계한 온천장이 어둡고 묵직한 분위기를 풍기니 자는 방은 밝고 아늑했으면 했다.

온천욕을 위해 가방을 챙겼다. 계속된 여행의 피로를 풀고

싶었다. 사실 테르메 발스에서는 목욕하는 것이 진정한 건축 답사다. 외관만 보고 물에 들어가지 않으면 설계 의도를 온전히 경험하지 못한다.

온천장 입구로 들어갔다. 그늘진 회색 복도가 나타났다. 묘한 냄새가 풍겼다. 익숙하지 않은 냄새였다. 삶은 달걀 노른자에서 나는 누린내 같았다. 복도 벽 사각 구멍에서 물이 흘러내렸다. 물이 닿은 벽면에는 녹슨 것처럼 누런 물때가 잔뜩 끼었다. 물을 만져 보았다. 뜨거웠다. 발스 지하에서 끌어올린 천연 온천수였다. 유황, 소금, 미네랄이 섞여 누린내가 났다. 벽에 낀 물때는 유황과 미네랄이 쌓인 흔적이다.

온천장 내부와 외부 모두 얇은 회색 돌을 쌓아 만들었다. 발스 지역에서 나는 규암으로 퇴적암의 한 종류다. 길이 1미터 단위로 재단한 규암 판을 6만 장이나 쌓아 테르메 발스를 지었다. 수많은 회색 돌이 자아내는 공간 분위기는 장엄한 교향곡 같다.

가운데 위치한 탕에 들어갔다. 사면이 돌벽으로 둘러싸였다. 마치 동굴 속 고인 물에 들어온 느낌이다. 밖에서 들어오는 빛을 차단하고 안을 어둑하게 만들었다. 어둡고 흐릿한 공간 속에서 시각 대신 다른 감각이 살아났다. 온몸으로 전해지

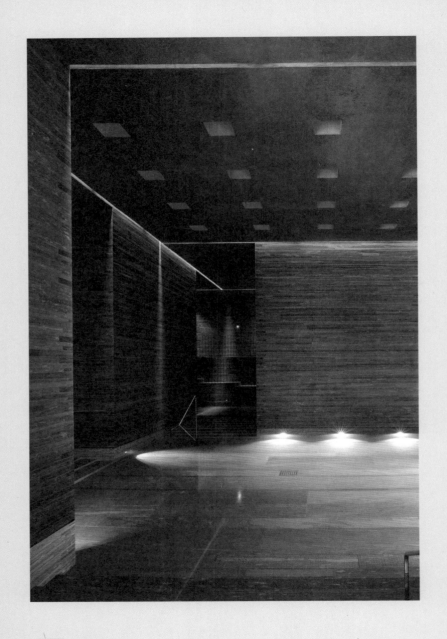

테르메 발스 중심 온천탕.

는 온천물의 따듯함, 소금기 섞인 유황 냄새, 발바닥과 손끝에 닿는 규암의 감촉, 회색 허공에 울려 퍼지는 물소리. 깊은 그늘 속 목욕은 사유의 존재를 감각의 존재로 만들었다.

천장에 작은 네모 구멍들이 뚫렸다. 푸르스름한 빛이 점점이 내려왔다. 아랍 목욕탕이 생각났다. 오래전 터키에서 가본 전통 목욕탕에는 내부 공간 가운데에 커다란 반구 천장이 있었고, 천장의 좁은 구멍들로 태양빛이 들어왔다. 수증기를 투과한 빛줄기들이 성스러운 분위기를 연출했다. 테르메 발스는 다른 방식이지만 비슷한 효과를 자아냈다. 목욕은 단순히 육체를 씻는 행위만이 아니었다. 바쁜 일상에 쫓기던 의식을 가라앉히고 마음을 정화하는 행위이기도 했다.

노천탕으로 나갔다. 푸르스름한 옥빛 물. 리마트 강 수영 축제가 떠올랐다. 발스의 물은 수로를 타고 발렌 호수를 거쳐 취리히까지 이어진다. 발스 물 속에 있는 나는 결국 리마트 강에서 수영하는 셈이었다.

지붕 너머로 앞산 정상이 보였다. 지금은 여름이지만 겨울이면 설산으로 변한다. 매서운 겨울 알프스에서 노천욕을 하는 느낌은 어떨까. 눈과 온천. 같은 물이지만 서로 다른 오감의 체험을 선사한다.

테라스가 보였다. 열린 창으로 햇살과 주변 풍경이 한가득

들어왔다. 선베드들은 밖을 향해 배열했다. 따듯한 햇살에 몸을 뉘었다. 헨리 데이비드 소로(Henry David Thoreau)가 했던 말이 생각났다.

"여름 아침에 목욕을 마친 후, 정오까지 햇살 비치는 문간에 앉아 있곤 한다."

소로가 2년간 살았던 월든 호숫가. 그가 지은 오두막 앞에 아담한 공터가 있다. 그곳에서는 나뭇잎 사이로 호수가 보이고 햇살이 들어온다. 테르메 발스 테라스는 훨씬 더 건축적이고 풍경도 장쾌하지만 목욕 후 따스한 햇살 아래에서 자연을 바라보며 즐기는 망중한의 느낌은 비슷했을 것 같다.

테르메 발스는 자연과 건축, 빛과 어둠, 목욕과 휴식이 절묘하게 어우러진 '감각의 공간'이자 '치유의 장소'였다.

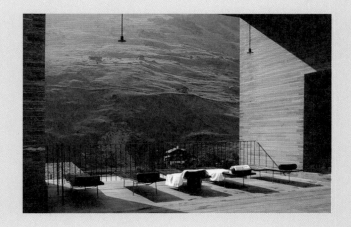

햇살이 들어오는 테라스.

산, 돌, 물

1893년, 발스 온천 시설을 짓고 있을 때였다.

지금의 테르메 발스 부근이다.

토목 공사를 위해 땅을 팠다. 지하 깊은 곳에서 고대 저수지의 흔적이 나타났다. 저수지 안에는 소, 말, 양, 돼지 등 가축의 뼈와 그릇 파편이 흩어져 있었다. 고고학자들은 성분 분석을 통해 저수지가 청동기 시대 유적임을 밝혀냈다. 놀라운 발견이었다.

수천 년 전 고대인들도 온천을 즐겼을까. 동물도 함께 들어가 목욕했을까. 그랬을 확률은 무척 낮다. 그들은 누린내 나는 뜨거운 물을 두려워했을 것이다. 온천수의 효능이 알려지기 전, 옛날 사람들은 지하에서 올라온 특이한 물을 무서워했

고 경외의 대상으로 바라보았다. 발스에 살던 고대인들도 마찬가지였을 것이다. 고고학자들은 동물 뼈와 집기를 근거로 발스 저수지가 성스러운 의식을 위한 장소였다고 추측한다.

1670년 한 문헌에서 발스의 물이 온천이라고 기록했다. 지금까지 발견된 자료 중 가장 오래된 것이다. 발스 온천의 치유 효과는 점점 알려지기 시작했다. 목욕탕을 갖춘 오두막들이 늘어났다. 발스는 작은 온천 마을로 변했다.

1970년 독일인 부동산 사업가 칼 쿠르트 볼럽(Karl Kurt Vorlop)은 대규모 온천 호텔을 지었다. 침대 숫자가 천 개를 넘었다. 하지만 영업은 시원찮았다. 볼럽의 건강마저 나빠졌다. 결국 호텔은 오픈한 지 4년 만에 문을 닫았다.

치유 효과가 입증된 훌륭한 온천이 있음에도 불구하고 발

1893년 발스 온천 시설.

스 마을은 크게 번성하지 못했다. 그나마 있는 시설들도 낡아
갔다. 발스 마을 공동체는 과감한 결단을 내렸다. 그들은 새
로운 온천장을 짓는 데 마음을 모았다. 볼럽이 지은 다섯 개
호텔도 사들였다. 가운데 빈 땅을 온천장 부지로 정했다. 마
을 공동체는 건축 가치가 높은 작품을 원했다. 그들은 춤토르
에게 설계를 의뢰했다.

　춤토르는 쿠어(Chur)라는 소도시에 살며 작업해 왔다. 취리
히와 발스에서 자동차로 한 시간 남짓 거리다. 그전까지 대형
프로젝트를 진행해 본 적 없던 춤토르에게 온천장은 큰 도전
이었다.

　발스는 아기자기한 삼각지붕 주택들이 모여 있는 알프스
마을이다. 이런 장소에 대규모 온천장 건축은 부담으로 다가
왔다. 마을의 고즈넉한 분위기를 해칠 수 있기 때문이다. 춤
토르는 가파른 경사 지형을 이용하여 건축의 반을 땅 속에 묻
고 반을 드러내는 방식을 고안했다.

　"산 속에 건물을 만들고, 산 밖에 건물을 짓고…. 돌 속에 건물
　을 만들고, 돌을 사용하여 건물을 짓고…. 이 말이 가지는 의
　미와 감각을 어떻게 건축으로 풀어낼 수 있을까?"[14]

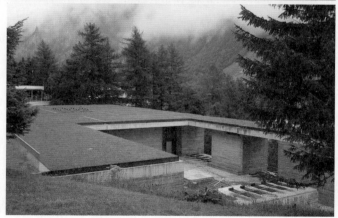

입구로 올라가는 길에서 바라본 테르메 발스(위)와 위에서 내려다본 지붕과 노천탕(아래).

춤토르가 스스로에게 던진 질문이다.

경사 지형에 건물 일부를 묻는 것은 자연과 건축의 조화를
꾀하는 좋은 방법 중 하나다. 또 다른 장점도 있다. 산 밖으로
드러난 곳과 산 안으로 숨은 공간의 분위기가 다르다는 점이
다. 산 밖은 해가 들고 바람이 지나가는 밝고 쾌청한 영역이
다. 산속은 그늘이 지고 소리가 울리는 어둡고 눅눅한 영역이
다. 두 영역의 대비는 테르메 발스에서 잘 나타난다.

처음 온천장 입구로 들어섰을 때, 누린내 나는 어두운 복도
를 걸으며 동굴 속으로 들어가는 인상을 받았다. 중앙 목욕탕
은 동굴 안에 고인 물 같았다. 밝은 빛에 이끌려 나가니 노천
탕과 테라스가 있었다. 나도 모르게 동굴 안팎을 돌아다닌 셈
이다.

춤토르의 초기 스케치를 보면 산속/산 밖, 동굴 안/동굴 밖
의 관계가 잘 드러난다. 검게 칠해진 부분이 산속이다. 산속
동굴 입구로 들어가 물(파란색)을 경험하고 볕이 드는 쪽으로
나간다. 이러한 기본 틀은 최종 평면도까지 이어졌다.

그런데 스케치와 평면도를 보면 무언가와 닮았다. 마치 산
속 거대한 돌을 툭툭 잘라 낸 것 같다. 채석장 같은 모양이다.
춤토르의 설명을 들어 보자.

입구

Aufsicht Platte

노천탕

입구

춤토르의 스케치 과정과 최종 평면도.

"마치 채석장에서 큰 돌덩어리를 파내는 것처럼 설계를 진행
했다. 물은 바위틈과 구멍, 수로 곳곳을 흐르고 모인다. 형태
와 공간, 열림과 닫힘, 리듬, 반복, 다양성을 채석장 스케치에
서 중요하게 생각했다. 공간을 파내는 상상을 하는 과정에 사
이 영역들이 드러났고, 그들 간의 관계가 점점 흥미를 끌었
다."15

　테르메 발스 내부와 외부를 돌아다녀 보면 채석장 이미지
가 잘 느껴진다.
　단단한 암석을 파내어 만든 공간은 깊은 그늘과 짙은 어둠
을 드리우며 신비로운 분위기를 만든다. 말로 표현하기 어려
운 이 공간 분위기는 테르메 발스의 핵심이다. 산, 돌, 물, 동
굴, 채석장. 여러 이미지로 테르메 발스를 설명할 수 있다. 그
러나 정작 중요한 것은 설명이 아니라 모든 이미지가 결합하
여 만드는 실제 경험이다.
　나는 테르메 발스에서 '대지의 힘'을 느꼈다. 산, 돌, 온천
수는 모두 영겁의 세월이 빚어낸 대지의 결정체들이다. 테르
메 발스는 우리로 하여금 잊고 있었던 대지의 힘, 자연의 힘
을 다시 느끼게 해 준다. 알프스 산자락과 하나가 된 테르메
발스는 스스로 대지의 힘이 된다.

밤을 바라보는 밤

밤 열두 시.

목욕 가방을 챙겨 들고 호텔방을 나섰다. 복도 창밖은 짙은 어둠에 휩싸였다.

나이트 배스(Night Bath)를 하기 위해 다시 온천장으로 향했다. 테르메 발스, 아니 7132 홈페이지에서 예약할 때 나이트 배스가 있다는 사실을 알았다. 밤하늘 아래 알프스 산에서의 노천욕. 매력적으로 들렸다.

한밤에 물에 들어가 본 적이 언제였던가.

중학생 때였다. 여름 방학에 무지개폭포로 보이스카우트 캠핑을 갔다. 저녁 활동을 마치고 텐트 안에 누웠다. 열대야가

심했다. 좀처럼 잠이 오지 않아 텐트 밖으로 나왔다. 풀벌레 소리와 계곡물 흐르는 소리가 났다. 얕은 계곡에 들어갔다. 무릎 아래가 시원했다. 발을 물에 담근 채 평평한 돌에 앉았다. 선선한 바람이 불었다. 팔베개를 하고 돌에 드러누웠다.

내 앞에 광활한 검은 하늘이 펼쳐졌다. 별들이 보였다. 어둠에 눈이 적응하자 더 많은 별들이 보이기 시작했다. 길다란 구름 무늬도 있었다. 은하수일까. 넋을 놓고 밤하늘을 바라보았다. 순간 빨려 들어가는 느낌이 들었다. 내 몸이 밤의 허공 속으로 떨어졌다. 누워서 하늘을 보고 있으니 솟아오르는 느낌이어야 했다. 그런데 분명 떨어지는 느낌이었다. 무한 허공으로의 낙하. 무섭지 않았다. 신비로운 체험이었다. 이후에도 깊은 밤하늘을 바라보면 그때의 기분이 되살아나곤 한다.

온천장 입구로 들어갔다. 낮에 비해 안이 컴컴했다. 미약한 조명이 바닥과 천장에 드문드문 켜져 있다. 강한 존재감을 드러내던 회색 돌벽이 잘 보이지 않았다. 빛을 받지 못한 벽은 어둠과 하나가 되어 윤곽이 모호했다. 어둠 때문에 공간이 좁게 느껴졌다. 유황 온천 냄새도 한결 진했다.

노천탕 쪽으로 걸어갔다. 한 돌벽에 문 모양 구멍이 뚫려 있다. 안으로 들어갔다. 어른 한 명이 지나다닐 수 있는 좁은

통로였다. 통로 끝에 작은 방이 나왔다. 동굴 속 깊은 곳에 들어온 것 같았다. 6만 장의 돌 무게가 좁은 공간을 짓누르는 느낌이 들었다. 맥박이 빨라졌다.

방바닥에 오렌지빛 동그란 수반이 있다. 위에서 물이 떨어졌다. 황동 컵들이 주변에 달렸다. 온천수를 마셔 보라는 것일까. 입에 대 보았다. 유황 맛이 크게 나지 않았다. 한 컵 들이켰다. 미지근한 온천수가 식도를 지나 몸 안에 흘러내렸다. 누린내와 미끌거림이 입안에서 감돌았다.

밖으로 나갔다. 물속 조명 빛을 받은 노천탕은 형광 옥색으로 빛났다. 주변 회색 돌벽에도 은은한 옥색 빛이 타고 올라왔다. 지붕 위로 밤하늘이 가득했다. 별들은 보이지 않았다. 하늘이 흐린 모양이었다. 검은 하늘에 조금 더 검은 하늘이 있다. 형태가 구불거렸다. 발스 마을 앞산 윤곽이었다.

온천욕을 마치고 산 쪽 테라스 선베드에 앉았다. 산과 마을이 어둠 속에 잠겼다. 거리의 가로등과 몇몇 오두막집 불빛만 띄엄띄엄 빛났다. 공간 경계가 모호했다. 마을은 어디에서 어디까지인지. 산은 어디에서 어디까지인지.

검은 하늘에 물소리가 울려 퍼졌다. 노천탕 파이프에서 떨어지는 물소리가 알프스의 밤을 흔들었다. 바람이 불었다. 풀 냄새가 배어 있다. 얼굴과 몸에 묻은 물기가 바람에 실려 갔

다. 입안에서는 아직도 온천수 맛이 맴돌았다. 보이는 것이
사라지고 다른 감각의 경험만 남았다. 감각들은 미세하게 계
속 변했다. 아니, 흐른다고 하는 것이 맞을까.

하늘을 보고 누워 있으니 35년 전 무지개폭포의 기억이 되
살아났다. 밤하늘 속으로 빨려 들어갔다. 아무것도 보이지 않
는 허공 가운데 있다. 흐르는 감각과 그것을 느끼는 의식만
있다. 이 의식은 무엇일까.

토로네 수도원의 침묵 속에서 체험했던 순간이 떠올랐다.
짙은 음영 속에 물체와 공간의 윤곽이 모호했던 순간. 알 수
없는 공명이 느껴졌고 온 공간이 살아 있었다. 어느 순간 나
라는 자아가 존재한다는 생각이 사라졌다.

북유럽의 한 건축학자가 말했다. 테르메 발스와 같이 깊은
감각 체험을 주는 건축에서 우리는 '자아에 대한 강화된 경
험'을 할 수 있다고.[16] 시각에 눌려 있던 다른 감각들이 살아
나면 자신이 세상 속에 존재한다는 느낌을 강하게 받으며, 이
는 실존적인 자아의 인식으로 이어진다는 말이다.

그런데 이상하게도 나는 답사를 하고 깊은 감각 경험을 하
면 할수록 오히려 자아를 잊어버리고, 잃어버리는 느낌을 받
았다. 자아라는 말은 우리가 만들어 낸 하나의 개념이다. 현
상과 감각 경험에 몰입하면 이런 개념 자체가 떠오르지 않는

다. 흐르는 감각과 그것을 느끼는 의식만 있다. 이렇게 말하면 주체로서의 의식과 객체로서의 감각이 따로 있는 것 같은데 사실 둘의 구분도 명확하지 않다.

얼굴에 바람이 스친다. 곧바로 얼굴에 바람이 스쳤다고 생각한다. 그러면 비로소 얼굴이, 바람이, 스침이 머릿속에 존재하기 시작한다. 언어를 사용해 앞서 일어난 일을 추론하고 정리하기 때문이다. 하지만 실제 경험은 그렇지 않다. 얼굴에 바람이 스치는 그 순간에 감각과 알아차림이 동시에 하나로 생겨난다.

이렇게 흐르는 감각과 의식을 나의 고정된 자아라고 할 수 있을까. 감각의 몰입 속에서 자아라는 개념은 흩어진다. 현상의 파도가 말과 생각을 삼켜 버린다. 내가 밤의 허공이고, 밤의 허공이 나다. 밤이 밤을 바라보고 있다.

빛과 침묵의 공간을 찾아 먼 곳을 여행하고 있다. 어렵게 찾은 곳들이 사실은 나의 내면 속 공간일지도 모른다는 생각이 들었다. 나는 결국 빛나고 어둑한 내면의 공간을 여행하고 있는 것은 아닐까.

무엇이 옳은 길일까

휴대 전화를 얼굴에 떨어뜨릴 뻔했다.

호텔방에 누워 테르메 발스에 관한 자료를 검색하던 중이었다. 놀라운 기사 제목을 발견했다.

'춤토르는 테르메 발스가 파괴되었다고 말했다.'[17]

밤의 목욕을 마치고 나른한 상태였는데 잠이 확 달아났다. 찬찬히 여러 기사를 읽어 보았다. 기사의 배경인 2017년 당시, 테르메 발스는 생각지도 못한 복잡한 상황에 놓여 있었다. 이름이 '7132'로 바뀐 이유도 알게 되었다.

1996년 개관 이후, 발스 마을 공동체는 테르메 발스를 소

유하고 운영해 왔다. 춤토르의 온천장 건축이 유명해지면서
많은 방문객이 찾았다. 공동체는 운영과 관리 면에서 점점 부
담을 가졌다. 기존 시설을 개선해야 했고, 미래를 위한 새로
운 투자도 필요했다. 2012년, 공동체는 테르메 발스를 팔기로
결정했다.

테르메 발스를 사고팔 수 있다는 사실이 신기했다. 온천장
건축은 알프스 산, 발스 마을과 떼려야 뗄 수 없는 관계라는
생각이 들었기 때문이다.

발스 태생 사업가 레모 스토펠(Remo Stoffel)이 최종 매수자
로 결정되었다. 그는 당시 35세에 불과했다. 스토펠은 780만
스위스 프랑(당시 한화로 약 90억 원)을 매수 금액으로 제시했다.
춤토르도 입찰에 참가했다. 20년 넘게 발스에 머물렀던 그는
마을 주민이나 마찬가지였다. 춤토르는 테르메 발스가 개인
소유물이 아니라 지역 공동의 자산이라고 생각했다. 실제로
도 그랬다. 그는 뜻을 같이 하는 사람들과 모금 운동을 벌여
입찰에 참가했다.

발스 공동체는 둘로 갈라졌다. 한쪽은 대규모 자본을 투입
하여 세계적인 관광지로 만들자고 했다. 다른 쪽은 오랜 세월
이어 온 마을의 정체성을 지키며 춤토르의 철학을 따르자고
했다. 첨예한 논쟁이 이어졌다. 최종 투표에서 스토펠은 287

표, 춤토르는 219표를 얻었다. 스토펠의 승리였다.

스토펠은 온천장 이름부터 바꾸었다. 주소를 따 7132 그룹을 만들었다. 낯선 이름의 배경을 드디어 이해할 수 있었다. 스토펠은 야심차게 프로젝트를 진행했다. 낡은 호텔을 새로 단장하고, 온천장을 럭셔리 리조트 이미지로 포장했다. 홈페이지에서 검정색 리무진, 설원에 앉은 헬리콥터, 황금색 샴페인 등이 보였던 이유다.

여기까지는 어느 정도 이해할 수 있다. 알프스 시골 마을이 세상에 알려졌다. 한 해에 14만 명이나 방문하는 명소로 변했다. 이에 관심을 가진 사업가가 대규모 자본을 투입하여 마을을 개발하려 한다. 사업가는 개발을 통해 자신과 마을이 더 많은 수익을 올릴 수 있다고 설득한다. 그리고 마을 공동체 과반수 이상이 이에 찬성한다….

하지만 춤토르가 "온천장은 탐욕스러운 자본에 넘어갔다. 온천장에는 별일이 일어나지 않을 것이다. 하지만 사회적인 프로젝트는 이제 죽었다."라고 통탄한 데에는 또 다른 이유가 있다.[18]

스토펠은 유명 건축가 몇 명을 초대하여 새로운 호텔 공모전을 열었다. 온천장 바로 옆에 짓는 '초고층 호텔' 설계 경기였다. 그렇다. 초고층이다. 고즈넉한 알프스 시골에 전혀 어

울리지 않는 공모전은 계획대로 진행되었다. 미국 건축가 톰 메인의 안이 당선작으로 뽑혔다.

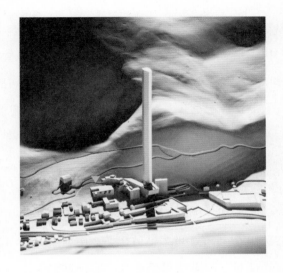

바로 논란이 일었다. 공모전 심사위원단은 당선작 보류로 의견을 냈는데 스토펠이 일방적으로 당선작을 정하고 발표했다는 것이다.

메인은 고작 천 명의 사람과 천 마리 정도의 양이 사는 발스에 80층의 호텔을 제안했다. 높이가 381미터. 얼마나 높은지 비교하기 위해 다른 건물을 찾아보았다. 서울 63빌딩이 249미터, 뉴욕 엠파이어 스테이트 빌딩이 381미터였다. 흥미

초고층 호텔 계획안과 테르메 발스(▼).

롭게도 엠파이어 스테이트 빌딩과 높이가 정확히 같다. 이 계
획안이 실현되면 서유럽에서 가장 높은 건물, 세계에서 가장
높은 호텔로 자리잡는다.

　모형 사진을 보면 초고층 호텔 아래 온천장과 집들이 부스
러기처럼 보인다. 춤토르와 지역 건축가들은 이 프로젝트가
성사되지 않을 것이라고 믿는다. 통과해야 할 관문이 너무 많
기 때문이다. 자연 환경 보호법, 스위스 건축법, 지역의 개발
조례, 공청회, 세계의 여론 등등….

　다음날 정오.

　밤늦게까지 자료를 찾느라 늦잠을 잤다.

　체크아웃을 마치고 밖으로 나갔다. 시원한 산바람이 불었
다. 테르메 발스의 잔디 지붕을 걸었다. 노천탕이 보이는 산
자락으로 갔다. 아직 안에는 사람이 없다.

　온천장 높이가 5미터. 초고층 호텔 한 층이 4.7미터. 땅에
서부터 한 층씩 세어 올라갔다. 10층이 넘으니 하늘 속으로
들어가 버렸다. 자꾸 셈을 놓쳤다. 겨우 80층까지 다 셌을 때
내 목은 완전히 뒤로 젖혀졌다. 세는 것이 의미 없었다. 하늘
가운데 한 점이었다.

　주변 환경과 어울리고 안 어울리고를 떠나 초현실적인 꿈

같았다. 내가 너무 보수적인 것일까. 건축은 자연, 장소와 조화를 이루어야 한다는 강박을 가지고 있는 것은 아닐까. '조화'는 어떤 기준에서의 조화일까. 더 많은 수익을 바라는 발스 공동체 일부도 이해할 수 있지 않을까. 하지만 초고층 호텔과 대규모 개발이 과연 정답일까. 단기간의 수익을 넘어 미래의 사람과 장소, 환경을 위해 무엇이 진정 옳은 길일까.

취리히로 돌아가는 길.

산허리 도로를 타고 돌 때마다 알프스 산과 고즈넉한 시골 마을 풍경이 펼쳐졌다.

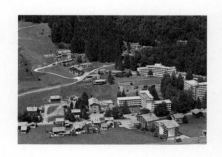

ADDRESS: 7132 Vals, Switzerland
ARCHITECT: Peter Zumthor

생명의 빛:

길라르디 주택

색은 나를 사로잡아 버린다.
나는 색을 쫓지 않는다.
언제나 색이 나를 사로잡아 버리기 때문이다.
행복한 순간 색과 나는 하나다.

-파울 클레

Color possesses me.
I don't have to pursue it.
It will possess me always, I know it.
That is the meaning of this happy hour:
Color and I are one.

- Paul Klee

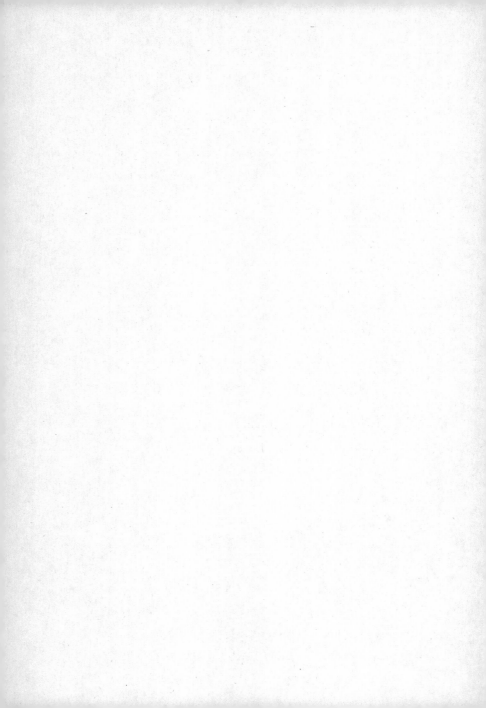

열기

멕시코시티에는

초록 물결이 가득했다.

공항에도, 거리에도, 광장에도. 수많은 사람이 초록색 멕시코 국가 대표팀 유니폼을 입었다. 2018년 러시아 월드컵 시즌이었다.

며칠 후에는 한국과의 경기도 열릴 예정이었다.

"Where are you from?(어느 나라에서 왔나요?)"

"Corea.(한국에서 왔어요.)"

사람들이 내가 어느 나라에서 왔느냐고 자꾸 물었다. 한국에서 왔다고 말하면, 그들은 "오~", "멕시코-꼬레아"라고 하며 축구 경기를 상기시켰다. 몇몇은 엄지 손가락을 치켜들며

한국이 강팀이라고 했다. 하지만 그들의 눈빛과 미소에는 멕시코가 이길 것이라는 자신감이 배어 있었다.

후일담이지만 한국은 멕시코전에서 1대 2로 패했다. 하지만 내가 열흘만 늦게 답사를 왔다면 멕시코 사람들은 나를 업고 다녔을 것이다. 한국이 독일과의 경기에서 2대 0으로 승리한 덕분에 멕시코가 독일 대신 16강에 올라갔기 때문이다.

시내의 초록 물결 가운데 빨강도 많이 섞였다. 빨간 두건, 빨간 가면, 빨간 양말…. 초록과 빨강의 대비가 선명하다. 멕시코 국기 색이다.

어떤 색의 조합은 특정한 나라나 문화를 떠올리게 한다. 초록과 빨강은 이탈리아와 멕시코, 파랑과 빨강은 미국과 프랑스, 노랑과 초록은 브라질, 노랑과 파랑은 스웨덴. 각 나라의 국기 색은 대부분 자연환경, 전통문화, 국가 철학을 바탕으로 만들어졌다. 멕시코 국기의 초록은 대지와 산림을, 하양은 평화와 순결을, 빨강은 피와 희생을, 가운데 하얀 바탕에 그려진 독수리는 아즈텍 문화를 상징한다.

한 나라를 상징하는 국기 색은 고유한 장소와 문화를 바탕으로 만들어지고, 다시 그 색들이 나라의 이미지로 고착되어 기억과 연상 작용을 불러일으킨다.

멕시코시티 공항에 착륙할 때였다.

비행기 창밖을 바라보았다. 콘크리트 사각 건물들이 빽빽하게 밀집해 있었다. 사이사이로 숲과 색을 칠한 건물들이 보였다. 다채로운 색상 조합이다. 정열적인 중남미 국가에 도착했다는 실감이 났다.

가이드북에서 보았던 과나후아토(Guanajuato)가 떠올랐다. 멕시코시티에서 차로 다섯 시간 거리. 과나후아토 사람들은 자신의 집을 이웃집과 다른 색으로 칠했다. 그렇게 만들어진 형형색색의 마을은 색으로 연주하는 재즈 음악 같다. 멕시코시티는 과나후아토만큼은 아니지만 또 하나의 매력적인 색의 도시다.

학생 시절, 루이스 바라간(Luis Barragán)의 건축 작품집을 처음 접하고 그 아름다운 빛과 색을 보면서 나는 넋을 잃었다. 색이 참 독특하다는 인상을 받았다. 돌이켜 보면 바라간의 색은 독특한 것이 아니었다. 그의 색은 멕시코 전통문화와 예술을 기반으로 했고, 색의 도시에서는 자연스러운 것이었다.

지도를 들고 호텔을 나섰다.

사실 지도까지 들 필요는 없었다. 여장을 푼 호텔에서 길라르디 주택(Gilardi House)까지는 도보로 5분밖에 걸리지 않았다.

좁은 2차선 도로 양쪽에 2, 3층 높이의 집들이 늘어섰다. 거리를 오가는 차의 색상이 집들만큼 다양하다. 파란색, 오렌지색, 노란색…. 그중에서도 단연 핑크색 택시가 눈에 띄었다. 모두 한국에서는 보기 힘든 색상이다.

울창한 가로수 사이로 핑크색 건물이 눈에 들어왔다. 직감적으로 길라르디 주택임을 알 수 있었다. 한쪽 구석이 움푹 들어간 직육면체 핑크 건물은 거리에서 돋보였다. 2층에 노란 네모 창이 있다. 1층 왼쪽에는 사람이 드나드는 출입문이, 오른쪽에는 주차장 문이 있다.

그런데 핑크색이 내가 예상했던 것과 달랐다. 책에서 보았던 길라르디 주택의 핑크는 훨씬 연하고 빛이 바랬다. 군데군데 페인트칠도 벗겨져 있었다. 45년 전에 지어졌으니 당연하다. 하지만 지금 내 눈앞에 있는 핑크는 너무 선명하고 깨끗했다. 얼마 전에 집 전체를 새로 도색한 모양이었다.

페인트칠한 건물은 관리가 어렵다. 자꾸 칠이 벗겨지기 때문이다. 세월이 흐르면 다시 도색해야 한다. 그럴 때마다 새로 화장을 한 것처럼 쨍한 얼굴을 드러낸다. 돌이나 벽돌처럼 풍화에 버티며 자연스레 낡아 가는 재료를 썼다면 어땠을까. 하지만 그 어떤 재료도 바라간의 색감을 충족시키지는 못했을 것이다.

타협하지 않는 건축가 바라간에게 빛과 색은 양보할 수 없
는 공간의 원천이었다.

인터폰을 눌렀다.

소리가 나며 대문이 열렸다.

1층 복도.

빛과 색의 향연

현관에서 아담한 체구의 노년 여성이
나를 맞이했다.

"안녕하세요, 루크 부인입니다."
여성이 자신을 소개했다.

그녀는 마틴 루크(Martin Luque)의 부인이었다. 루크는 판초
길라르디(Pancho Gilardi)와 함께 공동 건축주였다. 길라르디가
작고한 후 집 이름을 길라르디 주택으로 정했다.

간단한 설명을 마친 루크 부인이 하얀 문을 열어젖혔다. 노
란빛으로 가득 찬 복도가 나왔다. 벽도, 천장도, 바닥도, 가구
도, 꽃과 조각도 모두 노란빛으로 물들었다. 꿈 속에 있는 듯
몽환적인 느낌이었다.

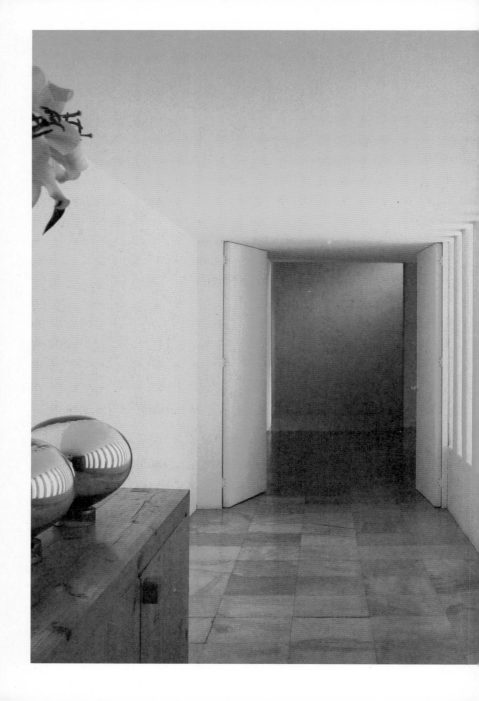

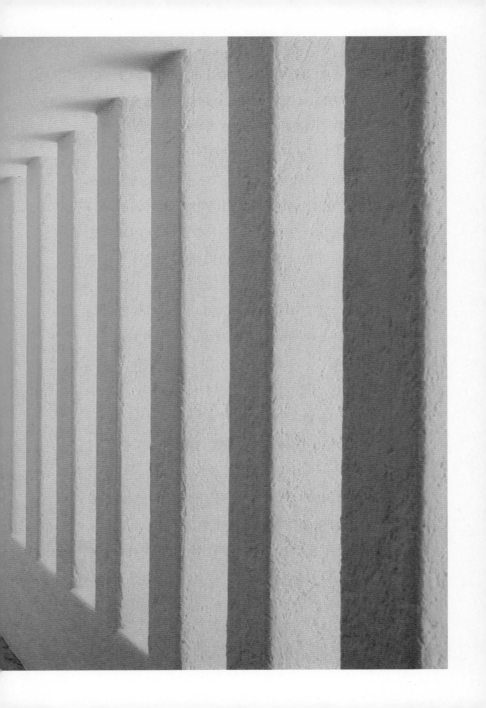

책에서, 컴퓨터 화면에서 수도 없이 보았던 바로 그 공간. 처음 바라간 작품집을 접한 지 30년 만에 실제 모습을 보았다.

빛이 미묘하게 변했다. 고요하고 정적인 빛이지만 고정된 인공광이 아니라 살아 움직이는 자연광이다.

빛이 들어오는 세로 창으로 다가갔다. 유리에 노란 페인트가 두껍게 칠해졌다. 페인트가 흘러내리며 굳은 모습이 적나라하게 남았다. 노란 뭉게구름이 솟아오르는 것 같기도 하고, 물감이 물속에 퍼져 나가는 것 같기도 했다. 일부러 거친 흔적을 남긴 것일까.

화병 옆에 놓인 은색 공 모양 조각에 내 모습이 비쳤다. 나도 공간도 모두 노란 빛이다. 파울 클레(Paul Klee)의 말이 생각났다.

"색은 나를 사로잡아 버린다. 나는 색을 쫓지 않는다. 언제나 색이 나를 사로잡아 버리기 때문이다. 색과 나는 하나다."

루크 부인이 복도 끝으로 걸어갔다. 구두 소리가 낮게 울렸다. 양쪽 문을 밀어 열었다. 파란 벽과 빨간 기둥이 보였다. 노랑, 파랑, 빨강이 강렬한 대비를 이루었다. 집이 아니라 빛과 색으로 지은 신전 같았다.

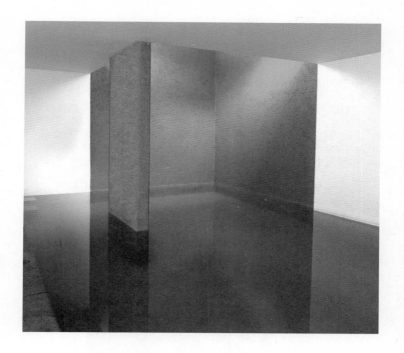

파란 벽 위에서 태양빛이 은은하게 흘러내렸다. 바닥에는
에메랄드빛 물이 가득 차 있다. 집 설계를 의뢰했을 때, 루크
와 길라르디는 바라간에게 수영장이 있으면 좋겠다고 했다.
바라간은 흔한 외부 수영장 대신 명상적인 내부 수공간을 제
안했다. 물론 수영장으로 쓸 수도 있다.

나는 일부러 오전 열한 시에 맞추어 길라르디 주택 방문 예
약을 했다. 파란 벽에 떨어지는 한 줄기 빛을 보기 위해서였

1층 내부의 수공간.

다. 빛은 벽을 타고 내려와 물속에서 굴절한다. 시간이 흐르며 빛도 움직인다. 하지만 내가 방문한 날은 하늘이 흐렸다. 한 줄기 빛 대신 부드러운 확산광이 수공간에 퍼졌다.

　길라르디 주택을 설계할 당시 바라간은 73세였다. 노년의 건축가는 '파란 벽의 한 줄기 빛'을 끌어들이기 위해 집요하게 작업했다. 도보로 15분 남짓한 거리에 살던 바라간은 길라르디 주택을 설계할 때 대지를 자주 방문했다. 1층 복도와 수공간을 설계할 때는 거의 매일 오다시피 했다.

　이를 목격했던 루크 부인의 말이다.

　"바라간은 매일 이곳에 왔습니다. 영국풍 정장을 입고 천천히 걸어와 여기저기를 살폈어요. 특히 오전에 자주 와 노란 복도 입구 쪽에 의자를 놓고 앉아 빛을 체크했습니다. 조수들

에게 합판 여러 장을 여기저기 세우게 하고 빛이 어떻게 들어
오는지를 살폈습니다. 빛 효과가 마음에 들면 바라간은 합판
들을 고정하라고 지시했습니다. 조수들은 판의 위치와 치수
를 종이에 기록하고 도면을 제작했습니다. 그러다 어떤 날은
전날 만들었던 위치를 완전히 바꾸기도 했습니다. 1층 복도
와 수공간을 만들 때에는 정말 신중하게 작업했어요."

바라간이 어떻게 설계를 진행했는지 알 수 있다. 평소 바
라간은 건축 설계 도면을 그리 신뢰하지 않았다. 2차원 도면
보다 실제 공간 체험을 중시했다. 그래서 그런지 다른 유명한
건축가들처럼 도면을 많이 남기지 않았다. 스케치도 별로 없
다. 스케치와 도면을 통한 간접 표현보다 오감을 통한 직접

수공간에서 바라본 마당.

경험으로 설계했다. 실제가 실제를 만드는 방식이다.

이는 건축 설계에서 당연하게 적용되어야 할 방법이다. 건물이 지어진 후 우리가 경험하는 것은 실제 공간이지 도면 속 공간이 아니기 때문이다. 하지만 건축 학교에서 이런 연습을 하는 것은 거의 불가능하다. 설계 과제를 매번 실제 크기로 지어 볼 수는 없다. 그러니 건축과 학생들은 자신이 설계한 공간을 직접 체험해 보지 못한 채 졸업한다.

바라간은 건축 교육을 제대로 받은 적이 없다. 그럼에도 불구하고 많은 사람의 심금을 울리는 아름다운 건축 공간을 만들어 냈다. 그는 자신의 몸과 감각으로 건축을 스스로 배워 나갔다. 그렇기 때문에 전 세계 어디에도 없는 자신만의 고유한 작업을 할 수 있었다.

"조심하세요."

루크 부인이 말했다.

내가 너무 수영장 물 가까이 서 있었다.

"안 믿기겠지만 1년에 한두 명 정도 물에 빠져요. 보통 사진 촬영에 몰두하다 그렇게 되지요."

나 역시 수영장을 뒤로하고 마당 사진을 찍다 비슷한 일을 겪을 뻔했다.

　마당으로 나갔다. 커다란 나무에 보라색 꽃이 피었다. 자카란다(Jacaranda) 꽃이다.

　바람이 불었다. 꽃잎과 그림자가 핑크색 벽, 하얀 테라스를 배경으로 천천히 흔들렸다.

마당에 핀 자카란다 꽃나무.

평온으로의 여정

1975년, 루크와 길라르디는
멕시코시티 도심에 주택 부지를 마련했다.

차풀테펙 국립 공원(Bosque de Chapultepec) 바로 옆이다. 당시
그들은 서른 전후의 젊은 나이였다.

대지는 도로에 면한 쪽이 10미터, 안으로 36미터 길이로
이루어졌다. 긴 직사각형 땅이다. 루크와 길라르디는 처음부
터 바라간을 건축가로 염두에 두었다.

첫 미팅에서 바라간은 설계 의뢰를 거절했다. 나이도 많았
고, 건강도 좋지 않았다. 이미 10년간 건축가 업무를 그만둔
상태였다. 바라간은 건축주에 의해 설계가 바뀌는 것을 아주
싫어했다. 복잡한 건설 과정에도 더 이상 참여하고 싶지 않

왔다.

루크와 길라르디는 바라간을 설득해 부지를 함께 방문했다. 그리고 놀라운 일이 벌어졌다. 대지를 방문하고 얼마 후, 바라간이 설계를 하겠다고 선언한 것이다. 바라간의 마지막 주택 작품이 탄생하는 순간이다.

대지 가운데에 자라난 자카란다 나무가 바라간의 마음을 움직였다. 자카란다 꽃나무는 중남미가 원산지다. 보라색 벚꽃나무라고 할 정도로 고운 보랏빛 꽃이 봄에 만개한다. 바라간은 이 나무를 보고 설계를 결심했다. 평생 자연과 건축의 조화를 꿈꾸던 바라간다운 결정이었다.

바라간은 주택 설계를 시작하기 전, 두 가지 조건을 내걸었다. 하나는 자카란다 나무를 원위치에 유지하는 것, 다른 하나는 건축주들이 요구한 수영장을 명상적인 내부 수공간으로 만드는 것. 루크와 길라르디는 이를 모두 수용했다.

바라간은 외부 도로와 집 입구 면 사이를 막는 것으로 설계를 시작했다. 시끄러운 도시 환경에서 거주 공간을 분리하는 것은 바라간이 자주 쓰던 방식이다. 40년 동안 살며 가꾼 자택에서 가장 두드러지게 나타난다. 밖에서 보면 무심하게 닫혀 있다. 밋밋한 콘크리트 벽 내부에 아름다운 정원과 그윽한 빛이 숨어 있을 것이라고 누가 상상하겠는가. 사실 이러한 설

계 방법은 바라간이 어린 시절 경험한 전통 건축 양식에 근거를 둔다.

바라간은 멕시코 중앙 지역에 위치한 과달라하라(Guadalajara)에서 1902년에 태어나 성년이 될 때까지 살았다. 유아기와 청소년기를 거치면서 체험한 과달라하라의 전통 주거 공간은 바라간의 건축, 특히 주택 작품에 많은 영향을 주었다. 과달라하라의 오래된 도심 주택은 대부분 외부로 닫힌 벽을 세우고 내부에 중정을 둔다. 그늘진 중정에서 뜨거운 태양빛을 피하는 내밀한 생활이 펼쳐진다. 바라간은 이러한 건축 양식을 시적 공간으로 승화시켰다.

바라간 자택 입구.

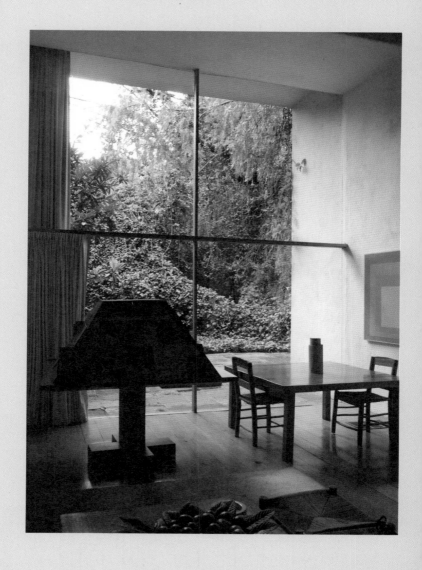

바라간 자택 거실에서 바라본 정원.

"인간은 누구나 걱정과 두려움으로부터 자신을 보호하고자
한다. 자신이 사는 공간을 평온함 속에 두고자 한다. 우리는
아름다움으로 삶을 한층 고양시키고, 비인간적이고 천박한 것
으로부터 담을 쌓는 데 노력해 왔다. 이런 노력이 인간의 근본
문제를 해결하지는 못할지라도 삶을 보다 풍부하게, 보다 아
름답게, 보다 견딜 만하게 만들 수 있다."[19]

바라간이 추구했던 집의 본질은 '평온(Serenity)'이었다. 고
요한 침묵과 평온 속에서 사람과 자연이 조화롭게 살아가길
원했다. 바라간은 침묵과 평온을 목표로 삼았지만 그것을 실
현하는 데에는 프로젝트마다 다른 방식을 썼다. 땅과 사는 사

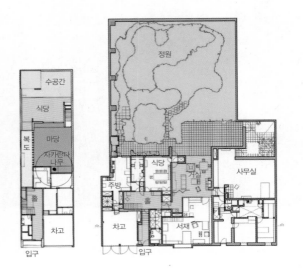

길라르디 주택(왼쪽)과 바라간 자택(오른쪽) 평면도.

람의 조건이 달랐기 때문이다.

길라르디 주택과 바라간 자택의 평면도를 보면 크기에서 부터 차이가 난다. 집과 정원의 관계도 다르다. 길라르디 주택은 작은 마당을 ㄷ자로 둘러싼다. 바라간 자택은 큰 마당을 한쪽에서 바라본다. 내부 공간 구성도 다르다.

그러나 가장 중요한 장소에서의 경험은 비슷하다. 집 내부의 아늑한 장소에서 정적이 흐르는 자연을 바라보며 사색에 잠기는 것이다. 길라르디 주택에서는 수공간과 식당에서 바라본 마당, 바라간 자택에서는 거실에서 바라본 정원이 바로 그 풍경이다.

이 내밀한 장소들은 집 안 깊은 곳에 숨겨져 있다. 쉽게 보여 주지 않는다. 입구에서 이곳으로 가려면 반드시 전이 공간을 지나야 한다. 길라르디 주택의 노란 복도, 바라간 자택의 입구 홀이 그 역할을 한다. 바라간은 이를 '중요한 공간으로 다가가는 여정'이라 불렀다.[20] 평온으로의 여정이다. 그가 설계한 집은 결국 평온과 그곳으로의 여정을 위한 공간 장치다.

침묵이 흐르는 평온함. 이는 경험의 종착지일까. 이 너머에 또 다른 여정이 숨어 있는 것은 아닐까.

고독과 영성

2층으로 올라갔다.

거실이 나왔다. 1층과 다르게 작은 백색 공간이다. 바라간
은 1층에 수공간과 식당을, 2층에 거실과 아이방을, 3층에 안
방과 손님방을 배치했다.

마당 쪽 창으로 자카란다 나무 줄기가 보였다. 그림 액자
같다. 집을 처음 지었을 때는 나무가 작았다. 세월이 흐르며
나무도, 풍경도 변해 갔다.

거실 가운데에 오래된 가죽 소파가 놓였다. ㄱ자 모양이다.
소파에 앉아 보면 그 집에서 생활하는 사람들의 일상을 맛볼
수 있다. 한쪽 소파에서는 벽난로가, 다른 쪽 소파에서는 마
당과 하늘이 보였다. 바라간의 의도적인 가구 배치와 풍경 마

주하기다.

거실에는 소품들이 많았다. 동물 형상, 추상 그림, 항아리들이 보였다. 루크 부인은 바라간이 소품까지 손수 챙겼다고 했다. 현재 거실 모습은 예전과 거의 비슷하다고도 덧붙였다. 선반에 놓인 은색 공 조각이 반짝였다. 1층 노란 복도에도 있었다. 바라간 자택을 방문했을 때도 같은 조각을 여기저기서 보았다.

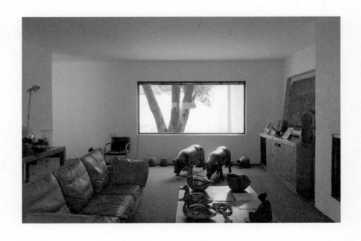

볼록한 거울 표면이 내부 공간을 투영시켰다. 조그만 공이 공간 전체를 담으니 신기했다. 눈동자 같다. 눈동자 안에서는 바깥 세상을 바라본다. 눈동자 표면에는 바라보는 세상이 맺

2층 거실 풍경.

힌다. 내가 있는 세계 이면의 어떤 세계가 바라보고 있는 듯한 느낌이 들었다.

아이방으로 갔다. 루크 부인은 아이가 건축가로 성장했고, 지금은 독립해 따로 나가 산다고 설명했다. 건축가로 자랐다는 말이 흥미롭게 들렸다. 어린 시절부터 바라간의 공간에 영향을 많이 받은 탓일까. 방 안은 어두컴컴했다. 부인이 하얀 창문을 열었다. 노란빛이 들어왔다. 순식간에 방이 노랗게 물들었다. 작은 창 하나와 그곳에서 들어오는 빛이 강렬하다.

아이방 창문은 외부 도로에서 주택을 보았을 때 2층에 있는 정사각형 노란 창이다. 바라간은 빛이 많이 들어오는 창문에 내부 덧창을 달곤 했다. 크기가 다르게 분절된 덧창은 내부 빛 효과를 다양하게 연출한다.

루크 부인이 다른 방문객과 대화를 나누는 동안 나는 다시 1층으로 내려갔다. 복도를 지나 수공간 앞 식탁 의자에 앉았다. 아무도 없는 마당에 정적이 흘렀다. 아이보리색 돌바닥에 보랏빛 꽃잎들이 떨어져 있다.

침묵이 흐르는 바라간 공간을 홀로 경험해 보고 싶었다. 평생 독신으로 살았던 바라간은 고독 속에서 사색과 명상을 즐겼다. 그는 이렇게 말했다.

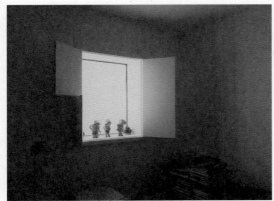

2층 아이방의 덧창을 열었을 때 모습(위). 바라간 자택의 서재 덧창(아래).

"사람은 고독과 내밀하게 교감할 때만 자신을 찾을 수 있다.
고독은 훌륭한 동반자다. 나의 건축은 고독을 무서워하거나
피하는 사람들을 위한 것이 아니다."[21]

고독을 즐기는 사람들은 혼자 조용한 공간에 있을 때 내면
으로의 여행을 떠난다. 이런 부류의 사람은 여러 사람 속에서
끝없는 대화가 이어질 때 금방 지친다. 어서 자기만의 방으로
숨고 싶어 한다.

침묵 속에서 자신의 내면을 파고들면 어느 순간 깊은 지점
에서 영혼의 저수지를 만난다. 부질없는 잡념과 복잡한 생각
이 사라진, 내면의 에너지로 충만한 저수지다. 홀로 있지만
오히려 더 큰 세계와 결속된 느낌을 준다.

아이러니다. 고독 속으로 들어갔는데 그 안에서 만나는 것
은 외로움이 아니라 공동의 세계다. 모든 것이 연결되어 있
는, 무언가로 가득한, 세계 이면의 세계다. 바라간은 이를 '영
성(Spirituality)'이라 불렀다.

"종교적인 영성과 신화적인 근원에 대한 확신 없이 예술을 이
해하는 것은 불가능하다. 이들은 우리에게 예술 현상의 존재
이유를 알려 준다."[22]

바라간은 평온함을 넘어 영성의 세계로 다가가고자 했다. 풍경을 투영하는 거울 조각, 말없이 서 있는 동물 모형, 길게 늘어진 빛과 그림자, 색으로 물든 공간과 구석, 바람에 흔들리는 수목과 자연. 이 모두는 한데 어우러져 깊은 내면의 공간을 만든다.

토로네 수도원과 성 베르나르의 말이 떠올랐다.

"영혼은 빛을 따름으로써 빛을 찾아야 한다."

그가 찾고자 했던 빛 너머의 빛은 이곳 작은 마당에도 흐르고 있다. 영성의 세계가 존재하는지, 존재하지 않는지는 인식의 영역 밖이다. 이는 체험할 수 있을 뿐, 언어와 개념으로 찾을 수 없다.

토로네 수도원이 어둡고 중후한 침묵의 빛을 통해 우리를 내면의 세계로 이끈다면, 바라간 건축은 밝고 다채로운 생명의 빛을 통해 우리를 내면의 세계로 이끈다. 하나는 건축가 같은 수도사가, 하나는 수도사 같은 건축가가 지었다. 출발지와 여정은 다르지만 같은 곳을 향한다.

TV와 옷장은 없지만

"혹시 살면서 불편한 점은 없으세요?"

루크 부인에게 물었다.

부인이 미소를 지었다.

"음…, 월드컵 경기를 못 보는 것이요."

"네? 왜 못 보나요?"

"이 집에는 텔레비전이 없어요."

부인이 웃으며 말했다.

"바라간은 텔레비전을 비롯한 디지털 기기를 좋아하지 않았어요. 집 내부를 고요한 명상 공간으로 유지하길 바랐죠."

루크 가족은 바라간의 철학을 받아들여 집에 텔레비전을 들이지 않았다고 했다.

"그러면 월드컵 경기는 어떻게 보세요? 곧 한국과의 매치

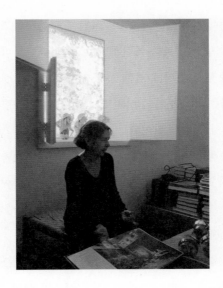

도 있는데….”

　“가까운 곳에 작은 아파트가 있어요. 거기서 보거나 아들 집에 가서 보면 돼요. 텔레비전은 없어도 크게 불편하지 않아요. 사실 옷장 때문에 아파트를 구할 수밖에 없었어요. 왜냐하면 여기에는 붙박이 수납공간이 하나도 없거든요.”

　부인이 설명을 이어 갔다.

　“가족들 옷 수납이 항상 문제였어요. 큰 옷장을 사서 여기저기 세우면 되지만 바라간의 디자인을 해치는 것 같아 그러지 않았고, 다른 대안을 강구한 것이죠.”

2층 방에서 설명 중인 루크 부인.

한 가족이 살기에 작은 집이 아님에도 불구하고 수납공간
이 없어 소형 아파트를 마련하다니. 새삼 대단하다는 생각이
들었다. 보통 아무리 유명한 건축가가 설계해서 짓더라도 완
공한 후에는 건축주가 살아가면서 생활에 맞게 집을 꾸미는
것이 당연한 일인데 말이다.

나는 주택 작품을 방문할 때면 항상 원래의 건축주가 얼마
나 잘 살아왔는지 궁금하다. 집과 안에 사는 사람이 조화롭게
늙어 가는 모습은 아름답다. 서로 닮아 가기도 한다. 사람과
장소가 오랜 세월에 걸쳐 하나가 되는 것이다.

하지만 유명 주택 작품 중 다수가 사실상 빈집으로 남겨져
지금은 방문 용도로만 쓰이고 있다. 이름만 대면 알 수 있는
몇몇 건축 거장들의 대표 작품도 그렇다. 심지어 설계와 공사
과정에서 건축주와 건축가의 사이가 틀어져 법적 공방으로
이어지거나, 건축주가 새로운 집에 단 하루도 살지 않은 사례
도 있다. 이런 집에 방문하면 건축의 가치와 개념에는 공감을
하지만 과연 진정한 집일까 하는 의문이 든다. 사람이 살지
않는 집은 집일까.

길라르디 주택도 분명 건축주 가족이 불편하게 느끼는 부
분이 있다. 그러나 그것이 거주의 질을 크게 해치지는 않는
다. 오히려 살아가는 사람들이 건축가의 철학을 존중하고 삶

과 공간의 조화를 추구한다는 느낌을 받았다.

"텔레비전과 옷장은 없지만 이 집 곳곳에는 평화롭게 쉴수 있는 장소가 많아요. 예를 들어 이 방에 앉아 부드러운 빛속에 있으면 그렇게 고요하고 아늑할 수가 없지요. 태양의 움직임에 따라 내부 빛이 부드럽게 바뀌어요. 오전, 오후가 다르고, 날씨에 따라 달라요. 사색하기 참 좋지요. 바라간의 정수를 느낄 수 있어요."

루크 부인이 2층 방에 앉아 오래된 사진첩을 넘기며 말했다. 그녀가 마지막으로 보여 줄 곳이 있다고 했다. 거실 옆 작은 문을 열고 밖으로 나갔다. 테라스였다. 마당이 내려다보였다. 자카란다 나뭇가지가 손에 닿을 듯하다. 바닥에 떨어진보라색 꽃잎을 주워 향기를 맡아 보았다.

"조금 전에 특이한 점을 발견했나요?"

루크 부인이 물었다.

"…?"

나는 무엇을 묻는지 몰라 부인을 바라보았다.

"바로 전, 장소에게 인사를 했어요."

부인이 손가락으로 실내에서 테라스로 나올 때 통과한 문을 가리켰다.

"바라간은 키가 아주 컸어요. 아마 190센티미터는 되었을

2층 실내에서 외부 테라스로 나오는 문.

거예요. 그런데 저렇게. 낮고 좁은 문을 만들었어요. 그는 저 곳을 지날 때마다 고개와 허리를 숙였어요."

문의 높이는 170센티미터 정도밖에 되지 않았다.

"그는 나무와 마당과 하늘에 경의를 표한다고 말했어요."

자신이 설계한 건축과 공간에 대한 애정, 그리고 대지와 하늘에 대한 존경이 느껴졌다. 바라간이 중남미가 원산지인 부겐빌레아(Bougainvillea) 꽃색을 따서 만든 핑크색 벽이 더욱 강렬하게 보였다.

눈에 보이는 색이 아니라 그 이면에 자리한, 자신이 태어나고 자란 땅과 자연과 문화에 대한 사랑, 침묵과 평온을 통해 다가가고자 하는 내면 깊은 세계에 대한 열망이 느껴졌다.

ADDRESS: Calle Gral. Antonio León 82, CDMX, Mexico
ARCHITECT: Luis Barragán

지혜의 빛:

필립스 엑시터 아카데미 도서관

영감은 빛과 침묵이 만나는 곳에서 탄생한다.

-루이스 칸

Inspiration is the feeling of beginning as the threshold
where Silence and Light meet.

- Louis Kahn

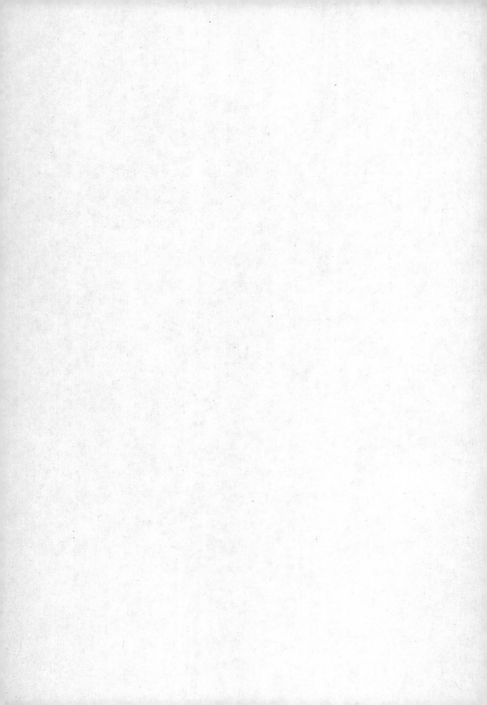

갈망

미국 동부 95번 고속도로.

보스턴에서 북쪽으로 차를 몰았다. 트럭과 승용차들이 빠르게 지나갔다. 이대로 계속 가면 메인주까지 이어진다. 에드워드 호퍼(Edward Hopper)가 그린 등대 마을이 있는 곳이다.

오늘의 목적지는 엑시터(Exeter). 루이스 칸(Louis Kahn)이 설계한 필립스 엑시터 아카데미 도서관(Phillips Exeter Academy Library)을 방문하기 위해서다.

차창 밖을 보다 오래전 일이 떠올랐다.

1995년. 방글라데시 수도 다카를 방문했다. 인도, 네팔, 방글라데시를 여행하는 건축 답사였다. 전통 건축도 포함되어

있었지만 르 코르뷔지에(Le Corbusier)와 칸의 건축물이 핵심이었다. 칸의 대표작 중 하나인 방글라데시 국회의사당은 내가 답사에 참여했던 결정적인 이유였다.

2주 가까이 인도 여기저기를 여행하고 온 터였다. 피로가 쌓여 있었다. 일반 관광지와 다르게 건축 답사지들은 도시 외곽이나 교통이 불편한 시골에 위치한 경우가 많았다. 기름 냄새 나고 에어컨 없는 낡은 버스를 몇 시간씩 타고 내리면 녹초가 되었다. 거리에서 파는 물과 음식도 믿을 것이 못 되었다. 급기야 일행 중 두 명은 급성 장염에 걸려 답사를 중도 포기하고 귀국했다.

그러나 비행기가 다카 상공에 도착했을 때는 언제 그랬냐는 듯 피로를 잊었다. 동그란 창문 너머로 빽빽하게 들어선 황갈색 건물들이 보였다. 숲이 보인다 싶더니 물이 반짝였다. 커다란 연못 가운데 기이하게 생긴 건축물이 있었다. 국회의사당이다. 가슴이 뛰었다. 그날 밤 나는 소풍 가는 아이처럼 잠을 설쳤다.

다음 날 아침. 호텔 식당으로 내려갔다. 먼저 식사를 하고 있던 일행의 맞은편에 앉았다. 뭔가 무거운 분위기가 흘렀다. 옆 테이블에서 현지인 가이드와 답사팀 리더가 대화를 주고받았다. 가이드의 얼굴이 좋지 않았다.

"…오늘 국회의사당에 못 들어갈 수도 있다네요."

옆에서 식사하던 일행이 나에게 말했다. 나는 머리를 한 대 맞은 느낌이 들었다.

다카에서는 연일 반정부 시위가 일어나고 있었다. 오늘도 대규모 시위가 예정되어 있고, 비상 의회도 열린다고 했다. 의사당 건물은 전면 폐쇄에 들어갔다.

사실 답사단은 불안한 방글라데시 정치 상황 때문에 한국에서부터 현지 가이드를 통해 미리 내부 답사를 승인 받아 놓은 상태였다. 이를 믿고 인도에서 네팔을 거쳐 여기까지 온 것이다. 그런데 모든 노력이 헛수고가 되었다.

본격적인 시위가 열리는 오후를 피해 오전 일찍 가면 잠깐이라도 안에 들어가 볼 수 있지 않을까. 우리는 일말의 희망을 걸었다. 서둘러 짐을 챙겨 버스에 올랐다.

거리 곳곳에 긴장감이 흘렀다. 의사당으로 다가갈수록 시위의 흔적이 보이기 시작했다. 여기저기 흩어진 돌멩이와 벽돌 파편들, 깨진 유리병들, 바람에 나뒹구는 구호 문구들…. 얼굴에 두건을 두른 청년들도 돌아다녔다.

버스에서 내렸다. 희뿌연 먼지에 휩싸인 국회의사당이 모습을 드러냈다. 원통, 사각형, 삼각형으로 이루어진 의사당은 지구상의 건축물 같지 않았다.

정문에는 긴 철제 바리케이드가 쳐졌다. 총을 든 경찰들이 곳곳에서 우리를 감시했다. 가이드가 그들에게 공문을 내밀며 설명했다. 간부로 보이는 경찰이 기다리라고 하며 안으로 들어갔다. 그가 다시 나오기까지의 시간이 길게 느껴졌다. 모두 걸어 나오는 그의 얼굴을 바라보았다. 돌아온 대답은 절대 안 된다는 것이었다. 어떠한 출입도 허락할 수 없고, 언제 다시 개방할지도 모른다고 했다.

참 먼 길을 왔는데…. 온몸에 힘이 빠졌다.

한참 동안 멍하니 서 있던 우리는 연못 쪽으로 발걸음을 돌렸다. 의사당을 연못 너머에서 바라보며 사진 찍는 것에 만족해야 했다. 일행은 모두 말이 없었다. 그렇게 다카에서의 일정이 끝났다.

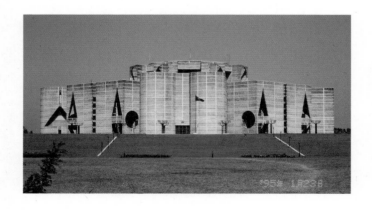

경찰 바리케이드 너머로 바라본 다카 국회의사당.

건축물의 외부와 내부는 다양한 관계를 갖는다. 외부가 투명하면 내부가 밖으로 드러난다. 굳이 안으로 들어가지 않아도 밖에서 안을 경험할 수 있다. 하지만 밖에서 안을 볼 수 없으면, 특히 외부 형태와 내부 공간이 서로 다르기라도 하면 시선을 더욱 자극한다. 보이지 않음은 바라봄을 갈망한다. 내부는 신비에 휩싸인다.

다카 국회의사당과 필립스 엑시터 아카데미 도서관이 그런 경우다. 밖에서 안을 상상하기 어렵다. 마치 엄마가 태아를 품고 있듯 안에 빛으로 가득한 또 다른 세계가 있다. 그 세계를 직접 경험해 보지 못한 것이다.

필립스 엑시터 아카데미 주차장에 차를 세웠다. 캠퍼스 안으로 걸어 들어갔다. 미국에서 가장 유명한 고등학교 중 한 곳. 첫인상은 대학교 캠퍼스 같았다. 잔디밭 건너 도서관 건물이 보였다.

총을 든 방글라데시 경찰들의 눈빛이 떠올랐다.

오늘은 별일 없겠지.

필립스 엑시터 아카데미 도서관 외관.

공간의 안무

벽돌로 지은 도서관 외관은 평범했다.

뉴잉글랜드 지방에서 볼 수 있는 단순하고 정갈한 사무소 건물 같았다. 다카 국회의사당과는 많이 다른 모습이었다.

건물 주위를 한 바퀴 돌았다. 정문을 찾기 힘들었다. 네 면이 똑같이 생겼다. 어디가 정면이고, 어디가 측면인지 헷갈렸다. 보통 정문은 일부러 크고 화려하게 만들기도 하는데 이곳은 달랐다.

책을 든 금발의 여학생들이 나왔다. 밝게 대화하며 잔디밭 사잇길을 걸어갔다. 처음에 내가 다가간 방향이 맞는 모양이었다. 육중한 벽돌 기둥 사이로 들어갔다. 현관홀은 좁고 어둑어둑했다.

양쪽으로 올라가는 나선 계단이 있다. 돌로 만들어진 난간을 잡고 올라갔다. 손바닥에 부드럽고 서늘한 돌 표면이 느껴졌다. 얼마나 많은 학생들의 손길이 닿았을까.

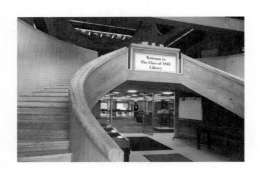

2층으로 올라가자 중정이 나왔다. 원형으로 뚫린 커다란 벽들이 중정을 둘러쌌다. 제일 꼭대기에 있는 십자 형태 콘크리트 구조가 강한 존재감을 드러냈다. 그 사이로 한 줄기 빛이 내려왔다.

다시 나선 계단을 내려갔다. 이번에는 반대쪽 나선 계단으로 올라갔다. 천천히 몸의 움직임과 시선을 살폈다. 나선 모양 때문에 몸이 살짝 바깥 방향으로 틀어졌다가 올라가면서 다시 중정을 향해 모였다. 평평한 바닥에 도달하는 순간 시선은 자연스레 위로 향했다. 중정 한가운데 섰다. 정확한 십자

입구의 나선 계단. 도서관 내부.

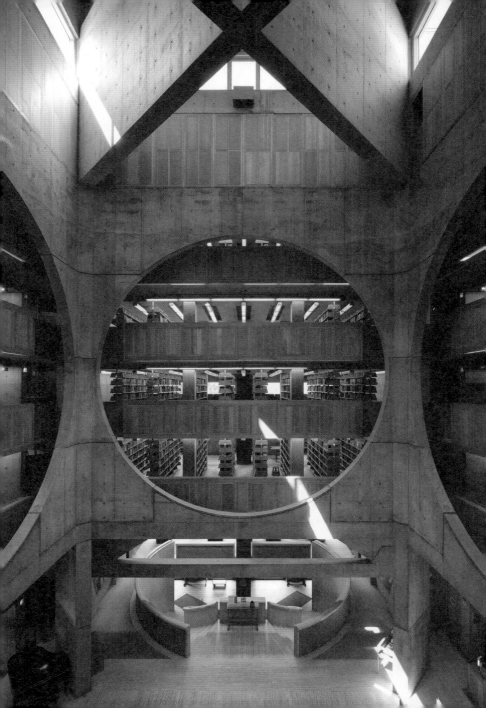

형태를 올려다보기 위해서였다. 목은 완전히 90도로 꺾였다.

닫힌 외관에서 들어와 열린 중정을 마주하는 경험이 드라마틱하다. 나선 계단은 짧지만 분명히 제 역할을 했다. 몸의 움직임을 살짝 회전시키고 미묘한 긴장감을 자아냈다. 만약 직선 계단으로 쉽게 중정에 올라왔다면 진입 시에 느끼는 몰입감이 덜했을 것이다.

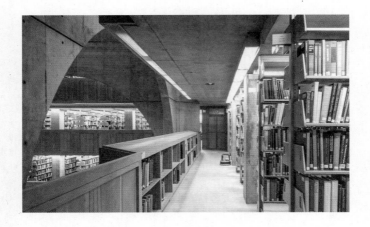

서가가 있는 층으로 올라갔다.

책들이 촘촘하게 꽂혀 있다. 도서관 특유의 오래된 책 냄새가 났다. 비가 오면 더 눅눅해질 것이다. 서가들은 중정을 향해 배열했다. 서가 사이에 들어가도 중정과 외부 창을 볼 수 있다. 사람도 서가도 모두 빛을 향한다.

빛을 마주하는 서가와 열람대.

책을 하나 뽑아 들었다. 중정에 면한 나무 열람대에 책을 놓고 펼쳤다. 오랫동안 표지에 덮여 있던 글자들이 허공으로 날아올랐다. 글자들은 중정의 빛 속으로 사라졌다. 허공 너머 반대편에 서 있는 학생이 보였다. 열람대에 선 사람들은 중정을 가운데 두고 서로 마주본다. 소리를 내면 상대방이 들을 수 있는 거리다. 하지만 아무도 말을 하지 않는다. 정적의 공간 속에서 어디선가 책장 넘기는 소리만 희미하게 들렸다.

"봉헌(Offering)의 빛 속에서, 봉헌에 참여하는 자의 빛 속에서, 책은 얼마나 고귀한가. 도서관은 이러한 봉헌을 알려 준다."[23]

칸은 건축을 인간과 사회에 바치는 봉헌이라 생각했다. 필요한 기능을 가지는 실용적인 건물이 아니라 세상에 봉헌하는 장소를 구축하는 일이라고 생각했다. 도서관 역시 하나의 봉헌이고, 봉헌의 빛 속에서 책도 사람도 함께 빛난다.

위의 대목을 읽었을 때 책과 도서관을 묘사한 멋진 말이라는 생각이 들었다. 그런데 필립스 엑시터 아카데미 도서관에 와 보니 이것은 말이 아니라 실제 체험이었다.

상부 층으로 올라갔다. 벽돌벽이 있는 바깥쪽으로 다가가니 개인 독서 공간인 캐럴(Carrel)들이 보였다. 작고 아담한 목

재 캐럴은 크고 높은 벽돌 기둥과 대비를 이루었다. 캐럴 하나하나마다 창이 있다. 외부에서 보면 목재로 만든 조그만 세로 창들이 있는데 그것이 바로 캐럴의 창이다.

캐럴에 앉아 창문을 열었다. 햇살과 바람이 들어왔다. 캐럴에 앉은 학생은 누구나 자신만의 빛과 공기를 가진다. 아늑했다. 공간이 나를 감싸고 품는다는 인상을 받았다. 나만의 은둔처나 고해 성사소 같았다.

모든 것을 정교하게 설계했다는 생각이 들었다.

부드러운 변화를 주는 나선 계단, 하늘로 향하는 중정, 빛과 사람을 마주하게 하는 열람대, 나만의 공간을 만드는 캐럴. 하나하나 세심하고 사려 깊게 디자인했다. 가구에서부터 실내 공간, 건축 구조까지 하나로 통합하여 '봉헌으로서의 도서관'을 구현한다.

독일의 건축가 볼프강 마이젠하이머(Wolfgang Meisenheimer)는 '공간의 안무'라는 말을 했다. 잘 설계한 건축 공간은 특정 목적에 맞는 몸의 움직임과 시지각을 유도한다고 설명했다. 마치 무대 위 무용수의 안무를 짜듯, 공간 속 사람들의 행위를 계획하는 것이다. 필립스 엑시터 도서관에는 한 편의 잘 짜여진 공간의 안무가 있다.

빛과 침묵 속에서
책과 사람이,
사람과 사람이,
사람과 하늘이 만난다.

세 개의 도넛

1965년, 칸은 한 통의 전화를 받았다.

필립스 엑시터 아카데미 교장으로부터 걸려온 전화였다. 새로운 도서관을 지을 건축가로 칸이 최종 선정되었다는 소식이었다.

1905년에 지어진 첫 도서관은 아주 작았다. 방 두 개에 책 2천여 권으로 시작했다. 시간이 흐르며 구입하고 기증 받은 책들이 늘어 갔다. 또 다른 도서관을 지었지만 서가와 열람 공간은 턱없이 부족했다.

아카데미는 처음에 오코너와 킬햄(O'Connor & Kilham) 건축 사무소에 설계를 의뢰했다. 그들은 다른 도서관을 설계한 경험이 있었다. 하지만 필립스 엑시터 도서관 설립위원회는 그

들의 전통 스타일 디자인이 마음에 들지 않았다.

아카데미는 '소박하지만 멋지고 매력적인 현대 스타일'의 도서관을 설계할 수 있는 건축가를 찾았다. 아이 엠 페이(I. M. Pei)와 필립 존슨(Philip Johnson) 같은 유명 건축가들과 접촉했다. 칸도 그중 한 명이었다. 설립위원회가 칸을 건축가로 최종 지명한 데에는 요나스 소크(Jonas Salk)의 영향이 컸다.

소크는 칸의 대표작 중 하나인 소크 인스티튜트(Salk Institute)를 설립했다. 당시 그의 아들은 필립스 엑시터 아카데미 학생이었다. 소크는 교장과 도서관 설립위원회에게 완공된 지 얼마 되지 않은 소크 인스티튜트 건물을 소개하고, 칸을 적극 추천했다. 칸의 철학과 소크 인스티튜트의 사색적인 공간 분위기가 마음에 들었던 위원회는 칸에게 프로젝트를 맡기기로 했다.

소크 인스티튜트 중앙 광장.

건축주가 마음에 드는 건축가를 골랐기 때문에 설계 과정
이 원활하게 이루어졌을 거라고 생각할 수 있다. 그러나 실상
은 달랐다. 아카데미는 자세하고 복잡한 가이드라인을 제공
했다. 칸은 그것들을 충족시키며 자신의 건축 철학을 구현해
야 했다. 도서관 건축 기금도 턱없이 모자랐다.

지난한 과정이 이어졌다. 초기 설계안에는 옥상 정원도 있
고, 외부에 독립적인 계단 타워도 있었다. 설계가 계속 바뀌
었다. 설립위원회의 요구 사항도 만만치 않았다. 건축 형태는
점점 단순해졌다. 이러한 과정에서도 칸이 처음부터 끝까지
고집했던 것이 하나 있다. 바로 중정이다. 설계를 변경하더라
도 빛과 침묵의 공간만큼은 양보하지 않았다.

칸은 도서관 공간을 구성하며 세 개의 링을 고안했다. 그
는 이를 '도넛'이라고 불렀다. 첫 번째 도넛은 가장 바깥에 있
다. 외부의 벽돌벽과 창에 면한 캐럴들이 있는 곳이다. 두 번
째 도넛은 서가들이 있는 영역이다. 서가들은 중정과 외부를
잇는 축과 평행하게 배열했다. 이 영역에는 계단실과 화장실
도 있다. 세 번째 도넛은 중정에 면한 나무 열람대가 있는 곳
이다.

세 개의 도넛이 중정을 겹겹이 에워싼 형상이다. 세 영역은
빛의 성질, 빛을 경험하는 방식, 건축을 지탱하는 구조가 모

두 다르다.

첫 번째 도넛에는 개개인을 위한 작은 자연광들이 들어온
다. 하나의 생명에게 하나의 빛을. 토로네 수도원 2층 숙소,
수도사들 침상 머리맡에 있는 창문을 연상할 수 있다. 도서관
캐럴 안에서도 자신만의 아늑한 빛과 공간을 누릴 수 있다.
첫 번째 도넛은 벽돌 구조로 만들어졌다. 밖에서 보이는 모습
그대로다. 콘크리트 벽에 벽돌을 덧붙인 것이 아니라 벽돌을
쌓아 만든 조적 구조다.

두 번째 도넛에는 인공광을 사용했다. 서가 사이의 어두운
영역을 배려한 것이다. 그럼에도 불구하고 서가 사이 어디에
서든 중정과 외부 창을 볼 수 있다. 인공광이 있더라도 자연

광은 근본 바탕이 된다. 육중한 서가의 무게 때문에 이곳은
콘크리트 구조로 지었다.

세 번째 도넛에는 가장 많은 빛, 모두를 위한 빛을 유입한
다. 책과 사람이 빛을 중심으로 모인다. 캐럴에서는 홀로 나
만의 빛을 품는다면 이곳에서는 함께 모여 공동의 빛을 마주
한다. 이곳 역시 콘크리트 구조로 만들었다.

1971년. 드디어 도서관이 완공되었다.

11월 6일. 필립스 아카데미는 수업을 포함한 모든 학교 일
정을 중지했다. 교사, 학생, 직원들이 모두 힘을 합쳐 예전 도
서관에 있던 책들을 새 도서관으로 옮기기 위해서였다. 6만
권에 달하는 책이 옮겨졌다.

현재 필립스 엑시터 아카데미 도서관은 세계에서 가장 큰
중고등학교 도서관이다. 장서 16만 권을 보유한다. 1997년,
도서관은 미국건축가협회(American Institute of Architects)가 주는
25년상을 받았다. 이는 아주 명예로운 상이다. 지어진 후 25
년 동안 잘 사용되고 충분히 가치가 검증된 건물에만 주는 상
이기 때문이다. 1년에 단 하나의 건물에만 상을 부여한다.

건축을 인간과 사회에 바치는 봉헌이라 생각한 칸의 철학
이 빛을 발했다.

빛과 침묵이 만나는 성소

"어느 날 하루를 기억합니다. 늦은 5월이나 6월이었을 겁니다. 3층에서 책을 정리하고 있었는데, 캐럴 옆 창에서 빛이 들어왔습니다. 순간 제가 빛 속으로 젖어 든다는 느낌이 들었습니다. 세상에 아무것도 없고, 오로지 한 줄기 빛과 그 아래에 놓인 저 자신만 있는 듯한 느낌이었습니다. 그것은… 정말 행복한 경험이었습니다."[24]

10년 넘게 도서관에서 일해 온 드류 가토(Drew Gatto)의 말이다. 가토 말고도 도서관의 빛을 경험한 여러 사람들의 이야기가 있다. 특히 엑시터 아카데미에서 기숙하며 공부했던 학생들의 일화는 관심을 끌었다.

한 학생은 처음에는 도서관이 유명한 건물인지 몰랐다고
했다. 자꾸 사용하다 보니 중정이 주는 공간의 힘 같은 것이
느껴졌고, 캐럴의 아늑한 빛도 좋아하게 되었다고 말했다. 점
점 도서관을 비롯한 칸의 건축에 대해 관심이 늘어 갔고, 나
중에는 대학교에서 건축을 공부했다고 한다.

칸은 어떤 건물을 설계하더라도 성소와 같은 건축을 했다.

성소(聖所). 성스러운 장소. 성스럽다고 해서 반드시 종교적
일 필요는 없다. 성스러움, 즉 일상과 다른 어떤 순수하고 정
화된 느낌, 초월적인 세계에 대한 감각은 종교인과 비종교인
을 떠나 누구나 느낄 수 있다. 가토의 경험에서 그가 어느 종
교를 가졌는지는 중요하지 않다. 빛에 젖어 드는 느낌, 한 줄
기 빛과 그 아래에 홀로 놓인 느낌이 중요하다. 그 순간 그는,
아니 우리는, 일상과 다른 새로운 차원 속에 들어와 있다. 칸
의 건축은 이러한 감정을 자극하고 유발한다.

"건축은 존재하지 않는다. 단지 건축의 물리적인 실체만 존재
한다. 건축은 정신 속에 존재한다. 건축의 물리적인 실체를 만
드는 사람은 건축의 영혼에 봉헌하는 일을 하는 것이다. 영혼
은 어떠한 양식도, 기술도, 수단도 갖지 않는다. 영혼은 그 자
체로 드러나기를 기다린다. 건축은 규정할 수 없는 것을 형상

으로 드러내는 일이다. 당신은 파르테논 신전을 규정할 수 있는가? 그렇지 않다. 그것은 그것을 죽이는 일에 불과하다."[25]

1968년 미국 라이스대학교(Rice University)에서 칸이 학생들에게 강연한 내용의 일부다. 1968년이면 필립스 엑시터 아카데미 도서관 설계가 막바지에 이르렀을 때다. 당시 칸이 어떤 생각을 하고 있었는지를 여실히 보여 준다.

'건축은 존재하지 않는다.' 이 말을 처음 접했을 때 나는 적지 않은 충격을 받았다. 보스턴에서 유학하던 시절이었다. 서점에서 우연히 책 한 권을 발견했다.『루이스 칸: 학생들과의 대화(Louis I. Kahn: Conversations with Students)』라는 책이었다. 위 구절을 발견하고 한참을 서서 책을 읽었다. 작은 책을 손에 들고 길을 걸었다.

나는 건축이 존재하지 않는다는 생각을 해 본 적이 없었다. 건축이 무형의 공간, 설명할 수 없는 정신성을 담을 수 있다고는 생각했지만 건축 자체가 존재하지 않는다는 생각은 미처 해 보지 못했다. 칸의 말대로라면 내가 집중했던 것은 건축의 물리적인 실체였다. 어떻게 하면 더 좋은 물리적 실체를 만들 수 있을지를 고민했을 뿐이다.

칸에게 진정한 건축은 형태와 공간을 통해 경험할 수 있는

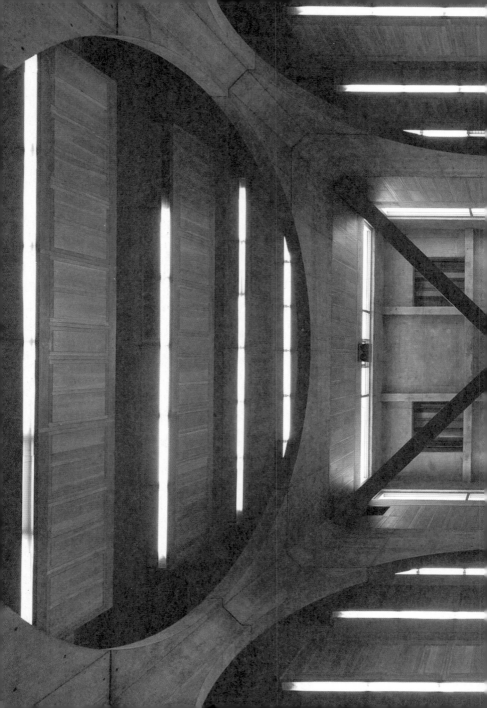

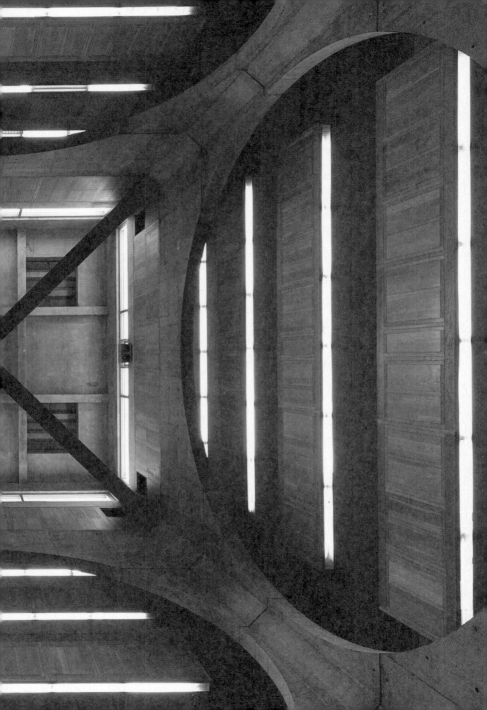

정신과 영혼에 있다. 아니, 정신과 영혼 그 자체다. 건축에 대한 근본 정의가 다르다. 그 세계는 측정할 수도, 예측할 수도, 규정할 수도 없다. 모든 것이 시작되는 근원의 세계다.

칸은 건축이 이 근원의 세계를 드러내야 한다고 말했다. 그것이 바로 진정한 봉헌이다. 바로 이러한 이유로 그가 설계한 모든 건물은 성소와 같이 지어질 수밖에 없었다.

그는 필립스 엑시터 아카데미 도서관에서는 책에 쓰여 있는 지식을 넘어 지혜와 영감의 세계에 도달해야 한다고 했다. 방글라데시 국회의사당에서는 만남과 대화의 장이 초월적인 빛 아래에서 이루어져야 한다고 말했다.

"영감은 빛과 침묵이 만나는 곳에서 탄생한다."[26]

이제 이 말을 이해할 수 있다. 칸에게 빛은 세계를 드러내는 유형의 힘이고, 침묵은 드러나기를 기다리는 무형의 근원이다. 침묵이 영혼의 세계라면 빛은 이를 세상 속에 드러나게 해 준다.

침묵과 빛. 이 두 차원이 만나며 예술이, 건축이 시작된다. 예술과 건축을 생성하는 영감은 침묵과 빛이 만나는 바로 그 순간, 바로 그 지점에서 탄생한다.

갈망의 역설

늦은 오후가 되었다.

한두 시간 후면 도서관 야경을 볼 수 있다.

저녁을 먹기 위해 엑시터 타운으로 걸어갔다. 상점이 모인 거리는 아담했다. 한 카페 안으로 들어갔다. 문에 달린 종이 소리를 냈다.

밖으로 나왔을 때는 이미 해가 저물어 있었다. 필립스 아카데미 주변 주택가를 산책했다. 삼각지붕 집들이 늘어섰다. 목재로 마감한 전형적인 미국 주택이다.

타운 중심에서 멀어질수록 주택들 사이가 벌어졌다. 상점 거리 부근에는 서로 붙어 있는 테라스 하우스가 많았지만 외곽으로 갈수록 큰 마당을 가진 집들이 띄엄띄엄 위치했다. 미

국은 마을 중심을 벗어나면 걷기가 힘들다. 자동차를 사용하는 생활에 맞추어져 있기 때문이다.

다시 도서관을 찾는 데 조금 시간이 걸렸다. 밤 풍경이 낯설었다. 낮에 보았던 초록 나무와 붉은 벽돌은 검은 나무와 검은 벽돌로 변했다. 공간 감각이 모호했다. 네모난 불빛들이 반짝였다. 도서관이었다. 밤의 외관은 다른 느낌을 주었다. 창문 안으로 건물 내부와 사람들이 보였다. 격자 창마다 다른 장면이 보여 꼭 연극 무대 같았다.

중정으로 올라갔다. 생각보다 공간이 밝았다. 밤하늘의 어둠이 고요히 내려앉은 중정과, 어둠이 부드럽게 내부 곳곳으로 흘러 들어가는 모습을 기대했었다. 그러나 인공조명으로 인해 그런 풍경은 찾기 힘들었다. 사실 학생들이 공부하는 도서관에서 이는 실현하기 어려운 일이다.

캐럴이 있는 층으로 올라갔다. 오후에는 창문을 통해 들어오는 햇빛이 책상면에 맺혔다. 지금은 천장에 고정된 형광등이 캐럴을 밝게 비추고 있다. 창문을 열었다. 서늘한 밤기운이 들어왔다.

밖으로 나와 잔디밭을 걷다가 벤치에 앉았다. 길 건너 수목 사이로 도서관이 보였다. 빛나는 창문들만 남고 건물은 어둠에 잠겼다.

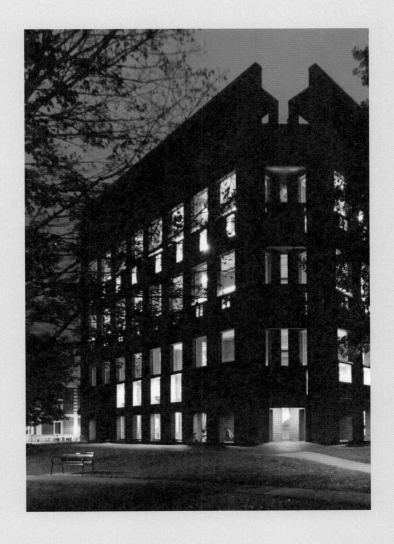

외부에서 바라본 도서관의 밤 풍경.

침묵과 빛. 칸의 말이 떠올랐다. 그는 도서관이라는 봉헌을
통해 침묵을 드러내고자 한다. 칸은 침묵을 '앰비언트 소울
(Ambient Soul)'이라고 말했다.[27] '세상에 퍼져 있는 영혼'이라는
뜻이다. 그의 말대로 침묵이 말할 수 없고 규정할 수 없는, 세
상에 퍼져 있는 영혼이라면 지금 내가 앉은 벤치에도, 밤바람
이 부는 캠퍼스의 허공에도 침묵은 존재한다.

어쩌면 토로네 수도원에서 체험한 깊은 어둠, 테르메 발스
에서 느꼈던 밤의 허공, 엑시터 도서관에서 마주한 빛과 침묵
모두 같은 곳에서 흘러나왔을지도 모른다는 생각이 들었다.

나를 초월한 어떤 거대한 세계가 느껴졌다. 내가 있고 내
밖에 그 세계가 있는 것이 아니라 나와 하나인 세계가 느껴졌
다. 여기서 하나는 모든 것이 단일화된, 획일화된 하나가 아
니다. 하나들을 품고 있는 하나다.

하늘에서 어떤 지점이 특정 상태가 되면 안개와 구름으로
변한다. 정확히 말하면, 하늘의 일시적인 현상을 우리가 안개
와 구름이라는 개념과 이름으로 규정짓고 이해하는 것이다.
시간이 지나면 안개와 구름은 흩어져 다시 하늘이 된다. 안개
와 구름은 하늘일까, 하늘이 아닐까.

여행을 하면서 점점 내가 어떤 내면을 여행하고 있다는 생
각이 들었다. 건축 답사를 위해 여러 장소를 여행 중인데 아

이러니였다. 답사의 끝에 발견하는 것이 건축 속 공간이 아니라 그 공간을 포함한, 규정할 수 없는 차원의 세계였다. 그 세계는 '밖'이 아니라 '안'으로 느껴졌다. 나와 건축, 그 사이의 허공을 모두 포함한 어떤 내면. 이곳은 어디일까.

답사하는 건축물들은 깊은 빛과 어둠의 교차, 정적과 공명의 순간을 통해 일상에서 미처 발견하지 못했던 세계를 드러내 주었다. 쳇바퀴 돌듯 살아가는 삶의 이면에 또 다른 세계가 존재함을 알려 주었다.

그렇다고 해서 건축의 걸작만이 그 세계를 보여 주는 것은 아니다. 마을 주변의 평범한 주택가에도, 사람 다니지 않는 휑한 거리에도, 저녁 먹은 허름한 카페 내부에도 침묵은 세상에 퍼져 있는 영혼으로 존재한다.

"자연은 자신이 만든 모든 것에 그것이 어떻게 만들어졌는지를 기록한다. 바위에는 그 바위가 어떻게 만들어졌는지, 사람에는 그 사람이 어떻게 만들어졌는지에 대한 기록이 있다. 이를 알아차릴 때, 우리는 우주의 법칙을 느낀다. 누군가는 풀잎만 보고도 우주의 법칙을 알아차릴 수 있다. 우리는 영(Spirit)이 존재하는 마음을 받아들여야 한다."[28]

칸의 말처럼 우리가 궁극적으로 만나야 하는 것은 영이 존재하는 마음이다.

다카 국회의사당이 떠올랐다. 그 먼 길을 가서 끝내 보지 못했던 공간. 그때는 그것이 참 원망스러웠는데 지금 돌이켜 생각해 보니 다른 느낌이 든다.

나는 칸이 만든 건축의 물리적인 실체 안에는 들어가 보지 못했다. 하지만 칸이 보여 주려고 했던 침묵 속에는, 세상에 퍼져 있는 영혼 속에는 이미 존재하고 있었다. 침묵과 영혼은 의사당 앞 광장에도, 햇빛에 반짝이던 연못에도, 늘어선 바리케이드에도, 경찰들의 눈빛에도 살아 숨쉬고 있었다.

갈망이 충족되지 않았다고 생각했지만, 나는 이미 갈망의 목적지에 있었다.

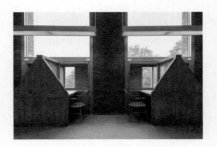

ADDRESS: 2-36 Abbot Hall, Exeter, NH 03833, USA
ARCHITECT: Louis Kahn

기억의 빛:

911 메모리얼

기억이 없으면 문화도 없다.
기억이 없으면 문명도,
사회도, 미래도 없다.

-엘리 위젤

Without memory, there is no culture.
Without memory, there would be no civilization,
no society, no future.

- Elie Wiesel

그날

2001년, 런던의 한 건축 사무소.

점심 먹고 들어온 후 얼마 지나지 않았을 때다. 오후에 할 업무를 살펴보고 있었다. 컴퓨터 화면에 메시지 알림이 떴다.

'뉴스 봤어?'

설계팀 동료 매튜가 보낸 것이었다. 진지한 매튜는 평상시 저런 메시지를 보내지 않았다. 직감적으로 무슨 일이 벌어졌다는 걸 느꼈다.

인터넷 뉴스를 켰다. 맨해튼에 위치한 세계무역센터 건물 상부가 회색 화염에 휩싸였다. 엄청난 양의 연기가 뿜어져 나왔다. 그때까지는 내부에서 폭발이나 화재가 일어난 것이라고 생각했다.

　　연달아 속보가 올라왔다. 큰 글씨로 적힌 헤드라인들. 여객기가 세계무역센터에 충돌했다는 소식이었다. 헤드라인만 있고 상세 내용이 없었다. 뭔가 긴박했다. 비행기 고장인지, 조종사 실수인지 알 수 없었다. 납치된 비행기가 고의로 건물에 충돌했다고는 상상도 하지 못했다.

　　다른 건물에도 비행기가 충돌했다. 인터넷은 온통 뉴스 속보로 도배되었다. 하나도 아니고 두 대의 비행기가 쌍둥이 건물에 각각 충돌했다는 사실에 나는 입을 다물지 못했다.

　　나중에 뉴스를 다시 보기로 하고 하던 설계 작업을 계속했다. 매튜와 협의할 일이 있었다. 도면을 출력하여 3층으로 올라갔다. 얼굴이 사색이 된 매튜가 나를 보더니 자리에서 일어나며 말했다.

　　"첫 번째 타워가 무너졌어."

　　"뭐라고?"

　　내가 물었다.

　　"첫 번째 비행기와 충돌한 건물이 방금 무너졌어."

　　"오 마이 갓."

　　옆에 앉은 여직원이 소리를 냈다.

　　사무실 여기저기가 술렁거렸다.

쌍둥이 건물 지하 쇼핑몰에서 옷을 사던 기억이 난다. 에스컬레이터를 타고 지하로 내려가면 할인을 하는 옷가게들이 넓은 공간에 모여 있었다.

9·11 테러가 나기 한 해 전. 나는 1년간 뉴욕에 살았다. 맨해튼 13가에 위치한 건축 사무소에서 일을 했다. 날이 좋으면 허드슨가를 따라 걷곤 했다. 30분 정도 걸으면 세계무역센터에 도착했다. 주변 산책을 하거나 쇼핑을 했다. 하늘을 떠받치고 있는 듯한 두 개의 110층 건물을 올려다보면 초현실적인 느낌이 들었다.

검정색 자켓을 사던 날. 그날은 다른 날과 달랐다. 이상하게 쇼핑몰 실내 천장에 자꾸 눈이 갔다. 하얗고 거대한 천장. 나는 천장 위에 있을 110층의 건물을 상상했다. 백십 개의 콘크리트 바닥과 셀 수도 없이 많은 철제 기둥들. 그 사이에서 일하고 있는 수만 명의 사람들. 그 무게는 얼마나 무거울까. 저 엄청난 무게를 천장 속 구조는 어떻게 받치고 있을까.

갑자기 가슴이 답답했다. 서둘러 계산을 마치고 에스컬레이터를 탔다. 오르내리는 에스컬레이터 폭이 좁아 보였다. 천장도 낮아 보였다. 시간이 더디게 흘렀다. 밖으로 나가자 비로소 숨통이 트였다. 하늘을 올려다보았다. 쌍둥이 건물은 희뿌연 구름 속으로 빨려 들어갔다. 그것이 내가 본 쌍둥이 건

물의 마지막 모습이다.

나는 건축을 전공했지만 세계무역센터에는 큰 관심을 두지 않았다. 초고층 건물에 흥미가 없었다. 쌍둥이 건물을 설계한 건축가가 미노루 야마사키(山崎 實)라는 정도만 알았다. 그가 설계했던 대규모 집합 주택이 슬럼으로 변한 후 시 당국에 의해 폭파된 적이 있다. 야마사키의 대표 작품 두 개가 전혀 다른 이유로 폭파된 것이다. 비운의 건축가다.

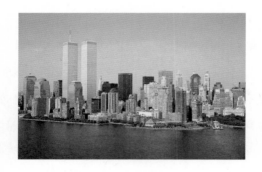

돌이켜 생각해 보면 세계무역센터는 맨해튼에서 뚜렷한 랜드마크 역할을 했다. 관광 명소로는 말할 것도 없다. 일상생활에도 영향을 미쳤다. 맨해튼 거리를 걷다가 길을 잃으면 먼저 사방을, 그리고 위를 둘러보았다.

1층 상가들은 비슷하거나 바뀌는 경우가 많다. 하지만 초

9·11 테러가 일어나기 한 달 전 모습.

고층 건물의 실루엣은 변하지 않는다. 아는 건물이 보이면 방향 감각이 살아났다. 송곳 같은 엠파이어 스테이트 빌딩이 위치한 곳은 센트럴 파크와 가깝다. 높이 치솟은 두 개의 막대 건물, 세계무역센터가 보이면 맨해튼 남쪽 방향이었다.

　허드슨 강 유람선이나 강 건너에서 맨해튼을 바라볼 때 쌍둥이 건물은 하이라이트를 이루었다. 여행객들이 사진 찍을 때 없어서는 안 되는 배경이었다.

　그런 세계무역센터가, 생중계되는 뉴스 화면 속에서 무너져 내렸다.

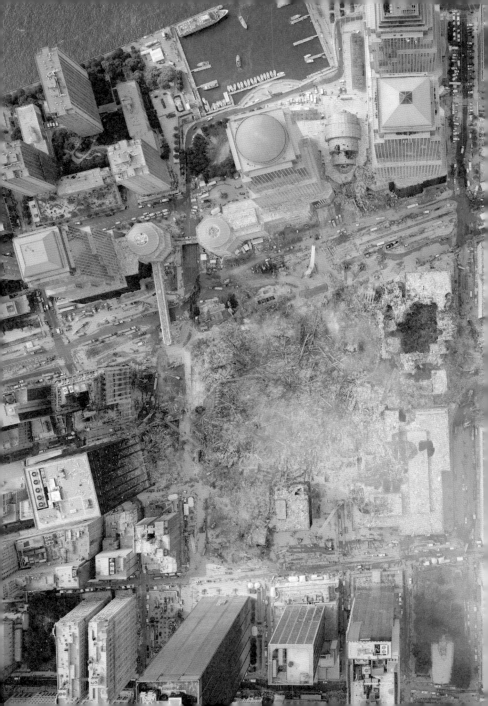

부재를 반추하며

17년 만에 다시 맨해튼을 찾았다.

WTC 코틀랜드(WTC Cortlandt) 역에 내렸다. 역 이름이 낯설
다. 내가 기억하는 이름은 코틀랜드 스트리트 역이었다.

세계무역센터가 무너지던 날 지하철역도 파괴되었고, 뉴
욕시는 새 역사를 만들며 이름을 바꾸었다고 한다.

어디로 나가야 할지 헷갈렸다. 911 메모리얼(911 Memorial)
표지판을 따라갔다. 처음 보는 풍경이었다. 1년이나 살았던
곳인데 새로운 도시처럼 느껴졌다. 예전 같으면 높이 솟은 쌍
둥이 건물을 기준으로 방향을 확인했을 텐데. 기억의 나침반
이 사라졌다.

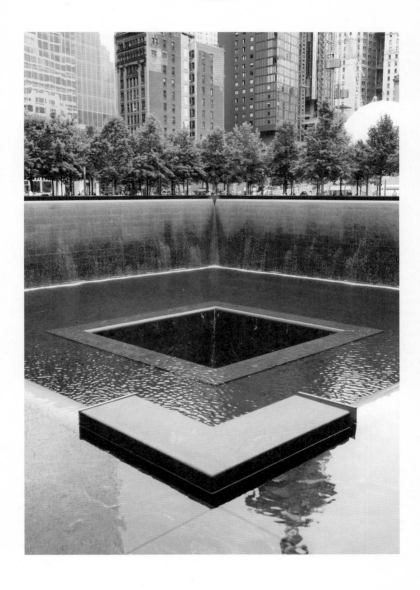

국립 911 메모리얼.

늘어선 나무와 사람들이 보였다. 그곳으로 다가갔다. 물소리가 들렸다. 사람들이 일렬로 서 있는 곳을 향해 가니 물소리가 점점 커졌다. 지하로 파인 커다란 수공간이 드러났다. 사각형 둘레에서 물이 세차게 떨어졌다. 사진에서 보던 것보다 훨씬 굵고 힘찬 물줄기다.

물이 떨어져 물보라를 일으키는 바닥에 조명이 켜져 있다. 낙하하는 수많은 물줄기와 그 물 하나하나를 타고 올라오는 빛. 물과 빛, 낙하와 상승이 교차한다. 수공간 사각형은 쌍둥이 건물이 있던 자리다. 기억 속 쌍둥이 건물을 하늘에 그려 보았다.

바닥 수공간 가운데 네모난 구멍이 있다. 물은 그 검은 공간 속으로 떨어졌다. 구멍의 바닥이 보이지 않았다. 수공간 둘레 어디에서도 바닥은 보이지 않았다. 깊이를 알 수 없다. 수십 미터, 수백 미터 아래일지도. 검은 구멍 속으로 빨려 들어가는 상상을 하니 소름이 돋았다. 죽음의 심연 같았다.

손가락 끝에 홈들이 만져졌다. 수공간을 바라보느라 손이 어디에 놓였는지를 잊고 있었다. 두 손과 팔꿈치가 닿은 경사판에 이름들이 새겨졌다. 수공간 주변을 돌아가며 수많은 이의 이름이 나열되었다. 9·11 테러에 희생된 사람들이다. 중간중간 꽃이 꽂혀 있다.

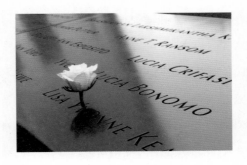

2003년. 테러의 충격이 어느 정도 수습되었을 때, 미국 정부와 뉴욕시, 9·11 테러 추모 재단은 추모 장소를 만들기 위한 국제설계경기를 개최했다. 총 63개 국가의 건축가들이 5,201개 설계안을 제출했다. 지금까지 열린 국제 공모전 역사상 가장 많은 참가작이다. 9·11 테러에 대한 세계적인 관심을 보여 준다.

5천 개가 넘는 작품 중 여덟 개의 프로젝트가 최종 후보에 올랐다. 긴 심사 끝에 건축가 마이클 아라드(Michael Arad)와 조경가 피터 워커(Peter Walker)가 설계한 〈리플렉팅 앱센스(Reflecting Absence)〉가 당선작으로 선정되었다. '부재를 반추하며'라는 의미를 가진다.

당선작을 포함한 최종 후보들에는 비슷한 점이 있다. 모두 쌍둥이 건물이 서 있던 자리를 표기하고 남겼다. 흔적을 남기

수공간 주변 청동판에 새겨진 희생자 이름들.

는 방식은 서로 달랐지만 메모리얼 파크 설계에서 제일 중요
한 요소로 설정했다.

아라드와 워커는 아주 단순한 디자인을 제안했다. 쌍둥이
건물이 있던 정사각형 자리 두 개에 9미터 깊이로 공간을 파
내고, 둘레에서 물이 떨어지게 했다. 공간을 복잡하게 만드는
다른 안들과 달리 파인 흔적과 낙하하는 물만으로 쌍둥이 건
물의 부재를 강조했다.

공모전 계획안에는 현재의 공간과 다른 점도 있다. 지상 광
장에서 9미터 아래 물 뒤쪽 공간까지 사람이 걸어 들어갈 수
있도록 설계한 것이다. 아라드와 워커의 설명이다.

"지하 공간으로 내려가며 사람들은 도시의 소음과 풍경으로
부터 멀어지고 어둠 속으로 들어간다. 아래로 내려갈수록 떨
어지는 물소리가 커진다. 바닥 가까이에서 밝은 빛이 스며든
다. 가장 아래 공간에서 사람들은 물의 커튼 뒤에 서 있는 자
신을 발견한다."[29]

긴 어둠의 복도를 지나 빛나는 물의 장벽을 만나게 하려는
의도다. 아쉽게도 이 부분은 실현되지 못했다. 현재의 메모리
얼 파크에서는 지상 광장에서만 수공간을 경험할 수 있다. 수

공간 아래에는 박물관이 지어졌다.

만약 공모전 계획안대로 지어졌으면 어땠을까. 하염없이 떨어지는 물의 장벽을 손으로 만져 볼 때 우리는 어떤 감정을 느꼈을까.

기억은 경험을 물들인다. 만약 이 물벽이 전혀 다른 장소에, 다른 이야기를 가지고 세워졌다면 사람들의 경험과 반응은 달랐을 것이다. 분수에서 뛰어 노는 아이들처럼 즐거워했을지도 모른다. 하지만 뉴욕 전체를 뒤덮고 있는 그날의 기억은 지금 여기, 우리의 감정과 행동을 유도한다.

마이클 아라드 · 피터 워커, 〈리플렉팅 앱센스〉, 2003년. 911 메모리얼 국제설계경기 당선작.

백발의 노인이 청동판에 새겨진 한 이름을 정성스레 쓰다
듬고 있다. 손으로 만지는 알파벳 이름을 떨리는 입술로 되뇌
었다. 희생자의 유가족일까.

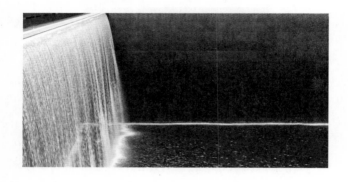

어디선가 앰뷸런스 소리가 들렸다.

뉴스에서 보았던 그 장면,

그 소리가 떠올랐다.

빛의 헌사

9월 11일 저녁.

석양이 맨해튼 빌딩숲 뒤로 넘어갔다. 고층 빌딩 사이로 마지막까지 남아 있던 주홍빛 하늘도 사라졌다. 밤하늘의 어둑한 기운이 내려앉기 시작했다. 건물과 간판들이 하나둘씩 불을 밝혔다.

갑자기 푸른 빛 두 가닥이 하늘로 솟구쳐 올랐다. 순간이었다. 뉴욕 밤하늘에 거대한 빛 기둥이 세워졌다. 얼마나 높은지 맨해튼 고층 건물들이, 아니 도시 전체가 납작해 보였다.

거리를 걷던 사람들도, 공원을 산책하던 사람들도, 카페 테라스에서 커피를 마시던 사람들도 모두 하늘을 올려다보았다. 뉴욕의 시선이 푸른 빛에 모였다.

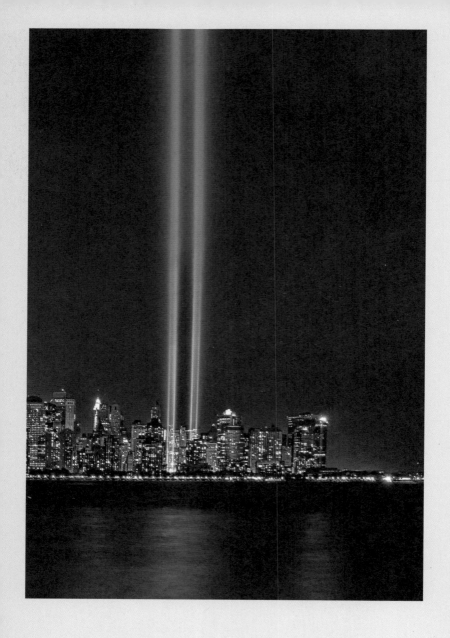

〈트리뷰트 인 라이트〉.

빛 기둥이 구름과 대기권을 뚫고 우주로 뻗어 나가는 모습을 상상했다. 3만 광년, 100만 광년 떨어진 은하에서도 3만 년, 100만 년 후에 지금 쏘아 올린 푸른 빛을 볼 수 있을 것이다.

〈트리뷰트 인 라이트(Tribute in Light)〉라는 작품이다. 빛 속에서, 혹은 빛을 통해 헌사한다는 뜻이다. 9·11 테러를 기억하고 희생자를 추모하기 위해 만들었다. 〈리플렉팅 앱센스〉가 물을 사용해 메모리얼 파크를 지었다면, 〈트리뷰트 인 라이트〉는 빛을 투사해 기억의 타워를 세웠다. 전자는 물, 지하, 아래, 하강의 개념이, 후자는 빛, 하늘, 위, 상승의 개념이 중심을 이룬다.

이 작품은 제논 라이트 여든여덟 개를 사용해 만들었다. 제논 라이트는 램프 속에 제논(Xenon) 기체를 넣어 만든 조명이다. 푸른 색감을 내며 직선 방향으로 강한 빛을 투사한다. 얼핏 보면 빛 두 가닥으로 보이지만 하나의 빛 기둥에 마흔네 개씩, 총 여든여덟 개의 조명을 설치했다.

빛이 워낙 높게 치솟기 때문에 맑은 날에는 100킬로미터 떨어진 곳에서도 볼 수 있다. 서울시청 앞 광장에 동일한 빛 기둥을 세우면 천안, 원주, 춘천에서도 볼 수 있다는 말이다.

〈트리뷰트 인 라이트〉는 9·11 테러 이후에 만들어졌지만 테러 이전에도 비슷한 설치 계획이 존재했다.

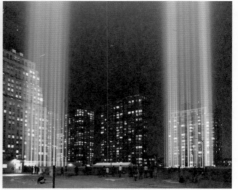

1997년, 이스라엘 태생 조각가 에즈라 오리온(Ezra Orion)은
세계무역센터 옥상에 수직 조명을 설치하고 하늘로 빛을 쏘
아 올리는 작품을 제안했다. 테러가 일어나기 이전, 순수한
예술적 접근이었다. 비용 때문에 실현하지는 못했다.

빛 기둥을 세우는 아이디어는 오리온이 그간 해 온 작품들
에 배경을 두고 있다. 그는 하늘로 올라가는 계단, 가늘고 높
은 돌기둥 등을 선보여 왔다. 그중에서도 이스라엘 우주국과
협업하여 만든, 다른 은하계를 향해 쏜 레이저 빔 프로젝트는
〈트리뷰트 인 라이트〉와 유사하다.

9·11 테러 이후 빛의 타워를 만들어 희생자를 추모하자는
의견이 나왔다. 높게 만들어 뉴욕 어디에서도 잘 보이게 하자
는 데 의견이 모아졌다. 건축, 미술, 조경 등 다양한 분야의 사

에즈라 오리온, 〈은하계 프로젝트〉, 1992년(왼쪽). 〈트리뷰트 인 라이트〉(오른쪽).

람들이 팀을 꾸렸다. 그들은 오리온의 예전 계획도 참고했다.

2002년 3월 11일. 처음으로 〈트리뷰트 인 라이트〉가 뉴욕 밤하늘에 켜졌다. 한 달 동안만 켜지는 일회성 프로젝트였다. 하지만 많은 사람들이 다음 해에도, 특히 9월 11일에 '빛의 헌사'가 켜지기를 바랐다. 2003년, 다시 푸른 빛이 켜졌다. 이번에도 마지막이라고 했다. 그러나 매번 계획은 어긋났다. '빛의 헌사'가 1년 중 9월 11일 단 하루만이라도 뉴욕의 밤을 밝히기를 바라는 목소리가 간절했기 때문이다.

이제 〈트리뷰트 인 라이트〉는 911 메모리얼에서 약 300미터 떨어진 주차장 옥상에 영구적으로 설치되었다. 매년 9월 11일 저녁부터 다음날 아침까지 빛을 밝힌다.

〈트리뷰트 인 라이트〉는 사람이 만든 인공조명이다. 태양

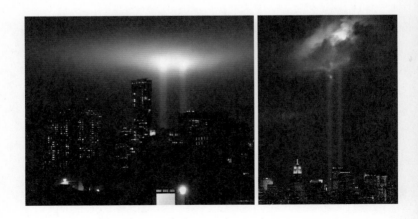

맨해튼 밤하늘의 대기 조건에 따라 다르게 보이는 〈트리뷰트 인 라이트〉.

빛이나 자연광이 아니다. 서양의 전통 종교 공간에서는 내부를 어둡게 만들고 한 줄기 태양빛을 끌어들인다. 그 빛을 보며 우리는 살고 있는 세상과 다른 더 큰 세계, 더 높은 차원을 상상한다.

하지만 〈트리뷰트 인 라이트〉는 사람의 빛을 하늘로 쏘아 올린다. 거꾸로 된 예배당이다. 하늘이 사람의 빛을 받는다. 이 빛에는 두 가지 의미가 담겼다.

하나는 질문이다. 3천여 명의 희생자와 함께 무너져 내릴 수밖에 없었던 그날, 그 사건에 대한 질문이다. 왜 그럴 수밖에 없었는가. 다른 하나는 헌사다. 이제는 돌이킬 수 없는 사건과 희생에 대한 기억과 추모를 담은 마음이다.

새벽 무렵. 맨해튼 남부에 안개가 끼기 시작했다. 뉴욕 앞바다에서 밀려오는 해무 같기도 했다.

아직도 켜져 있는 푸른 빛 두 가닥이 안개와 만나 새벽하늘을 몽롱하게 물들였다.

기억의 구름

오후 하늘은 맑고 상쾌했다.

13번가 웨스트 320번지로 향했다. 오래전 일했던 건축 사무소가 있던 곳이다.

그 사무소는 몇 해 전 이름을 바꾸었다. 위치도 다른 곳으로 옮겼다. 공교롭게도 새로 지은 세계무역센터 40층으로 이사했다.

17년 전처럼 건축 사무소에서 쌍둥이 건물까지 산책하고 싶었다. 퇴근하고 뉴욕 뒷길을 따라 바닷가 배터리 파크까지 걸으면 기분이 좋았다.

8번가를 따라 걸었다. 5, 6층 높이의 붉은 벽돌 건물들이 이어졌다. 골목 안쪽 집들에는 비상계단이 매달려 있다. 맨해

튼 특유의 거리 풍경이다. 기억이 잘 나지 않지만 예전에 비해 크게 달라진 것 같지 않다.

오래된 추억의 장소를 돌아볼 때면 프랑스 작가 파트릭 모디아노(Patrick Modiano)의 소설들이 생각난다. 소설 속 주인공들은 하나같이 자신의 정체성을 찾는 불안한 존재들이다. 예전에 만났던 사람들, 예전에 살았던 장소를 찾으며 흩어진 기억을 모으고 더듬는다. 그러나 모든 것은 안개 속처럼 희미하다. 손에 잡힐 듯 잡히지 않는다. 끝내 자신의 뚜렷한 정체성은 찾지 못하고 이런저런 가능성과 질문만 가진다.

허드슨가가 나왔다. 양쪽으로 늘어선 건물들 사이로 거리의 소실점이 보였다. 소실점 위로 쌍둥이 건물이 보였던 것으로 기억한다. 그런데 지금은 다른 건물이 시야에 들어왔다. 새로운 세계무역센터일까.

밤의 거리 위로 〈트리뷰트 인 라이트〉가 켜진 모습을 떠올려 보았다. 노란 불을 밝힌 카페 테라스가 이어지고, 아직 핑크빛 석양의 여운이 남아 있는 밤하늘에 형광 파랑 빛 기둥들이 올라간다. 9월 11일 당일에는 그런 생각을 못했지만, 어쩌면 아름다울지도 모른다는 느낌이 들었다. 이내 생각이 꼬리를 물었다. 테러를 기억하고 희생을 추모하는 불빛에 아름답다는 표현을 써도 되는 것일까. 감히 아름다움을 논할 수

있을까.

오리온의 시도가 생각났다. 쌍둥이 건물 꼭대기에 수직의 빛을 설치하는 그 프로젝트가 실현되었다면 어땠을까. 만약 〈트리뷰트 인 라이트〉가, 아니 〈트리뷰트 인 라이트〉라 이름 붙이지 않은 동일한 빛 작품이 9·11 테러 이전에 만들어졌다면, 혹은 테러가 일어나지 않았다면 우리는 그 빛을 보고 어떤 감정을 느꼈을까. 아름답거나 숭고하다고 느꼈을지도 모른다. 빛의 축제를 벌였을지도.

기억은 경험을 물들인다. 그날의 강렬한 기억은, 그리고 그 사건이 촉발한 감정의 소용돌이는, 남은 자들과 마천루 도시의 내면을 가득 채우고 있다. 우리는 개인의 자유 의지로 살아간다고 생각하지만 기억, 문화, 집단 무의식의 틀을 벗어나기 어렵다. 그래서 그날의 기억을 공유하는 사람들 중 누구도 푸른 두 가닥의 빛을 보고 아름답다 말하지 않는다.

홀로코스트를 겪은 문학가 엘리 위젤(Elie Wiesel)은 "기억이 없으면 문화가 없다. 기억이 없으면 문명도, 사회도, 미래도 없다."고 말했다. 문화가 무엇인가. 인간의, 공동체의 지혜와 예술을 총망라한 것이라면 기억은 이 모두를 물들인다. 보이지 않는 기억의 구름이 우리를 덮고 있다.

세계 각지의 도시와 장소 중에는 기억의 구름으로 뒤덮인

곳이 많다. 베를린도 그런 도시 중 하나다. 승리의 역사, 성공의 환희도 남아 있지만 곳곳에 전쟁의 상처, 분단의 상흔, 학살의 흔적이 가득하다.

이러한 기억을 보듬어 주는 어느 작은 공간이 있다. 웅장한 고전주의 건축이 즐비한 도심 한구석에 가로세로 각각 20미터 남짓한 석조 건물이 위치한다. 노이에 바헤(Neue Wache)다.

텅 빈 공간, 천장에 동그란 구멍이 있다. 그 아래에 검은 조각이 놓였다. 엄마가 전쟁에서 죽은 아들을 안고 있다. 독일 조각가 케테 콜비츠(Kathe Kollwitz)가 만든 피에타상이다. 그녀 역시 제1차 세계대전에서 아들을 잃었다.

엄마와 아들 위로 한 줄기 빛이 떨어진다. 비가 오면 비를 맞고, 눈이 오면 눈을 맞는다. 한겨울, 하얀 눈에 덮여 떨고 있는 모자의 모습은 심금을 울린다. 그 어떠한 기념관이나 전시물보다 깊은 여운을 전한다.

콜비츠의 피에타상은 아무런 설명이 필요 없다. 죽은 아들을 안은 엄마의 모습에 무슨 설명이 필요하겠는가. 베를린 역사와 전쟁에 대한 지식이 없어도 피에타상은 인간이 가지는 보편적인 감정에 다가간다.

여기서도 기억은 감정을 이끄는 역할을 한다. 기억의 구름은 생각보다 두텁다. 의식 속 기억, 무의식 속 기억, 더 아래

층위의 기억들이 켜켜이 쌓여 있다. 어쩌면 우리는 기억의 구름이 사라진 맑은 하늘을 볼 수 없을지도 모른다. 그 맑은 하늘조차 또 다른 차원의 기억일지도.

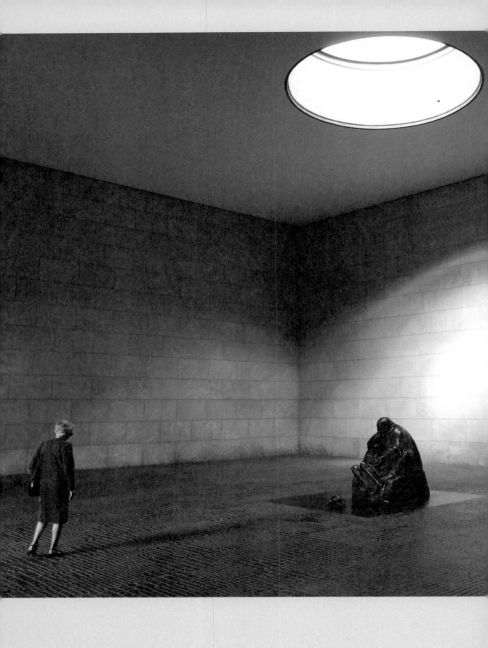

케테 콜비츠, 〈죽은 아들을 안고 있는 어머니〉, 1937~1938년. 독일 노이에 바헤.

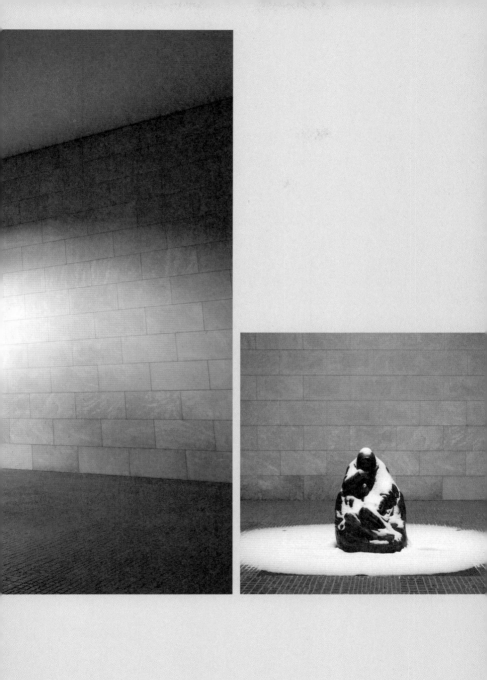

밤 비행

비행기가 활주로에서 힘차게 날아올랐다.

대륙 간 여객기라 덩치가 크다. 긴 날개 끝이 심하게 흔들렸다. 이제 지천명인데 아직도 아이같이 창가 자리를 좋아한다. 이착륙할 때 창밖 풍경이 여전히 신기하고 재밌다. 공항에서 체크인하며 맨해튼이 보이는 쪽 좌석을 달라고 했다.

비행기는 사선으로 계속 상승했다. 밤하늘 속에서 날개 끝 점멸등이 아래위로 출렁거렸다. 날개 표면 위로 희뿌연 구름이 빠르게 지나갔다. 가방을 넣는 머리 위 짐칸이 소리를 내며 떨렸다. 급기야 난기류를 만났는지 순간 엉덩이가 의자에서 떨어질 정도로 급격하게 하강했다. 일부 승객이 비명을 질렀다. 다시 고도를 높였다. 손에 땀이 났다.

창밖 날개가 아래로 기울어졌다. 비행기가 선회하기 시작했다. 노랗고 하얀 불빛이 가득한 도시가 보였다. 긴 자루 같이 생긴 맨해튼을 찾았다. 흔들리는 비행기에서 지형 찾기가 쉽지 않았다. 멀리 맨해튼으로 보이는 장소를 발견했다. 저 한쪽 끝에 세계무역센터가 있다. 아니, 있었다. 이제 1년에 한 번, 빛으로 그 건물을 세운다.

〈트리뷰트 인 라이트〉는 비물질로 물질을 드러낸다. 아이의 가녀린 손으로도 가릴 수 있는 빛으로 그 엄청난 무게의 철과 콘크리트 건축을 은유한다. 파괴된 건물을 똑같이 지으면 그것은 재현이자 복제다. 하지만 다른 매체로, 다른 방법으로 표현하면 그것은 상징이자 은유다. 무언가를 기억하는 데에는 상징과 은유의 힘이 재현과 복제보다 더 크다. 상징과 은유를 통해 그것이 표현하고자 하는 바를 사유하는 과정에서 상상과 감정의 폭을 넓힐 수 있기 때문이다.

반대로, 물질로 비물질을 드러내는 작품도 있다. 1993년, 영국 예술가 레이첼 화이트리드(Rachel Whiteread)는 폐허로 남은 주택 내부에 콘크리트를 부었다. 바닥, 벽, 천장, 지붕은 거푸집 역할을 했다.

콘크리트가 굳은 후 집을 모두 뜯어냈다. 기묘한 모습의 콘

크리트 덩어리만 남았다. 그렇게 〈집(House)〉이 탄생했다. 회
색 덩어리는 예전 집의 내부 공간 모습이다. 거실, 방, 복도,
주방의 빈 공간들이 고체로 만들어졌다. 그 집에 살던 거주자
가 숨쉬던 공기의 풍경이다.

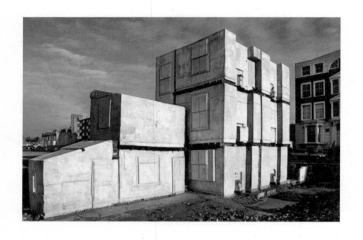

도시 한편에 덩그러니 놓인 콘크리트 더미는 많은 상상을
하게 한다. 지나가는 사람들은 〈집〉을 보며 그 집에 살던 사
람을 그리고, 자신이 살고 있는 일상 공간의 고체화된 모습을
떠올린다.

모습과 내용은 다르지만 〈트리뷰트 인 라이트〉와 〈집〉은
둘 다 기억을 중심 주제로 한다.

레이첼 화이트리드, 〈집〉, 1993년. 콘크리트, 영국.

비행기가 안정적으로 날기 시작했다. 동그란 창문 밖을 바라보았다. 아득히 먼 아래에 불빛들이 모여 있다. 가느다란 직선 빛들도 있다. 도시일까, 마을일까. 저곳은 어떤 기억의 구름을 덮고 있을까.

서울이 떠올랐다. 우리의 도시가 가지는 기억을 더듬어 보았다. 조선시대, 일제시대, 근대, 현대를 거치며 생긴 숱한 상처와 슬픔의 흔적이 배어 있다. 역사적, 정치적 사건 사고는 말할 것도 없고 삼풍백화점, 성수대교 붕괴 등 대형 인재도 여러 차례 있었다.

그런데 기억의 등가물이 잘 떠오르지 않는다. 사건과 사고를 기억하고 희생을 추모하는 사회적 기억의 공간이 잘 생각나지 않는다.

국립중앙박물관으로 사용되던 조선총독부 건물은 제대하고 나니 사라져 있었다. 총독부 건물이 사라진 경복궁과 북악산 풍경은 시원했다. 아름다운 도심 파노라마의 복원이 반가웠다. 하지만 한편으로는 이렇게 말끔히 기억을 지워도 되나 싶었다.

몇 해 전이었다. 서울숲 부근 강변북로 샛길을 운전할 때였다. 차가 많이 막혀 가다 서다를 반복했다. 오른편으로 작은 돌탑이 보였다. 그 길을 여러 번 지났지만 돌탑이 눈에 띈 것

은 처음이었다. 자동차 전용 도로 사이에 위치한 돌탑. 사연이 궁금했다.

인터넷에 검색해 보았다. 성수대교 희생자 위령탑이었다. 그렇게 가기 힘든 곳에 위령탑이라니. 위령탑 관리 예산이 0원이라는 기사도 있었다. 그러고 보니 삼풍백화점 추모탑도 양재 시민의 숲 구석에 있다. 사람들 발길이 닿기 힘든 곳이다. 주민들의 반대로 추모 공간은 제 장소에 세워지지 못했다.

잊으면 잊히는 것일까. 우리는 사회적 사건을 애써 잊으려 한다. 아픈 기억을 덮고 내일을 향하는 마음은 충분히 이해할 수 있다. 그럼에도 불구하고 기쁨의 기억과 슬픔의 기억이 공존하는 사회가 되면 좋겠다. 세대와 세대를 이어 다양하고 풍부한 감정을 공유하는 것이 결국 공동의 감각, 공동의 문화를 만들기 때문이다.

비행기는 깊은 밤하늘 속으로 날아갔다.

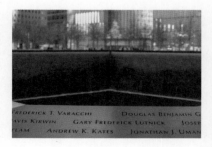

ADDRESS: 180 Greenwich St, New York, NY 10007, USA
ARCHITECT: Michael Arad & Peter Walker

구원의 빛:

마멜리스 수도원

빛은 빛으로부터 오지 않는다.
어둠으로부터 온다.

－미르체아 엘리아데

Light does not come from light,
but from darkness.

- Mircea Eliade

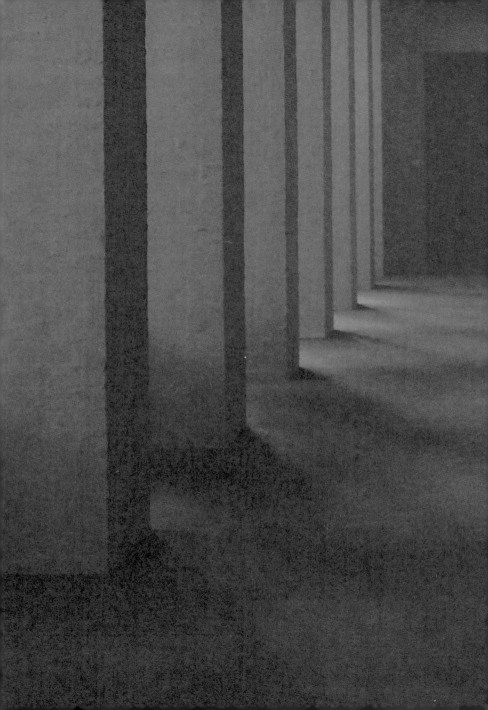

당신이 얻는 것은 무엇인가요

다시 유럽.

벨기에 브뤼셀 공항에서 차를 빌렸다.

네덜란드 남쪽 끝, 마멜리스(Mamelis)로 가기 위해서다. 이곳
에는 수도사이자 건축가였던 한스 반 데어 란(Hans Van der Laan)
이 설계한 세인트 베네딕투스베르그 수도원(St. Benedictusberg
Abbey)이 있다. 지명을 따서 마멜리스 수도원이라고도 불린다.

마멜리스는 아주 작은 마을이다. 주민이 여든 명 정도밖에
되지 않는다. 동쪽으로는 독일 국경과 붙어 있고, 서남쪽으로
는 벨기에 국경과 가깝다.

베네딕트회(Benedictine Order) 수도사들은 세계대전을 피해
도시에서 멀리 떨어진 전원 마을에 터를 잡았다.

차창 밖으로 평화로운 시골 풍경이 스쳐 갔다.

얼마 전에 받은 이메일이 생각났다.

브뤼셀로 오기 전 체코 시골에 위치한 노비 드부르 수도원(Abbey of Novy Dvur)에 들렀다. 영롱한 백색 공간이 인상적인 곳이다. 이곳에 머물기 위해 이메일을 보냈다. 나의 방문 목적과 원하는 일정을 적었다.

얼마 후 얀 마리아(Jan Maria) 수도사로부터 답장이 왔다. 첫 문장에 다음과 같은 내용이 있었다.

"우리 수도원장님은 건축가들에 대한 안 좋은 기억을 가지고 있습니다."

이메일에는 수도사들의 영역은 출입이 불가능하고, 예배당에서 사진을 찍으면 안 되고, 머무는 동안에는 수도원의 일과를 따라야 한다고 써 있었다.

'건축 답사'라는 말을 괜히 적은 것 같았다. 사실 내 여행의 목적이 반드시 건축 답사만은 아니다. 건축도 경험하지만 가급적 그 안에 담긴 삶에도 참여하려 한다. 그래서 중요한 건축 공간에서는 낮과 밤을 지내며 며칠 머문다.

예민한 이메일을 보니 그간 수도원에서 벌어졌을 법한 일들이 상상되었다.

건축 전공자들은 커다란 카메라를 목에 걸고 답사라는 명목하에 여기저기 돌아다니며 사진을 찍는다. 장소와 공간을 오감으로 경험하는 대신 카메라 렌즈 속 이미지만 들여다보다 다음 목적지로 이동한다. 무리를 지은 건축가들, 학생들은 소란스럽기도 하다. 도시 공공장소나 대형 상업 공간이면 별문제 없지만 수도원 같은 곳에서는 전혀 상황이 다르다.

나는 답장을 보냈다. 모든 조건을 따르겠다고 했다. 마리아 수도사는 나의 체류를 허락하며 첨부한 글을 읽어 보라고 했다.

"관광객들은 '보기' 위해서 옵니다. 하지만 여기에는 아무런 볼 것이 없습니다. 우리 삶의 본질은 바라볼 수 있는 종류가 아닙니다. 버스가 도착하고, 호기심 가득한 사람들이 수도사들을 바라봅니다. 수십 개의 눈들이 건축을 찬양하며 높은 공간을 올려다볼 때, 침묵 속에 지내는 우리들은 이를 감내해야 합니다. 많은 수도원에서 이와 같은 문제가 발생하고 있습니다. 그러나 이것이 우리가 경계하는 유일한 이유는 아닙니다. 더 중요한 점이 있습니다. 이러한 방문으로부터 당신이 얻는

것은 무엇인가요? 무리를 지어 단 몇 분 만에 스쳐 지나가는
방문 속에서 얻는 것은 무엇인가요?"

프로코피우스(Procopius) 신부가 쓴 글이었다.[30]
　소설가 프란츠 카프카(Franz Kafka)는 '책은 우리 내면의 얼
어붙은 바다를 깨뜨리는 도끼가 되어야 한다'고 말했는데, 바
로 그 도끼와 같은 글이었다.
　마멜리스로 가는 내내 '당신이 얻는 것은 무엇인가요?'라
는 질문이 떠올랐다.
　내비게이션이 알림을 울렸다. 달리던 국도를 벗어나 오른
쪽 샛길로 핸들을 꺾었다.
　수목 사이로 오래된 농가들이 보였다. 들판에 소 몇 마리만
보일 뿐 고요하기 그지없었다. 얕은 언덕길로 올라갔다. 정상
에 이르니 십자가 탑과 아이보리색 벽돌로 지은 건물이 나타
났다. 마멜리스 수도원이다.

　입구에서 청회색 문 옆 벨을 눌렀다.
　시간이 흘렀다. 안에서 어떤 사람이 나올지, 내부는 어떤
풍경일지 궁금했다. 노비 드부르 수도원처럼 상세한 이메일
을 주고받진 못했다. 답사와 숙박이 가능한지 묻는 이메일에

가능하다는 짧은 답장만 받은 상태였다. 오늘 내가 도착한다는 사실은 기억하고 있을까.

문이 열렸다. 검은 수도복을 입은 노년의 수도사가 나왔다. 눈이 부리부리하고 키가 훤칠하게 컸다.

"제가 람베르투스(Lambertus) 수도사입니다."

답장을 보냈던 수도사였다. 가방을 챙겨 들고 그를 따라 수도원 안으로 들어갔다. 회랑은 짙은 그늘 속에 잠겨 있었다. 검은 옷을 입은 수도사들이 고개를 숙이고 조용히 발걸음을 옮겼다.

나는 침묵의 공간 속으로 걸어 들어갔다.

마멜리스 수도원 입구.

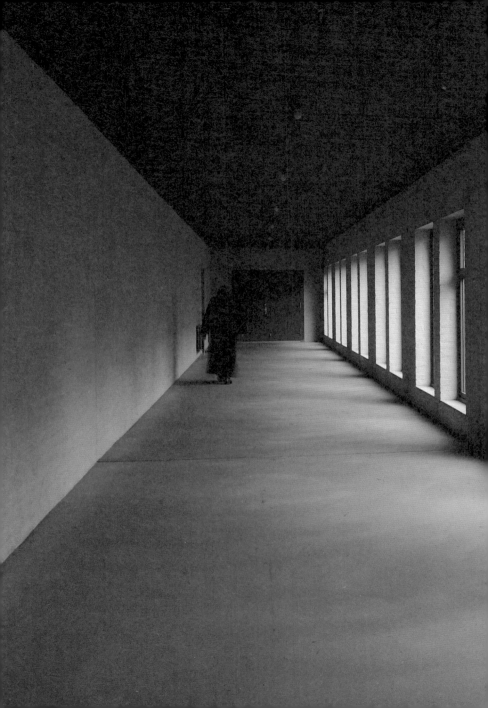

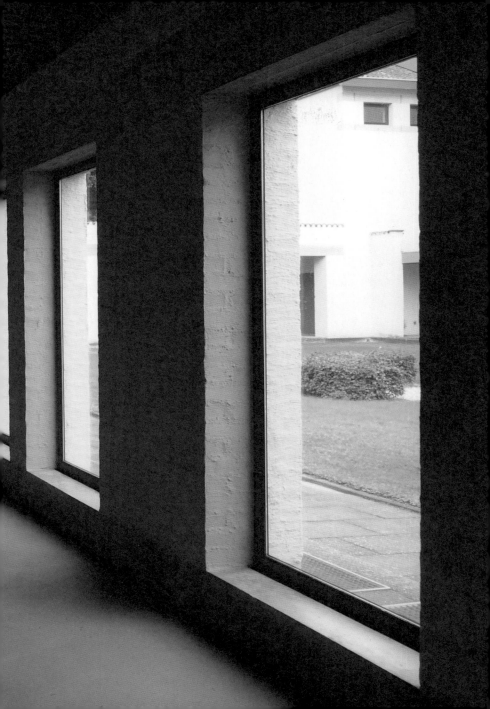

스스로 드러나다

"이 방입니다."

람베르투스 수도사가 걸음을 멈추었다.

방문에 작은 이름표가 붙었다. 하얀 종이에 파란 볼펜 손글씨로 'Mr. Jong Jin'이라 적었다.

수도원으로 출가하는 기분이었다.

낮이었지만 방 안은 어둑했다. 창밖으로 밝은 들판이 보였다. 창문을 열자 바람과 함께 풀벌레, 새소리가 들어왔다.

언제부터인가 이런 북향 방이 좋다. 남향 방은 태양빛을 그대로 받지만 북향 방은 은은한 반사광만을 가진다. 뜨거운 직사광선이 내가 있는 공간 안쪽까지 투사되는 것이 부담스럽다. 은근한 그늘에서 빛나는 풍경을 바라보는 것이 좋다.

개인 숙소 내부.

숙소 내부를 살펴보았다. 책상, 의자, 침대 모두 군더더기 없이 둔탁한 디자인이다. 목재로 만들고 페인트를 칠했다. 한스 반 데어 란이 하나하나 직접 설계했다.

의자에 앉아 창밖을 바라보았다. 들판의 고요가 방 안까지 물들였다. 고요는 내 안 깊숙한 곳까지 파고들었다. 이럴 때면 공간과 내가 하나된 느낌이다.

갑자기 종소리가 크게 울렸다.

미사를 시작하는 모양이었다. 나는 예배당으로 향했다.

나무 출입문을 조심스럽게 열었다. 내부는 청회색 음영에 휩싸여 있다. 옅은 회색 벽과 기둥들이 예배당 공간을 둘러싸고 짙은 회색 가구가 가운데 놓였다. 무거운 회색 공간이 늦은 오후의 빛을 받아 더욱 무겁게 가라앉았다.

흑인 수도사가 홀로 들어왔다. 손에 악기를 들었다. 아프리카 전통 악기 코라(Kora) 같았다. 긴 나무 몸체에 연결한 줄을 튕기며 소리를 내는 악기. 수도사가 연주를 시작했다. 부드러운 현악기 소리가 예배당에 울려 퍼졌다. 유럽 정통 수도원에서 듣는 아프리카 악기 소리. 이색적이었지만 한편으로 잘 어울렸다.

잠시 후 수도사들이 줄지어 예배당으로 들어왔다. 가운데

놓인 제단에서 피어오르는 향이 내부를 채워 나갔다. 그늘진 공간에 뿌연 향이 더해지며 몽환적인 분위기가 절정을 이루었다.

양쪽에 나누어 앉은 수도사들이 선율에 맞추어 문답을 주고받았다. 라틴어 같았다. 내용은 알 수 없었다. 베네딕트회의 믿음과 찬양에 대한 질문과 대답으로 느껴졌다.

미사가 끝났다. 수도사들이 예배당 여기저기의 문을 열었다. 내부에 가득 찼던 향이 문을 통과해 회랑으로 서서히 흘러갔다. 수도사들이 불러 모은 하늘의 기운이 예배당에 모였다 주변으로 퍼져 나가는 듯했다.

텅 빈 예배당에는 형언하기 어려운 공간 분위기가 감돌았다. 신비로웠다. 창문을 통해 들어오는 빛이 밝아졌다 어두워졌다 하며 변했다. 빛과 공간의 현상이 마치 살아 있는 생명체 같았다. 빛의 생명체…. 토로네 수도원에서 보았던 꿈틀거리던 노란빛이 떠올랐다.

빛만이 아니었다. 청량하게 코를 자극하는 향기, 발자국과 새소리가 공명하는 소리, 손에 만져지는 거친 벽돌벽과 나무 가구의 감촉. 이 모든 감각 체험은 한데 어우러져 비일상적인 순간을 만들었다.

성스러움이 느껴졌다. 분명 어떤 성스러운 감정이었다. 눈

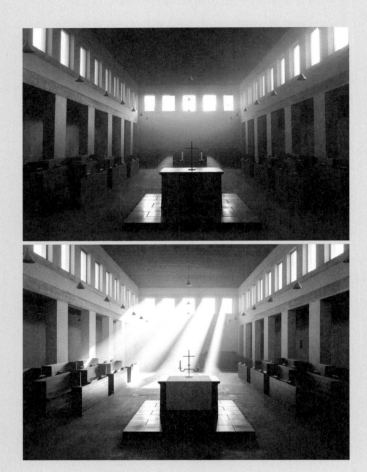

오후 미사를 마친 직후의 예배당(위)과 오전 햇빛이 들어오는 예배당(아래).

에 보이는 현실 이면에 또 다른 세계가 있는 것 같았다. '성스러움이 구체적으로 무엇인가?'라고 내게 묻는다면 '지금 이 마음의 상태' 혹은 '스스로 드러나는 지금 이것'이라고밖에 대답할 수 없다.

내가 의도한 것도 아니었다. 자연스레 그런 감정이 나타났을 뿐이다. 이것이 공간의 현상 때문인지, 내재된 감정의 가능성 때문인지는 알 수 없다. 설명할 수는 없지만 분명 어떤 현상이 일어났다.

종교학자 미르체아 엘리아데(Mircea Eliade)는 이러한 현상을 '성현'이라는 말로 설명했다.

"성스러움은 속됨과 전혀 다른 어떤 것으로 스스로 드러나고, 스스로 나타난다. 그렇기 때문에 우리는 성스러움을 안다. 성스러움의 드러남을 표현하기 위하여 성현(聖顯, Hierophany)이라는 말을 제안한다. (그리스어 Hieros는 신성함을, Phainomai는 나타남을 뜻한다.) 가장 원초적인 성현에서부터 최고 수준의 성현에 이르기까지 우리는 동일하고 신비스러운 현상에 직면한다. 이는 우리의 속된 세계에 속하지 않는 전혀 다른 어떤 질서이자 실재다."[31]

엘리아데는 성스러움이 드러나고 이를 체험하는 일은 인간 보편의 감정이자 현상이라고 했다. 특정 종교의 형식을 벗어나 누구나 느낄 수 있다는 말이다. 현재와 같은 종교 형식이 없던 먼 옛날의 고대인들도 동굴 속의 빛, 별이 가득한 밤하늘, 찬란한 일출을 보며 비슷한 감정에 사로잡혔을 것이다. 엘리아데에 의하면 성현은 자연이나 일상적인 장소, 혹은 평범한 사물에서도 나타날 수 있다. 당연히 건축이 만드는 공간 현상도 종교 현상 체험으로 이어질 수 있다.

그런 의미에서 마멜리스 수도원의 미사와 공간 분위기는 비록 라틴어 문답을 알아들을 수 없을지라도 그 자체로 의미와 가치를 지닌다.

향이 흐르는 방향을 따라 수도원 곳곳을 걸었다.

수도사 건축가

마멜리스 수도원을 지은 이야기가 궁금했다.

'세인트 베네딕투스베르그 수도원'이라는 공식 명칭에서 볼 수 있듯이 이곳은 베네딕트회 수도원이다.

베네딕트회는 6세기에 성 베네딕트(Saint Benedict)가 설립한 수도회다. '기도하라. 그리고 노동하라.'라는 기치 아래 수도 사들이 공동체를 이루어 평생 은둔과 금욕 생활을 한다.

"서방 수도원의 역사는 베네딕트 수도원의 역사"라는 말이 있다.[32] 그 정도로 베네딕트회는 일관된 철학과 형식을 중히 여기며 이를 수도원 건축에도 반영해 왔다.

마멜리스 수도원은 1922년에 지은 구관과 1968년 이후에 지은 신관으로 구성된다. 유럽에서 간혹 볼 수 있는 수백 년

된 수도원은 아니다.

20세기로 들어서며 유럽은 정치·사회적으로 큰 혼란을 맞았다. 특히 제1차 세계대전은 유럽의 근간을 흔들어 놓았다. 당시 독일 과도 정부는 여러 지역에 흩어져 있던 수도회를 해체하고 수도사들을 전쟁에 참여시켰다. 베네딕트회 수도사들은 이를 피해 새로운 터전이 절실하게 필요했다. 그들은 독일 접경과 가까운 네덜란드 시골 마을 마멜리스에 정착했다.

독일 건축가 도미니쿠스 뵘(Dominikus Böhm)이 구관 설계를 맡았다. 중정을 가진 ㅁ자 건물이다. 벽돌로 짓고 양쪽 코너에 원뿔 모양 지붕을 얹었다.

겨우 수도원을 마련했는데 제2차 세계대전이 발발했다. 다

마멜리스 수도원의 구관과 신관.

시 수도사들은 전쟁터로 내몰렸다. 미국 군대는 마멜리스 수도원을 점거하고 정치범 수용소로 사용했다. 이렇게 수많은 전란과 풍파를 거치고 난 후, 마멜리스 수도원은 1964년에야 비로소 정식 인가를 받았다.

수도원은 안정적으로 자리를 잡아 나갔다. 수도사들도 늘었다. 새로운 예배당을 비롯한 지하 제실 크립트(Crypt), 도서관, 숙소 등 여러 시설이 필요했다. 1956년, 수도원장은 반 데어 란을 초청했다. 그는 이미 수도사 겸 건축가로 활동하며 예배당을 지어 본 경험이 있었다.

반 데어 란은 거처를 마멜리스 수도원으로 옮겼다. 이때부터 그는 수도원 증축 프로젝트 대부분을 도맡아 진행했다. 1991년에 87세로 작고할 때까지 그는 마멜리스를 떠나지 않았다.

반 데어 란은 1904년 네덜란드 레이던(Leiden)에서 태어났다. 아버지는 건축가였고 두 명의 형제도 나중에 건축가가 되었다. 집안 영향으로 그는 델프트 공과 대학교(Delft University of Technology)의 전신인 델프트 기술학교에서 건축을 공부했다. 하지만 학업을 마치지 않은 상태로 수도원에 들어갔다. 그는 나이 서른에 수도사 자격을 얻었다.

많은 건축가가 종교 시설을 설계한다. 하지만 직접 그 종교

에 몸담고 종사하면서 동시에 건축 활동을 하는 경우는 찾아
보기 힘들다. 반면 반 데어 란은 수도사이자 건축가였고 자신
이 짓는 수도원에 평생 머무르며 가구, 실내, 건축을 하나하
나 설계해 나갔다.

그는 증축 부분을 어떻게 구관과 연결할지를 놓고 고민했
다. 큰 중정 하나를 만들어 구관과 신관을 통합하면 좋겠지만
불가능했다. 구관이 닫힌 ㅁ자 형태이기 때문이다. 반 데어
란은 구관 북쪽에 새로운 중정을 만들었다. 이를 중심으로 진
입로 가까운 쪽에 안내동과 예배당을, 조용한 구석에 도서관
을 두었다.

수도원 건축을 보면, 여러 기능이 모이는 중심에는 항상 중

정을 두는 것을 알 수 있다. 토로네 수도원도 그렇다. 빈 공간 과 회랑이 이질적인 요소들을 부드럽게 만나게 한다. 산책을 통한 사색과 명상을 유도하는 역할도 한다.

지하 제실, 즉 크립트는 보통 성당과 수도원 예배당 아래 땅속에 위치한다. 그런데 마멜리스 수도원에서는 지하를 파 지 않았다. 예배당 아래에 위치하지만 사실은 지상층에 있다. 반 데어 란은 빛을 차단하여 크립트 내부를 마치 지하처럼 연 출했다.

반 데어 란의 건축 철학은 '플라스틱 넘버(The Plastic Number)' 와 '살아 있는 경험'으로 요약할 수 있다.

플라스틱 넘버는 비례 체계를 뜻한다. 여기서 플라스틱은 재료가 아니라, 융통성 있게 형태를 만드는 방법을 의미한다.

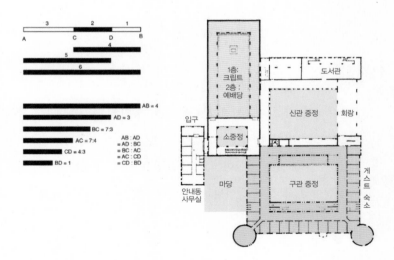

플라스틱 넘버 비례 체계(왼쪽), 마멜리스 수도원 평면도(오른쪽).

반 데어 란은 하나의 요소가 1/4만큼 늘어나거나 줄어드는
것을 좋아했다. 예를 들어 기둥 하나가 있고 그것보다 더 굵
고 긴 기둥을 만들 때, 폭과 길이를 1/4씩 늘려서 만드는 것
이다.

이렇게 계속 가로, 세로, 높이를 같은 비례로 만들면 모든
요소는 4:3의 비율을 갖는다. 반 데어 란은 이런 비례 체계를
사용하면 입체 공간을 가장 조화롭게 만들 수 있다고 생각했
다. 실제로 그는 마멜리스 수도원을 비롯한 여러 건축물에 이
방법을 적용했다.

"가장 중요한 목표는 건축을 통해 공간을 살아 있게 만드는
일이다. 물질에 의존해야 함에도 불구하고 이것의 힘은 강력
하다. 이는 개념에 의해 얻어지는 것이 아니라, 깊은 아름다움
을 느끼는 감각 경험으로부터 가능하다."[33]

반 데어 란은 건축 공간이 살아 있는 하나의 생명체가 되길
원했다. 아름답고 조화로운 전체를 만들기 위해 플라스틱 넘
버도 고안한 것이다.

그는 '살아 있는', '살아남'이란 표현을 자주 사용했다. 공
간의 살아남, 물질의 살아남…. 생명력 없이 죽어 있는 물질

과 공간이 아니라 풍부한 현상 속에 살아 있는 생명체 같은 공간을 구현하고 싶어 했다.

그는 이를 통해 높은 정신의 차원까지 도달할 수 있다고 믿었다. 반 데어 란이 어떻게 종교와 건축을 통합하는지를 엿볼 수 있다. 반 데어 란에게 건축은 신이 창조한 세계를 살아 있는 그대로 느끼게 해 주는 특별한 성소를 만드는 일이었다.

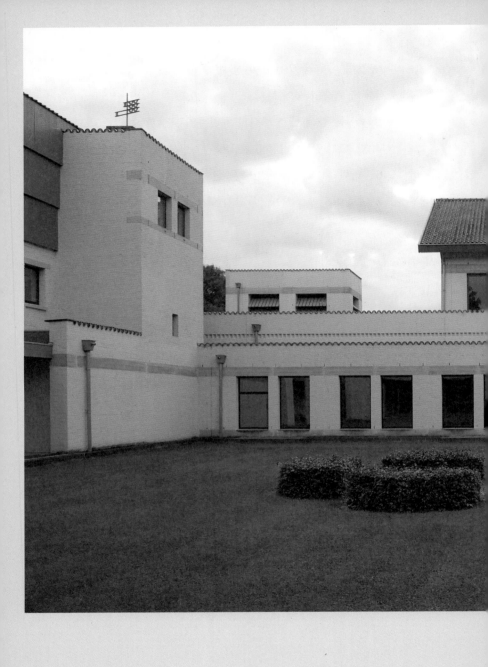

크립트

수도원의 아침 식사는 단출했다.

잡곡빵, 식물성 버터, 사과, 차와 커피가 전부였다.

주변을 산책하기 위해 밖으로 나왔다. 아침 안개가 들판에 낮게 깔렸다. 삼각지붕 집들과 울창한 수목이 안개 위로 듬성 듬성 솟았다. 오솔길에는 이슬 먹은 풀냄새가 가득했다.

회랑으로 돌아왔다.

크립트 쪽으로 다가갔다. 수도원 곳곳을 살펴보았지만 아직 크립트에는 들어가 보지 못했다. 사실 아침 먹기 전, 크립트 문을 열었었다. 그러나 안에 누군가 있는 것 같아 서둘러 문을 닫았다.

람베트투스 수도사가 첫날 방문 안내를 할 때 크립트에 사람이 있으면 들어가지 말라고 당부했다. 그 말이 호기심을 자극했다. 예전부터 크립트라는 발음이 주는 느낌이 묘하고 신비했다. 입안에서 혀가 공기를 닫으며 무언가 응축하는 공간 이미지를 자아냈다.

다시 크립트 문 손잡이를 잡았다. 아직도 안에 누가 있을까. 잠시 망설였다. 소리를 내지 않고 천천히 조심스레 문을 열었다.

짙은 어둠의 공간이 펼쳐졌다.

이른 아침이기도 했지만 지하가 아닌 지상층이라 믿기 어려울 정도로 어두웠다. 눈이 적응하는 데에 시간이 걸렸다.

왼편 벽에서 희미한 빛들이 흘러내리고 있다. 사물이 하나둘씩 모습을 드러냈다. 느리고 무거운 아다지오 선율처럼 기둥들이 리듬을 이루며 나타났다. 바닥에 놓인 검정 벤치들도 보였다. 사람은 없었다. 공간과 사물은 모두 어둠 속에서 미약하고 흐릿하게 자신의 모습을 드러냈다. 이들이 어둠 속에 원래부터 계속 있던 것이 아니고 어둠이 잠시 빚어낸 환영일지도 모른다는 생각이 들었다.

크립트 내부 모습.

토로네 수도원의 회랑이 떠올랐다. 렘브란트가 걸어 나올 것 같은 그 어둠. 잠시 자신의 존재를 드러냈다가 다시 사라질 것 같은 그 어둠. 어둠은 어둠일까. 아니면 거대한 침묵일까. 빛은 어둠으로부터 만들어졌을지도 모르겠다. 아니, 어쩌면 어둠은 우리가 지각하지 못하는 또 다른 빛의 세계일까.

사물의 일부만 희미하게 보여 주는 빛이 오히려 그 존재를 부각했다. 고요한 곳에서 들리는 미세한 소리처럼. 눈부신 형광등 빛으로 사물을 비추는 것은 사물을 죽이는 일이다. 보이지 않음이 상상력을 자극한다. 상상은 또 다른 실제이고 현실이다. 벤치에 앉아 어둠 속 공간과 사물을 바라보던 나는 이상한 느낌에 휘말렸다.

지금 나는 내 앞의 세계를 바라보고 있다. '내'가 내 '앞'의 '세계'를 '바라보고' 있는 것은 사실일까. 이 궁금증은 앞선 답사에서도 여러 차례 경험한 바 있다. 좀 더 깊게 파고들어 봐야겠다.

바라보는 나의 눈이 있고, 보이는 대상이 있고, 그 사이에 공간이 있다. 아니, 있다고 생각한다. 바라본다, 나, 눈, 대상, 공간은 모두 언어이자 개념이다. 인간의 경험과 경험하는 세계를 말로 표현한 것이다. 경험과 세계 그 자체는 아니다.

우리는 학습된 언어와 개념으로 세상을 지각하도록 길들

여겨 있다. 세상을 세상 그 자체로 경험하지 않는다. 이는 사실 불가능하다. 몸을 가진 인간은 감각과 지각을 통해 세상을 경험할 수밖에 없기 때문이다.

'지금 나는 내 앞의 세계를 바라본다.'

이 짧은 문장은 우리가 언어와 개념이라는 색안경을 끼고 세상을 경험한다는 사실을 잘 보여 준다. 지금이라는 시간, 나라는 자아, 내 앞이라는 공간, 세계라는 대상, 바라본다라는 행위.

언어와 개념과 생각을 모두 버리면 남는 것은 무엇일까. 산란하는 빛의 환영들, 변화하는 음영과 어둠, 들렸다 사라지는 소리, 피부에 닿는 감촉, 떠올랐다 없어져 버리는 생각과 감정….

모든 것이 끊임없이 흘러가는 거대한 현상만 남는다. 그리고 이를 알아차리는 의식이 있다. 이 의식은 생각이 아니다. 흘러오고 흘러가지 않는다. 밝고 또렷하게 현상을 경험한다. 그러나 독립된 실체로서의 의식을 가정하는 것은 아니다.

현상 체험이 있을 때, 감각 자극이 있을 때, 이를 느끼는 무언가는 분명 있다. 햇빛이 움직이며 갑자기 기둥 한 면이 밝아질 때 햇빛, 기둥, 밝아짐이라는 개념이 없어도 현상 속에서 어떤 빛의 두드러짐을 알아차릴 수는 있다. 너무나 당연한

일이라 그 작용을 인식하지 못할 뿐이다.

이 거대한 현상 혹은 의식 속에서는 자아와 대상, 주체와 객체 사이의 분리는 힘을 잃는다. 현상이 현상을 바라보고, 의식이 의식을 바라본다. 나는 사라지고 거대한 내부만 남는다. 자아로서의 나를 벗어난 이 거대한 의식이 진정한 나, 큰 나일지도 모르겠다.

하늘의 특정 부분과 상태가 잠시 뭉쳐 구름이 된다. 강물의 특정 부분과 상태가 잠시 모여 여울이 된다. 하지만 구름과 여울은 여전히 하늘과 강물의 일부다. 일시적으로 개별 형상을 가지고 있다가 이내 하늘과 강물로 사라지고 만다. 자아로서의 나와 큰 나 역시 이러한 관계가 아닐까.

이런 경험을 특별한 건축 공간에서만 한 것은 아니다. 일상 생활 중에도, 명상 수행을 하면서도 비슷한 경험을 할 때가 있다. 돌이켜 보면 어린 시절 체험에도 같은 맥락의 뿌리가 있다. 햇살 반짝이는 수평선과 그 위의 무한한 허공에서도 유사한 감정을 느꼈다.

그런데 건축 공간 역시 이러한 경험을 촉발하는 힘을 가지고 있다. 깊은 빛과 어둠의 공간은 현상 그 자체에 몰입하게 하며 복잡한 머리와 산만한 마음을 가라앉힌다. 몽상의 그늘은 사물과 대상의 경계를 흐리며 더 큰 하나를 맛보게 한다.

비어 있지만 그윽하게 차 있는 침묵은 내면으로 침잠케 한다.

　이런 공간들을 찾아 먼 길을 여행하고 있다. 나는 결국 나의 내면을 찾아 여행하고 있는 것이다.

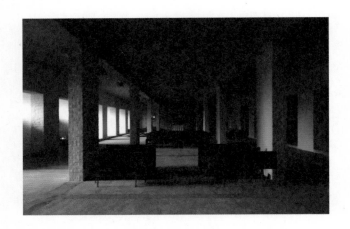

수도원의 크립트를 통해 들어온 곳은

내면의 크립트였다.

지하 제실은 '밖'이 아니라 '안'에 있었다.

수도원을 떠나며

람베르투스 수도사가 휴게 공간으로 들어왔다.

네덜란드인 방문객과 담소를 나누는 중이었다.

"크립트에 들어갔습니까?"

람베르투스 수도사가 부리부리한 눈으로 나를 쳐다보며 물었다.

"네…?"

나는 당황해서 바로 답을 하지 못했다.

아침에 크립트 문을 열었을 때는 누군가 있는 것 같아 들어가지 않고 바로 문을 닫았다. 나중에 갔을 때는 안에 아무도 없었다. 무엇이 문제인지 혼란스러웠다.

짧은 순간 여러 생각이 교차했다.

우선 사실대로 답했다.

"사진을 찍었습니까?"

"아뇨! 카메라는 들고 가지 않았습니다."

"자, 갑시다."

어디로 가자는 말인지 알 수 없었다. 안에 사람이 있을 때 문을 열었으니 고해 성사라도 해야 하는 모양이었다. 누군가 나를 신고한 것 같았다.

복도를 따라 걸었다.

앞서 가던 람베르투스 수도사가 내 방 앞에서 걸음을 멈추었다.

"카메라 챙기세요."

"네?"

"같이 가서 크립트 사진을 찍읍시다. 나와 함께 가면 찍을 수 있습니다."

안도감에 한숨이 나왔다. 뭔가 잘못한 것이 아니었다. 람베르투스 수도사는 내가 건축 답사를 왔다는 사실을 알기에 사진을 찍을 수 있도록 배려해 주는 것이었다. 스스로의 착각에 웃음이 나왔다.

그는 크립트를 비롯하여 도서관, 구관 내부를 보여 주었다. 모두 방문객이 쉽게 들어갈 수 없고 사진 촬영도 어려운 장소

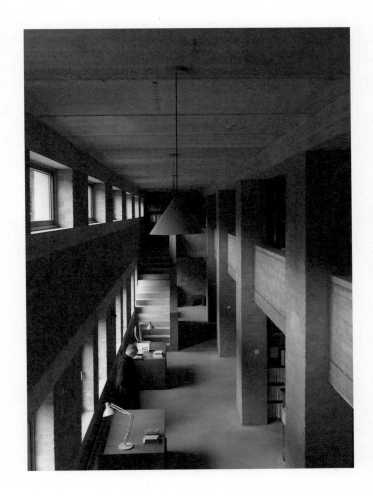

도서관 내부 풍경.

들이다.

사실 나는 다른 답사 때와 다르게 내부를 자세히 보고 싶다는 의사를 밝히지 않았다. 수도원에서는 그렇게 하면 안 될 것 같았다. 조용히 수도원 일과를 따르며 사색의 시간을 보내고 싶었다. 하지만 내가 먼 나라에서 온 이방인인 데다가 숙소에 머물며 모든 미사까지 참여해서인지 람베르투스 수도사는 일반인 출입이 통제된 곳들까지 보여 주며 친절히 설명해 주었다.

좁은 복도를 지나 사무실처럼 생긴 작은 방으로 들어갔다. 온통 낡은 책과 누런 종이 서류함투성이였다.

"여기가 어딘지 알겠습니까?"

직감적으로 반 데어 란의 작업실이라는 것을 알 수 있었다.

람베르투스 수도사가 책장에서 서류함 하나를 꺼냈다. 안에는 빛바랜 종이가 가득했다. 종이들을 책상에 나열해 보았다. 반 데어 란이 마멜리스 수도원 설계를 하며 그렸던 스케치들이 펼쳐졌다. 수많은 메모와 도면, 치수가 당시에 얼마나 많은 고민을 했는지를 짐작하게 했다.

플라스틱 넘버도 있다. 네덜란드어 손글씨를 이해할 수는 없었지만 비례를 적용하기 위해 노력한 흔적이 고스란히 전해졌다.

검은 수도복을 입은 반 데어 란이 옆에 서 있는 것 같았다.

수도원을 떠날 시간이 되었다.

방에서 짐을 챙기고 있었다. 람베르투스 수도사가 열린 방문에 노크를 했다. 그는 내가 떠나기 전에 꼭 들러야 할 곳이 있다고 했다. 수도원 북쪽 숲으로 갔다. 언덕으로 올라가는 오솔길 양편에 울창한 가로수가 늘어섰다.

오솔길이 끝나는 지점에 반원형 잔디밭이 나타났다. 볕이 드는 아늑한 장소였다. 잔디밭 둘레에 직사각형 돌들이 둥글게 놓였다. 수도원 묘지였다.

수도사 이름이 새겨진 묘비를 하나하나 살피며 발걸음을

마멜리스 수도원 묘지.

옮겼다. 한 묘비에서 람베르투스 수도사가 이름을 가리켰다. 반 데어 란. 자신이 설계한 곳에서 여생을 살다 간 수도사 건축가의 안식처였다.

오솔길을 내려오며 람베르투스 수도사에게 말했다.

"혹시 한국에 올 일이 있으면 꼭 연락을 주십시오."

그가 미소를 지으며 말했다.

"감사합니다. 하지만 그럴 일은 없을 겁니다. 저는 1963년부터 이곳에 살았는데 한 번도 떠난 적이 없습니다. 앞으로도 그럴 겁니다. 저도 언젠가는 하늘로 돌아가겠지요. 그러면 저곳에 묻힐 겁니다. 그때 비로소 수도원을 떠나 여행을 해 보겠네요."

입구에서 람베르투스 수도사와 작별 인사를 했다.

크고 투박한 그의 손이 따듯했다.

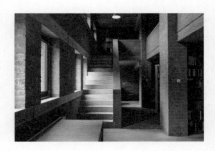

ADDRESS: Mamelis 39, 6295 NA Lemiers, Netherlands
ARCHITECT: Dominikus Böhm, Hans van der Laan

안식의 빛:

우드랜드 공원묘지

죽음은 빛이 사라지는 것이 아니다.
새벽이 찾아왔기 때문에 등불을 끄는 것일 뿐이다.
-라빈드라나드 타고르

Death is not extinguishing the light:
it is only putting out the lamp
because the dawn has come.

- Rabindranath Tagore

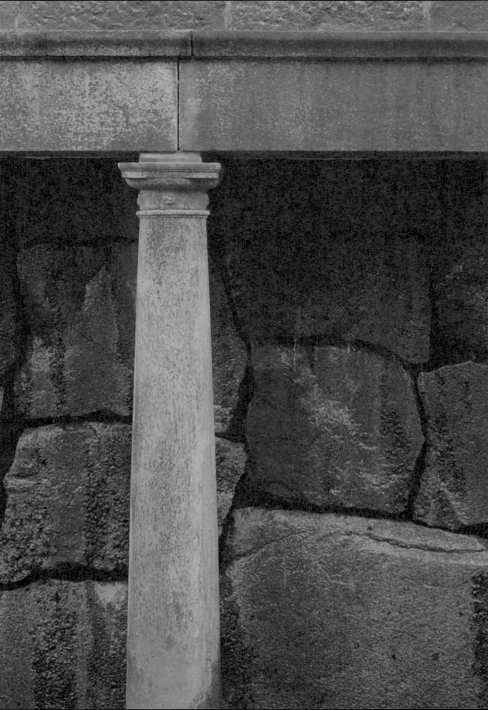

공원묘지의 펑크족

스톡홀름 외곽.

스코그쉬르코고르덴(Skogskyrkogården) 전철역에 내렸다.

전철을 타고 오며 역 이름을 여러 번 발음해 보았다. 단어 철자 중간 Skyrko를 '쉬르코'로, å를 '오'로 발음하는 것이 신기했다. 여행을 하다 보면 한 나라와 지역의 고유한 언어가 이국적인 느낌을 줄 때가 있는데 스웨덴 말도 그랬다.

스코그쉬르코고르덴은 숲을 뜻하는 '스코그', 정원을 의미하는 '고르덴'이 합쳐진 말이다. 영어로는 '우드랜드 공원묘지(Woodland Cemetery)'라고 표현한다.

가로수길이 꺾어지며 공원묘지 입구가 나타났다.

그때였다.

빨간 승용차 한 대가 묘지 안쪽에서부터 엔진 소리를 내며 밖으로 달려나왔다. 창문을 모두 연 자동차는 비틀거리며 질주했다.

작은 차 안에 핑크색, 파란색으로 머리를 염색한 젊은 백인 남녀 여럿이 타고 있다. 그들은 머리카락을 흩날리며 나를 보더니 창밖으로 손을 내밀고 흔들었다. 뭐라고 소리도 질렀다. 적대적인 느낌이 들지는 않았다. 갑작스레 마주친 동양인 모습에 반응하는 모양이었다.

고요한 아침 공원묘지에서 핑크족을 만나는 것이 낯설었다. 저들은 이곳에서 밤을 새운 것일까? 아니면 근처 타운에서 술을 마시고 바람을 쐬기 위해 묘지로 온 것일까? 사정은 알 수 없지만 예상과 다른 공원묘지와의 첫 만남이었다.

진입로 양측으로 돌담이 늘어섰다. 왼편 벽에 열주와 벽체를 타고 흐르는 물이 보였다. 물에 젖고 이끼 긴 돌들이 바싹 마른 주변 돌담과 전혀 다른 느낌을 주었다. 마치 땅 속 깊은 곳에 존재하는 축축한 세계가 지상으로 끌어올려진 느낌이랄까. 죽음의 세계를 암시하는 기분도 들었다.

입구 안쪽으로 유명한 십자가가 보였다. 책에서 숱하게 보

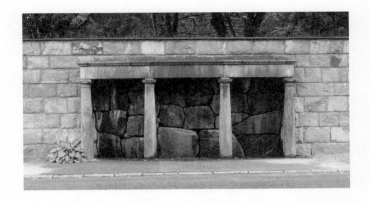

아 온 모습. 학창 시절, 일본 건축 잡지《GA》표지에서 처음으로 저 십자가와 언덕길 사진을 보았다. 엄숙하고 기품 있는, 그러면서도 우아한 풍경은 순간 나를 사로잡아 버렸다.

청계천 주변이었던 것으로 기억한다. 동대문과 을지로 사이에 헌책방 골목이 있었다. 그곳을 돌아다니며 해외 건축 잡지와 원서를 사곤 했다. 우드랜드 공원묘지가 나온 잡지도 그곳에서 중고로 구입했다. 한동안 잡지를 표지가 보이게 책상에 세워 두었다. 언젠가 꼭 한번 가 보고 싶다는 다짐을 했다. 그렇게 세월이 흘러 25년 만에 방문을 한 것이다.

경사로를 올랐다. 부드러운 바람이 불었다.

유모차를 끌고 가는 금발 여인이 보였다. 텀블러에 든 음료를 마시며 천천히 산책한다. 중간중간 아기에게 말을 걸기도

물이 흐르는 돌벽.

했다. 추모객 같지는 않았다. 울창한 숲과 부드러운 잔디밭, 유모차를 밀며 커피를 마시는 엄마. 아름다운 공원 어디에서 나 볼 수 있는 평화로운 풍경이었다.

순간 잠시 잊었던 사실이 떠올랐다. 이곳은 묘지 아닌가. 일반적인 공원묘지 혹은 공동묘지에서 펑크족이 손을 흔들며 지나가고, 젊은 엄마가 아기와 함께 산책하는 장면은 잘 그려지지 않는다. 보통 묘지는 돌아가신 분을 안치할 때, 혹은 누군가를 참배할 때 방문하는 곳이라는 인상이 강하다.

예전 다른 나라에서 경험했던 일들이 생각났다. 유럽이나 일본의 오래된 도시나 시골을 여행하다 보면 도심 주택가에 돌로 만든 묘비들이 있는 것을 발견할 때가 있다. 어떤 곳에서는 묘지가 집 담벼락에 붙어 있기도 하고, 골목길 한편에 조그만 신당이 놓여 있기도 하다. 심지어 마당 안에 묘비가 있고 꽃들이 놓인 곳도 보았다.

이런 장소를 만나면 처음엔 의아했다. 하지만 이내 삶과 죽음의 공간이 조화롭게 함께 있는 모습이 좋아졌다. 어차피 모든 생명은 자연으로 돌아가고 다시 태어나기 마련인데 죽음을 배척하고 삶만을 강조하는 것은 오히려 부자연스럽다.

우리나라도 예전에는 그랬다. 뒷마당에 사당이 있는 집들도 많았고, 마을 뒷산에는 어김없이 선산이 있었다. 특별한

경우가 아니면 선산을 다른 곳에 모시지 않았다. 대부분 마을에 인접한 산과 주변에 배치하여 일상 속에 삶과 죽음이 혼재하도록 했다. 종묘는 말할 것도 없다. 비록 묘지가 아니라 신위를 모신 곳이지만 그 멋진 죽음의 장소는 도심 한복판에 있다.

하지만 오늘날에는 죽음 관련 공간을 혐오 시설처럼 생각하는 경향이 있다. 서울이나 도시 주택가에 묘지를 조성한다고 하면 난리가 날 것이다. 우리는 언제부터 죽음을 배척하는 문화 속에 살게 된 것일까.

내밀한 산책

십자가 옆으로 아이보리색 건물이 나타났다.

군더더기 없이 수평과 수직의 부재만으로 만들었다. 검소하지만 단단한 인상을 주었다.

우드랜드 화장장과 메모리얼 홀(Woodland Crematorium and Memorial Hall)이다. 스웨덴 대표 건축가 중 한 명인 에릭 군나르 아스푸룬드(Erik Gunnar Asplund)가 설계하고 1940년에 완공했다.

기둥과 지붕만 있는 반 외부 공간에서 바깥을 바라보았다. 풍경이 파노라마로 펼쳐졌다. 기둥 사이사이 풍경이 사진 액자 같았다. 하나의 건축이 주변 장소를 결집한다는 말이 실감났다.

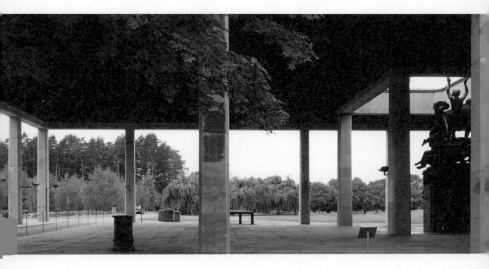

메모리얼 홀 입구 풍경.

예배당 문이 잠겨 있다. 나중에 다시 오기로 하고 먼저 공원묘지 전체를 돌아보기로 했다. 드넓은 공원을 어떻게 답사해야 할지 막막했다. 우선 그냥 길을 따라 걷기로 했다. 항상 하는 방법이다. 정처 없이 걸어도 길이 방향을 알려 준다. 몸과 장소의 감각에 맡긴다.

숲속 오솔길을 걸었다. 양쪽으로 수목이 울창하다. 바람에 흔들리는 나뭇잎 사이로 햇살이 스며들었다. 땅에는 수많은 묘비가 있다. 크고 작은 비석 앞에 꽃들이 놓였다.

잠시 후 길 왼쪽으로 세모지붕 건물이 보였다. 크기는 아담했지만 지붕이 가분수처럼 컸다. 우드랜드 채플(Woodland Chapel)이다.

아스푸룬드의 설계로 1920년에 지어졌다. 우드랜드 공원묘지에서 가장 오래된 건물이다. 같은 건축가가 설계했음에도 불구하고 메모리얼 홀과 우드랜드 채플은 참 다르다. 메모리얼 홀이 근대 건축의 단순한 조형미를 부각한다면 우드랜드 채플은 북유럽 시골에서 볼 수 있는 오두막이나 주택 같다.

안으로 들어갔다. 하얗고 동그란 천장이 머리 위를 감쌌다. 뜻밖이었다. 밖에서는 삼각형 외관이었는데 안에서는 원형 공간이다. 안과 밖의 모양과 분위기가 대조를 이루었다. 이곳

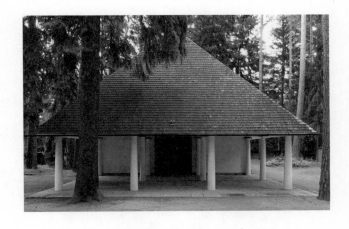

은 망자를 위한 마지막 예배를 드리는 장소다. 아스푸룬드는 추모객이 이곳으로 들어설 때 친숙한 시골집을 방문하는 느낌을 주고 싶어 했다. 그래서 건축 형태가 집같이 소박하다.

채플 옆에는 작은 묘지가 있다. 하늘로 돌아간 아이들을 위한 곳이다.

다시 걸음을 옮겼다. 긴 숲길이 이어졌다. 숲속은 어둡고 컴컴했다. 보이지 않는 죽음의 세계가 조용히 이곳을 바라보는 느낌이 들었다. 그런데 이상하게 무섭지는 않았다. 묘지보다는 공원에 가까운 분위기여서일까.

카페와 방문객 센터를 지나자 길이 오른쪽으로 꺾어졌다.

우드랜드 채플 외관.

아담한 건물이 나타났다. 독특한 외관이다. 입구는 그리
스 신전처럼 생겼고, 뒷벽에는 창이 하나도 없다. '부활의 교
회(Chapel of Resurrection)'로 불리는 건물이다. 아스푸룬드와 함
께 우드랜드 공원묘지를 설계한 시구르드 레베렌츠(Sigurd
Lewerentz)의 작품으로 1925년에 지어졌다.

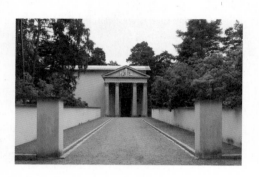

창 없는 직육면체 건물은 타협하지 않겠다는 듯한 인상을
풍긴다. 건축가 레베렌츠의 성격이 그랬다. 디자인에 있어서
만큼은 양보하지 않았다.

닫힌 외관은 신비로운 빛의 공간을 내부에 품었다. 남쪽 창
에서 들어오는 따스한 빛이 관을 안치하는 곳에 떨어졌다. 마
지막 가는 길, 망자는 그 어떤 삶을 살아왔더라도 이곳에서만
큼은 주인공이 된다.

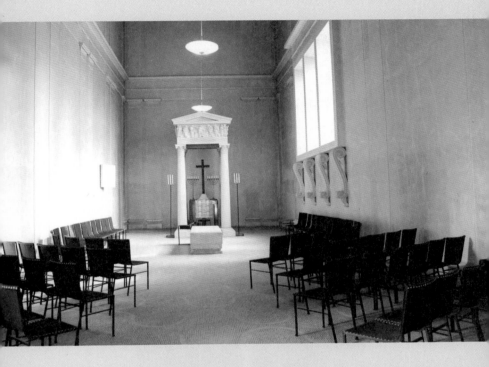

부활의 교회 내부.

부활의 교회를 나왔다.

앞으로 장관이 펼쳐졌다. 들어갈 때 보지 못한 풍경이다.

하늘을 향해 높이 솟은 나무들 사이로 좁은 길이 소실점을 이루며 끝없이 뻗어 갔다. 세븐 스프링스 웨이(Seven Springs Way)라는 길이다.

공간적인 몰입감이 감탄을 자아내게 했다. 공원묘지의 거대한 장소와 허공이 하나의 축으로, 하나의 소실점으로 압축되었다.

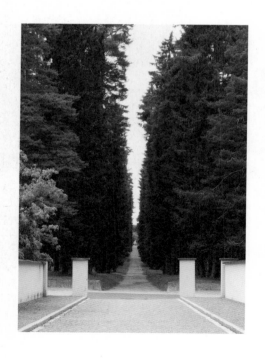

부활의 교회에서 바라본 세븐 스프링스 웨이.

"아스푸룬드와 레베렌츠는 기존 숲의 울창한 나무들을 베어 큰 공간을 만드는 것은 각 묘역의 고요하고 내향적인 분위기를 해친다고 생각했다. 그들은 중요한 길과 세븐 스프링스 웨이와 메모리얼 홀 주변에 나무를 심어 내밀한 공간을 만들려고 노력했다."[34]

세븐 스프링스 웨이를 걸었다. 긴 길이지만 길게 느껴지지 않았다. 길이 끝나갈 즈음 언덕과 정상의 나무들이 보였다. 명상의 숲이다. 공원묘지에 들어올 때 보았던 언덕과 나무를 이제 반대편에서 보며 다가가고 있다.

순간 우드랜드 공원묘지의 전체 동선이 머릿속에 그려졌다. 호주머니에 지도가 있었지만 일일이 확인하며 걷지 않았다. 그저 길 따라, 바람 따라 걸었는데 어느새 공원묘지 전체를 한 바퀴 돌았다. 자연스러운 동선이었다.

화살표와 설명 없이 공간과 분위기만으로 사람을 어디론가 이끄는 것은 세련된 설계 방법이다. 보통 대규모 건축 공간이나 공원에서는 안내 표시를 사용한다. 그런데 이곳에서는 어떤 표시도 보지 않고 한 바퀴를 돈 셈이었다. 자연스럽다고 해서 우연히 만들어지는 것은 아니다. 하나하나 정교하게 계획하고 만들었기 때문에 가능한 결과다.

　　명상의 숲으로 오르는 경사로에 자갈이 깔렸다. 한 발 한
발 디딜 때마다 소리가 났다. 공원의 드넓은 침묵이 발자국
소리에 모였다. 한 걸음 한 걸음 집중하며 사색에 잠긴다.

　　정상에는 느릅나무들이 심어져 있다. 가운데 작은 화덕이
놓였다. 길고 긴 길 끝에서 마주하는 것은 하늘로 피어오르는
불이다. 수평이 수직으로, 땅이 하늘로 승화한다.

우드랜드 공원묘지의 탄생

1900년대 초.

스톡홀름시 인구는 점점 늘어났다. 거주자 수가 늘며 노약
자도 많아지고, 사망자 숫자도 전에 없이 증가했다. 그러나
사망자들을 안치할 묘지는 턱없이 부족했다.

시 당국은 새로운 계획을 마련할 수밖에 없었다. 도심에서
6킬로미터 남쪽에는 이미 기존 묘지가 존재했다. 이곳 부근
에 대규모 공원묘지를 조성하자는 데에 의견이 모아졌다.

1914년, 공원묘지 국제설계공모전이 열렸다. 유럽 여러 나
라에서 53개 안을 제출했다. 당선작은 아스푸룬드와 레베렌
츠의 공동 제출안이었다. 이들은 당시 30대 초반의 젊은 건축
가들이었다.

심사위원단은 당선작이 '북유럽 자연의 정수를 보여 주고, 섬세하게 시적이며, 고요한 평화를 만들 수 있는' 프로젝트라고 평했다.[35]

아스푸룬드와 레베렌츠는 당시에 유행하던 묘지 디자인을 따르지 않았다. 19세기 말에서 20세기 초에 유럽에서는 데카당스한 묘지 설계가 유행하고 있었다. 화가 아르놀트 뵈클린(Arnold Böcklin)이 그린 〈망자의 섬(Isle of the Dead)〉은 그와 유사한 이미지를 보이는 대표 사례 중 하나다. 검은 바다, 검은 숲, 깎아지른 절벽에서 암울한 기운이 감돈다. 폐허의 이미지와 죽음의 정서가 배경에 짙게 깔렸다. 이 그림은 동시대 예술가와 건축가들에게 많은 영향을 주었다. 실제로 비슷한 분위기를 풍기는 안들이 우드랜드 공원묘지 공모전에 등장하기도

아르놀트 뵈클린, 〈망자의 섬〉, 1883년. 80×150cm. 독일 구 국립 미술관.

했다.

아스푸룬드와 레베렌츠는 유행을 따르지 않고 그들이 자라 온 자연과 문화에서 답을 찾았다. 북유럽의 척박한 자연환경은 오히려 인간이 자연과 조화롭게 공생하도록 유도했다. 주변 장소에서 얻을 수 있는 재료로 집을 지었고, 그 형태도 자연환경을 거스르지 않았다.

이는 오랜 세월에 걸쳐 북유럽 특유의 디자인 경향으로 자리잡아 나갔고, 후일 '스칸디나비아식 낭만적 자연주의'라고 불리게 되었다. 두 건축가는 근대 모더니즘이 가지는 합리주의와 기능주의의 장점을 취하면서도 디자인 철학 중심에는 스칸디나비아의 낭만적 자연주의를 두었던 것이다.

입구에 들어서며 마주하는 열린 터는 이러한 철학이 반영된 핵심 장소다. 메모리얼 홀, 명상의 숲, 호수가 모여 있는 넓은 공터로, 이곳에서 모든 길이 퍼져 나가고 다시 모인다. 우드랜드 공원묘지의 심장과 같은 역할을 한다.

열린 터의 아름답고 목가적인 풍경은 공동묘지라는 느낌을 전혀 주지 않는다. 유모차를 밀며 걷는 엄마, 조깅을 하는 젊은 남녀, 지팡이를 짚고 산책하는 노인이 어색하지 않다. 자연스러워 보이는 이곳 풍경은 건축가를 비롯한 여러 분야의 전문가에 의해 정교하게 만들어졌다.

1914년 공모전 당선안을 보면 열린 터는 지금처럼 크지 않았다. 심사위원단과 계획위원회는 열린 터를 넓게 만들고, 동선을 간결하게 구성하도록 권유했다. 아스푸룬드와 레베렌츠는 조언을 바탕으로 수정을 거듭했다. 각고의 노력 끝에 지금과 같은 안이 완성되었다.

하인리히 헤르만(Heinrich Hermann)은 『명상적인 현대 조경(Contemporary Landscapes of Contemplation)』이란 책에서 열린 터에 대해 다음과 같이 말했다.

"열린 터는 사람을 작게 만든다. 그러나 역설적이게도 사람을 환영하고, 집에 있는 것처럼 편안하게 한다. 방문하는 사람은 누구나 이곳이 육체가 아닌 정신적으로 중요한 장소임을 느낀

아스푸룬드와 레베렌츠의 1914년 국제설계공모전 당선안.

다. 이 거대한 비움의 공간이 우드랜드 공원묘지의 심장과 같
은 곳이라고 알아차리는 것이다. 입구를 통해 이곳으로 진입
하면서 사람들은 서서히 평화롭고 사색적인 분위기 속에서 내
면의 침묵을 체험하기 시작한다."[36]

어둑한 숲길을 걸어도 무서운 느낌이 들지 않았던 이유를
알 수 있다. 입구에서부터 사람을 편안하고 고요하게 만들기
때문이다.

아스푸룬드와 레베렌츠는 열린 터를 중심으로 공원묘지
전체 공간을 짜임새 있게 설계해 나갔다. 크게 순환하는 오솔
길을 내고, 중간중간 적절한 위치에 채플과 카페를 배치했다.
마지막으로 세븐 스프링스 웨이를 만들며 내밀한 공간의 경
험을 극대화시켰다.

우드랜드 공원묘지는 그 문화적, 건축적 가치를 인정받아
1994년에 세계문화유산으로 등재되었다.

죽음을 마주하며

인기척이 들렸다.

오솔길 옆 나무 사이로 사람들이 보였다. 금발의 젊은 여성
과 중년 부부였다.

그들은 한 묘비 앞에서 대화를 나누었다. 중년 여성은 허리
를 숙이고 꽃을 가지런히 정리했다.

오후의 햇빛이 수목 사이로 들어왔다. 아이보리빛 역광 속
에서 세 사람의 모습이 실루엣으로 어른거렸다.

우드랜드 공원묘지에서는 추모객이 묘비 정면을 바라보면
서향을 하게 된다. 이 말은 거꾸로 망자의 이름이 새겨진 묘
비의 얼굴은 동쪽을 바라본다는 뜻이다. 우드랜드 공원묘지
를 걷다 보면 숲속에 위치한 수많은 묘비가 한 방향으로 선

모습을 볼 수 있는데 대부분 동쪽을 향한다.

정확히 언제부터였는지 기록은 없지만 오래전 공원묘지가 조성되기 시작할 무렵부터 묘비들은 동향으로 세워졌다. 이는 망자에게 아침에 떠오르는 태양빛을 선사하기 위한 배려였다. 지평선 위로 솟아오르는 붉은 태양은 새로운 생명을 상징한다.

고대 북유럽인들은 황량한 들판에서 춥고 혹독한 밤을 견디며 다음 날 떠오르는 태양을 기다렸다. 날씨가 흐리거나 비와 눈이 내려 태양이 보이지 않으면 그들은 불안했다. 개기일식과 같은 어둠의 현상이라도 나타나면 그것은 고대인들에게 세상의 종말을 의미했다. 빛과 온기를 전해 주는 새벽 일출은 그 자체로 생명이었다. 그런 생명의 기운을 망자들에게

우드랜드 화장장과 메모리얼 홀 평면도.

선사하는 것이다.

반면 묘비를 바라보고 선 사람은 지는 해를 마주한다. 지금
눈앞에서 서서히 소멸하는 빛, 땅거미 속으로 사라지는 빛.
이는 죽음을 상징한다. 내 앞에 놓인 묘비의 주인은 자연으
로 돌아갔고, 그 혹은 그녀를 바라보고 있는 나 역시 언젠가
자연으로 돌아간다는 사실을 알려 준다. 죽은 자에게는 삶을,
산 자에게는 죽음을 전한다.

간단한 배치 방식이지만 그 안에는 삶과 죽음, 낮과 밤, 빛
과 어둠을 오가는 우주의 순환 구조가 내재해 있다.

라빈드라나드 타고르(Rabindranath Tagore)는 다음과 같이 말
했다.

"죽음은 빛이 사라지는 것이 아니다. 새벽이 찾아왔기 때문에
등불을 끄는 것일 뿐이다."

밤을 밝혔던 등불의 빛은 이제 우주의 빛 속으로 흡수된다.
죽음도 마찬가지다. 생명을 탄생시켰던 대자연 속으로 돌아
가는 것이다.

메모리얼 홀 옆으로 골목길처럼 생긴 공간이 보였다.

안으로 들어갔다. 하얗고 빨간 꽃들이 피어난 정원이 나타

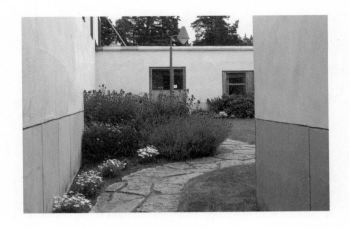

났다. 잔디밭 위에 작은 새들이 돌아다녔다. 철제 벤치에 앉아 정원과 건물과 하늘을 바라보았다. 소박한 주택의 아늑한 정원에 있는 기분이 들었다. 건물 너머에 화장터가 있다는 사실이 믿기지 않았다.

페이스 채플(Faith Chapel)의 정원이다. 아스푸룬드가 설계한 우드랜드 화장장과 메모리얼 홀에는 큰 예배당 홀리 크로스 채플(Holy Cross Chapel)과 작은 예배당 페이스 채플, 호프 채플 (Hope Chapel)이 있다. 모두 장례식을 위한 공간으로 일반 교회와 다르다.

아스푸룬드는 망자를 화장하기 전 마지막 예배를 올리는 추모객을 위해 섬세한 계획안을 만들었다.

페이스 채플 정원으로 들어가는 길.

가족과 친지가 예배당에 놓인 망자의 관을 대하기 전에 꽃
과 나무가 있는 고요한 정원에서 먼저 마음을 추스리고 채플
로 들어가도록 설계했다. 추모객은 정원에서 상실의 슬픔을
다독인다. 정원은 정신적으로, 심리적으로 긴장을 풀고 편안
하게 숨쉴 수 있는 전이 과정을 생성한다.

장례를 마친 후 추모객은 정원이 아닌 예배당 정문을 통해
밖으로 나간다. 왔던 길로 회귀하지 않고 다른 길을 통하여
일상으로 돌아간다. 이제 죽음의 슬픔을 딛고 새로운 날을 맞
이하자는 메시지다. 이 역시 아스푸룬드의 의도였다.

죽음을 대하는 일은 쉽지 않다.

만약 그 죽음이 가족이나 친지에게 다가온 것이라면 말할
것도 없다. 노환으로 자연스레 생의 마지막을 맞이하는 경우
나, 오랜 지병으로 가족이 죽음을 미리 예상하는 경우에는 그
나마 마음의 준비를 할 수 있다. 그렇다고 해도 정작 죽음의
순간이 오면 무척 고통스럽다. 하물며 갑작스럽게 죽음을 맞
이하는 경우는 말할 필요도 없다.

죽음이라는 사건은 돌이킬 수 없으며, 산 자들은 어떻게든
죽음을 마주하고 받아들여야 한다. 그런 의미에서 공원묘지
는 단순히 망자를 안치하는 곳이 되어서는 안 된다. 공원묘지

는 죽은 자에게 새로운 생명을, 산 자에게 슬픔의 위로와 상
실의 극복을 불어넣을 수 있는 장소가 되어야 한다.

이를 통해 삶과 죽음은 서로를 사색한다.

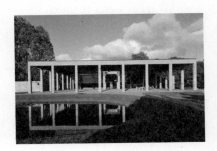

ADDRESS: Sockenvägen, Stockholm, Sweden
ARCHITECT: Gunnar Asplund & Sigurd Lewerentz

어디로 가나요?

"안녕하세요."

오솔길을 걷던 노년 남성이 말을 걸었다.

금발과 백발이 섞인 머리칼에, 얼굴에는 주름이 많았다. 양쪽 눈꼬리가 아래로 처져 인자해 보였다.

"안녕하세요."

나는 미소를 지으며 대답했다.

"어느 나라에서 왔나요?"

스웨덴 억양이 섞인 영어로 그가 물었다.

"한국에서 왔습니다."

"어떤 일로 이곳까지 오게 되었습니까?"

"건축 답사 여행을 하고 있습니다. 여러 나라를 돌아다니

는 중입니다."

"아, 당신은 건축가군요? 많은 건축가와 학생들이 여기를 방문합니다."

"네, 알고 있습니다. 저도 학창 시절부터 와 보고 싶었습니다."

"직접 와 보니 어떻습니까?"

"예상대로 아주 좋습니다. 묘지가 이렇게 고요하고 평화로울 수 있다는 사실이 놀랍습니다. 사실 오래전 중학생 시절에 스웨덴을 방문한 적이 있습니다. 그때 한 국립 공원에서 열린 잼버리 대회에 참가했었는데, 아름다운 호수와 숲이 무척 인상 깊었습니다."

말을 하면서 그때 경험했던 자연도 스칸디나비아의 낭만적 자연주의 풍경이었음을 깨달았다.

"좋은 경험을 하셨네요."

그가 말을 이어 갔다.

"제 부인의 묘가 이곳에 있습니다. 생각날 때 찾아오는데 공원 같아서 그냥 산책만 하기에도 좋습니다. 설계가 잘 되었지요. 건축에 대해서는 저보다 더 많이 아시겠네요."

노인이 웃으며 말했다.

"아침에 재밌는 일이 있었습니다. 입구로 들어올 때, 차에

탄 펑크족을 만났습니다. 손을 흔들고 소리를 지르며 공원을 빠져나가더군요."

"저런…."

그가 미간을 찌푸렸다.

"가끔 인근에서 밤새 술 마신 젊은이들이 오곤 합니다. 저도 본 적이 있습니다. 펑크족이 조용한 분위기를 깨 버렸네요."

"아닙니다. 재미있었습니다. 예상치 못한 모습에 처음엔 놀랐지만 나중엔 자연스럽다고 생각했습니다. 그들도 언젠가는 자연으로 돌아갈 것이고, 공원묘지에 묻힌 영혼들도 이따금 메탈 음악을 듣는 것도 나쁘지 않아 보입니다."

그가 크게 웃었다.

"그러고 보니 그렇네요. 저도 오래 지나지 않아 하늘로 돌아갈 텐데 1년 내내 고요한 것보다 간혹 흥겨운 음악을 듣는 것도 좋겠네요."

잠시 침묵이 이어졌다.

"이제 어디로 가나요?"

"네?"

"다음 건축 답사지는 어디인가요?"

"사실 이곳이 3년에 걸친 여행 중 마지막 답사지입니다."

"3년 동안이나 여행을 했나요?"

그가 놀라며 물었다.

"아니요. 저는 대학교에 재직 중인데 방학 때마다 답사를 해 왔습니다. 이번에는 하나의 주제 아래에 건축 작품을 보러 다녔지요."

"실례가 되지 않는다면, 주제를 물어봐도 될까요?"

"빛입니다."

"빛이요?"

"그렇습니다. 빛과 어둠이 깊고 아름다운 건축 작품을 찾아 세계 여기저기를 방문했지요. 유럽에서 미국으로, 그리고 멕시코까지 가는 긴 여정이었습니다."

"부럽습니다. 나도 한번 그런 여행을 해 보고 싶네요. 하지만 몸이 불편해서 엄두가 나지 않습니다."

그러고 보니 느릿하게 걷는 그의 거동이 어딘가 불편해 보였다.

열린 터로 들어섰다.

석양빛이 그의 뒤에서 비쳤다.

그는 아름다운 오렌지빛 속에 있었다.

순간 그 역시 하나의 빛이라는 생각이 들었다.

빛 속에서 약간 다른 톤으로 빛나는 빛. 언젠가 대자연의

거대한 빛 속으로 흡수되어 하나가 될 빛.

"저는 조금 더 남아 구경하려 합니다."

걸음을 늦추며 내가 말했다.

"다시 만나기는 어렵겠지요…. 아무쪼록 좋은 여행 하세요."

노인도 걸음을 멈추며 말했다.

"함께 걸어 좋았습니다. 감사합니다. 건강하세요."

내가 말했다.

"행운을 빕니다. 그럼."

그가 발걸음을 옮겼다.

석양빛에 물든 열린 터를 산책했다.

그가 했던 질문이 자꾸 떠올랐다.

"어디로 가나요?"

우리는 정말 어디로 가는 것일까?

죽음 이후에 우리는 어디로 가는 것일까?

니스 공항에 내리던 날이 떠올랐다. 밝고 파란 바다가 끝없이 펼쳐져 있던 날.

그날부터 시작된 빛을 향한 순례가 이제 종착지에 이르렀
다. 어린 시절, 남해섬의 헛간들에서 마주했던 빛과 그늘의
공간과 마음에 새겨졌던 감정이 떠올랐다. 건축을 배우던 학
창 시절에도 빛과 어둠, 그리고 음예의 공간은 한 번도 내 관
심 밖으로 사라진 적이 없었다.

이번에는 작정하고 오롯이 빛과 어둠의 건축에만 집중했
다. 방학과 연구년 중에는 답사를 했고, 나머지 기간에는 설
계한 건축가의 철학을 탐구했다.

나는 3년 동안 무엇을 보았고, 무엇을 발견했을까?

어둑한 토로네 수도원 예배당에서의 경험이 기억났다. 깊
고 깊은 어둠과 그늘 속에서 내가 사라지는 느낌. 공간 현상
이 나와 하나가 되는 느낌. 그 속에서 자아의 경계가 녹아 버
리는 느낌.

발스 온천장의 밤도 생각났다. 칠흑 같은 밤, 물소리와 온
갖 감각 경험만 검은 허공을 떠돌아다니던 순간. 비워진 존재
는 밤의 허공과 함께 공명했다. 바라간이 살았던 주택과 설계
한 주택에 남아 있는 그 이상한 기운은 무엇이었을까.

마멜리스 수도원 크립트에서의 시간은 앞선 체험들을 압
축했다. 침묵의 심연 속에서 나는 어딘가로 계속 들어갔다.

건축 작품의 빛과 어둠을 찾아 여행을 했지만 정작 그 속에

서 발견한 것은 빛과 어둠 너머의 세계였다. 빛과 어둠이 분리되기 이전의 세계. 빛이라는 말, 어둠이라는 말조차 없는 세계. 모든 것이 빛이고, 모든 것이 어둠인 세계. 모든 것이 보이고, 모든 것이 보이지 않는 세계. 그곳은 성 베르나르가 말한, 빛을 따름으로써 찾아야 하는 빛 너머의 세계다.

이곳은 '밖'이 아니라 '안'에 있다. 내 안에, 세계의 안에 가득찬 의식이다. 그토록 먼 길을 달려 그 끝에서 마주한 장소는 내면의 풍경이었다.

빛을 향한 순례는

결국 나를 향한 순례였다.

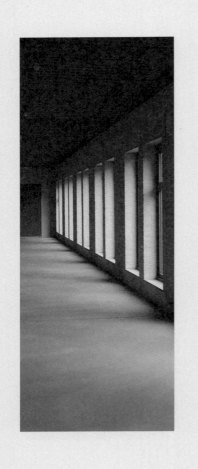

헛간의 문을 열었을 때,
나는 내면의 문을 연 것이었다.

1 Lucien Herve, *Architecture of Truth: The Cistercian Abbey of Le Thoronet*, Phaidon, 2001, pp.152-153

2 https://www.brainyquote.com/quotes/saint_bernard_160465

3 https://www.azquotes.com/author/19601-Bernard_of_Clairvaux

4 Nathalie Molina, *Le Thoronet Abbey*, Centre des monuments nationaux, 2013, p.39

5 올더스 헉슬리, 『영원의 철학』, 조옥경 옮김, 김영사, 2019, p.40

6 올더스 헉슬리, 위의 책, p.40

7 다비드 르 브르통, 『걷기 예찬』, 김화영 옮김, 현대문학, 2000, pp.259-261

8 Christel Blömeke, edited, *Museum Insel Hombroich Die begehbaren Skulpturen Erwin Heerichs*, Hatje Cantz, 2009, p.94

9 Victoria Newhouse, *Towards a new museum*, The monacelli Press, 1998, p.26

10 http://www.inselhombroich.de/en/hombroich-ein-offener-versuch/

11 Victoria Newhouse, 앞의 책, p.26

12 http://www.art-quotes.com/auth_search.php?authid=341#.WlKjjP66yUk

13 Christel Bölmeke, 앞의 책, pp.43-44

14 https://www.archdaily.com/13358/the-therme-vals

15 Peter Zumthor, *Peter Zumthor Therme Vals*, Scheidegger & Spiess, 2007, p.38

16 Juhani Pallasmaa, 『건축과 감각(The Eyes of the Skin)』, 김훈 역, 시공문화사, 2012, p.62

17 https://www.dezeen.com/2017/05/11/peter-zumthor-vals-thermespa-switzerland-destroyed-news/

18 https://www.dezeen.com/2017/05/11/peter-zumthor-vals-thermespa-switzerland-destroyed-news/

19 https://en.wikiarquitectura.com/building/gilardi-house/

20 Daniele Pauly, *Barragan: Space and Shadow, Walls and Colour*, Birkhauser, 2002, p.192

21 루이스 바라간의 1980년 프리츠커상 수락 연설.

22 루이스 바라간의 1980년 프리츠커상 수락 연설.

23 "How precious a book is in light of the offering, in the light of the one who

has the previledge of this offering. The library tells you of this offering." – Louis Kahn.

24 Wendy Lesser, *You Say to Brick: The Life of Louis Kahn*, Farrar, Straus and Giroux, 2018, p.188

25 Louis I. Kahn, *Louis Kahn: Conversation with Students, Architecture at Rice*, Princeton Architectural Press, 1998, pp.32–33

26 John Lobell, *Between Silence and Light: Spirit in the Architecture of Louis I. Kahn*, Shambhala, 2008, p.20

27 John Lobell, 위의 책, p.20

28 John Lobell, 앞의 책, p.12

29 http://www.wtcsitememorial.org/fi n7.html

30 http://www.novydvur.cz/en/guests.html

31 Mircea Eliade, *The Sacred and The Profane: The Nature of Religion*, Harcourt, 1959, p.11

32 최형걸, 『수도원의 역사』, 살림출판사, 2015, p.34

33 Van der Laan, Derde uiteenzetting, Leiden, 1940, pp.7–8. Voet Caroline, Dom Hans van der Laan's Architectonic Space: A Peculiar Blend of Architectural Modernity and Religious Tradition, The European Legacy, Toward New Paradigms, Routledge, 2017, p.321에서 재인용.

34 Janne Ahlin, *Sigurd Lewerentz, Architect 1885-1975*, Byggforlaget, 1987, pp.45–46

35 https://skogskyrkogarden.stockholm.se/in-english/100-years/4/

36 Rebecca Krinke, *Contemporary Landscapes of Contemplation*, Routledge, 2005, p.51

16-17쪽 ⓒLucien Hervé

22쪽 ⓒLucien Hervé

24-25쪽 ⓒAndré Alliot

31쪽 ⓒ김종진

34쪽 ⓒ김종진

37쪽 le-thoronet.fr

42쪽 ⓒ김종진

46쪽 ⓒ김종진

48-49쪽 ⓒ김종진

53쪽 ⓒDdeveze

56-57쪽 ⓒ김종진

63쪽 ⓒSimplicius

64쪽 ⓒ김종진

66쪽 ⓒ김종진

68쪽 ⓒ김종진

71쪽 ⓒ김종진

74쪽 inselhombroich.de

75쪽 ⓒErwin Heerich

77쪽 ⓒGoogle Earth

78쪽 ⓒ김종진

81쪽 ⓒ김종진

85쪽 ⓒ김종진

86쪽 ⓒ김종진

88쪽 ⓒ김종진

91쪽 inselhombroich.de

94-95쪽 ⓒFrançois Xavier del Valle

101쪽 ⓒAdrian Michael

102-103쪽 ⓒauparojillos

106쪽 ⓒFrançois Xavier del Valle

109쪽 ⓒSiddiq Salim

113쪽 (상) ⓒ김종진

(하) ⓒPatrick Tantra

115쪽 (상, 중, 하) ⓒPeter Zumthor

125쪽 ⓒMorphosis Architects

127쪽 ⓒIwan Baan

130-131쪽 ⓒ김종진

137쪽 ⓒ김종진

138쪽 ⓒ김종진

140-141쪽 ⓒ김종진

143쪽 ⓒ김종진

144쪽 ⓒDan Howarth

145쪽 ⓒ김종진

147쪽 ⓒUndine Pröhl

150쪽 ⓒ김종진

151쪽 ⓒ김종진

152쪽 (좌) thearchitectstake.com

(우) archdaily.com

155쪽 ⓒ김종진

157쪽 (상, 하) ⓒ김종진

161쪽 ⓒ김종진

164쪽 ⓒ김종진

165쪽 ⓒJean-François Baron

168-169쪽 ⓒXavier de Jauréguiberry

174쪽 ⓒ김종진

176쪽 ⓒGunnar Klack

178쪽 ⓒCysj1024

179쪽 ⓒRohmer

180쪽 ⓒScott Norsworthy

183쪽 ⓒEd Brodzinsky

185쪽 ⓒ김종진

그림자의 위로

빛을 향한 건축 순례

1판 1쇄 인쇄 | 2021년 11월 15일
1판 1쇄 발행 | 2021년 11월 25일

지은이 김종진

펴낸이 송영만
디자인 자문 최웅림
편집 송형근 이상지 이태은 김미란
마케팅 이유림 조희연

펴낸곳 효형출판
출판등록 1994년 9월 16일 제406-2003-031호
주소 10881 경기도 파주시 회동길 125-11(파주출판도시)
전자우편 editor@hyohyung.co.kr
홈페이지 www.hyohyung.co.kr
전화 031 955 7600

© 김종진, 2021
ISBN 978-89-5872-180-2 03600

이 저서는 2017년 대한민국 교육부와 한국연구재단의 지원을 받아 수행된 연구입니다.
(NRF-2017S1A6A4A01020906)

값 17,000원